高等教育艺术设计精编教材

杨弦 编 著

清华大学出版社 北 京

内容简介

本书是一本系统研究"设计色彩"的基础教材。主要从设计色彩的概念、基本技法以及在设计创作中的具体应用,由浅入深、循序渐进地加以阐述,讲解并启发读者对设计色彩基本抽象概念的理解以及创造性地应用。内容主要包括6章,第1章为设计色彩概述;第2章为色彩的基本理论;第3章为设计色彩的学习方法;第4章为色彩情感;第5章为设计色彩的应用;第6章为优秀设计色彩作品赏析。这些内容都是设计创作爱好者及专业人士必须了解和熟练掌握的基础知识,并应把这些理论作为以后设计创作的基石。

本书图文并茂,通俗易懂,针对性强,适用于本科院校的艺术设计、影视类专业。也可以作为高职高专学生及艺术设计爱好者的学习用书。

本书封面贴有清华大学出版社防伪标签,无标签者不得销售。

版权所有,侵权必究。举报: 010-62782989, beiqinquan@tup.tsinghua.edu.cn。

图书在版编目 (CIP) 数据

设计色彩/杨弦编著. 一北京:清华大学出版社,2019(2022.1 重印) (高等教育艺术设计精编教材) ISBN 978-7-302-51134-2

I. ①设… Ⅱ. ①杨… Ⅲ. ①色彩学-高等学校-教材 Ⅳ. ①J063

中国版本图书馆 CIP 数据核字(2018)第 201380 号

责任编辑: 张龙卿

封面设计:徐日强

责任校对:赵琳爽

责任印制: 丛怀宇

出版发行: 清华大学出版社

网 址: http://www.tup.com.cn, http://www.wqbook.com

地 址:北京清华大学学研大厦 A 座

邮 编:100084

社 总 机: 010-62770175

邮 购: 010-62786544

投稿与读者服务: 010-62776969,c-service@tup.tsinghua.edu.cn

质量反馈: 010-62772015, zhiliang@tup. tsinghua. edu. cn

印装者:北京博海升彩色印刷有限公司

经 销:全国新华书店

开 本: 210mm×285mm

印 张: 12.75

字 数: 367 千字

版 次: 2019 年 1 月 第 1 版

印 次: 2022 年 1 月第 4 次印刷

定 价: 69.00元

"设计"是当今社会使用频率很高的一个词语,其内涵丰富,无所不包。艺术设计在整个国民经济发展中起着举足轻重的作用,它能使产品身价倍增。因此,如果没有设计的概念和意识,产品应有的经济价值就得不到体现。艺术设计中,"色彩"是重要的设计要素,但其目的并非是写实。设计本身的特质,决定了设计色彩更多地应用于创造与构成。

设计色彩强调的是艺术与设计的色彩结合,又是一种创造性思维活动,能挖掘设计师对色彩应用的潜力和聪明才智,还能认识自身,为我们自由地创作提供超强想象力和创造力的空间。培养设计师和学生们的逻辑思维与形象思维的能力,更广阔的拓展新的设计语言、手段和领域。设计色彩侧重于直觉的、主观的色彩建立,进而引申到理性的、抽象的、设计的色彩表现。

设计色彩重视色彩的组合规律以及与设计意图的有机结合,并把色彩美学观点应用于诸多领域,回归到艺术色彩与实用高度结合的设计理念上来。在当今社会中,设计色彩已经应用于工业设计、建筑设计、纺织印染、时装设计、书籍装帧、舞台美术、商业美术以及视觉传达设计等诸多领域,成为目前设计类院校必修的专业基础课之一。

设计色彩在强调应用型教学的基础上,注重启发学生们的创造性思维观念,同时也是一种"训练"的课程,通过一系列有针对性的设计训练,使学生们提高了对色彩规律的审美认知方面的能力,也学会了有目的性地应用色彩,特别是通过较抽象的色彩形式美法则和心理学方面的培养,具备敏感性设计能力,从而将设计色彩变为一种能反映现代人生活方式和审美理想的较科学的方式方法。

现代科技高速发展,设计色彩可以通过计算机、摄影等技术进行艺术处理,但也得要有成熟、超群的设计师的奇思妙想和独特的色彩视觉美感才能完成。因此,必要的动手操作也是要有的,不能完全放弃亲手操作。

为了适应诸多设计类专业的学生及具有一定基础的设计爱好者的需要,本书从一定的理论高度将设计色彩创作和色彩基本原理相结合,运用中外设计大师的成名之作和教学中的案例,以图文并茂的形式,有针对性地介绍设计色彩的基础技法与技巧,并注意做到各章节的可操作性和可执行性,淡化传统美术院校讲究的单纯技术和美学观念,使更多的学习者能通过实践来明确体会设计色彩在诸多设计领域中的内涵和要领,并努力使作品符合自己的创作意图和用户的需求,为以后进入真正的设计领域打下坚实的色彩基础,给有志于投身设计事业的广大青年朋友一定的指导与启示。

本书除了作者自身总结的理论经验和各种图片资料外,为了阐述理论观点,还收录了大量中外著名设计名家的作品,在此作者向这些中外艺术家和设计师们表示由衷的敬意。同时在本书撰写过程中,得到同事和同人的大力支持,在此一并表示感谢。

由于时间仓促,作者的水平有限,不足之处还请广大读者、专家、学者给予批评指正。

编 者 2018年2月

第1章 设计色彩概述

1.1	设计与	ī设计色彩·····	4
	1.1.1	设计的含义	4
	1.1.2	设计色彩的含义	6
1.2	设计色	的彩教学的目的和意义 · · · · · · · · · · · · · · · · · · ·	8
	1.2.1	设计色彩教学的目的	9
	1.2.2	设计色彩教学的意义	10
1.3	设计色	的彩教学的要求和方法 · · · · · · · · · · · · · · · · · · ·	12
	1.3.1	设计色彩教学的要求	12
	1.3.2	设计色彩教学的方法	13
1.4	颜料与	5工具的应用 · · · · · · · · · · · · · · · · · · ·	20
	1.4.1	油画颜料与工具的应用	20
	1.4.2	水粉颜料与工具的应用	23
	1.4.3	水彩颜料与工具的应用	24
	1.4.4	国画颜料与工具的应用	28
	1.4.5	彩色圆珠笔的应用	32
	1.4.6	马克笔的应用	33
	1.4.7	彩色铅笔的应用	34
	1.4.8	蜡笔的应用(35
第2章	章 色彩	彩的基本理论	
0			-0
2.1	色彩的	9生理现象 · · · · · · · · · · · · · · · · · · ·	38
2.2	色彩的	的物理理论 · · · · · · · · · · · · · · · · · ·	39
	2.2.1	色彩的物理原理	39
	2.2.2	色彩的属性	42
	2.2.3	色彩的混合	43
2.3	色彩的	9要素 · · · · · · · · · · · · · · · · · · ·	47
	2.3.1	色相	47
	2.3.2	明度	50

	2.3.3	纯度	E4
	2.0.0		
	2.3.4	色相、明度、纯度三者之间的关系	52
2.4	色立体		54
	2.4.1	色立体的含义和作用	54
	2.4.2	孟塞尔色立体····	55
	2.4.3	奥斯特瓦德色立体	55
第3章	章 设i	计色彩的学习方法	
			-
3.1	拜大自	然为师 · · · · · · · · · · · · · · · · · · ·	59
	3.1.1	自然景观色彩·····	61
	3.1.2	海洋色彩	63
	3.1.3	动物色彩	63
	3.1.4	植物色彩·····	67
3.2	向大师	学习 · · · · · · · · · · · · · · · · · · ·	70
	3.2.1	向大师学习色彩观察	70
	3.2.2	向大师学习色彩对比	72
	3.2.3	向大师学习色彩调和	73
第4章	章 色彩	影情 感	
			— 0
4.1	色彩心	理	76
	4.1.1	色彩的冷暖感·····	76
	4.1.2	色彩的兴奋感与沉静感	79
	4.1.3	色彩的轻重感·····	81
	4.1.4	色彩的进退感·····	83
	4.1.5	色彩的涨缩感·····	85
	4.1.6	色彩的华丽感与朴素感	86
	4.1.7	色彩的积极感与消极感	87
	4.1.8	色彩的软硬感·····	89
	4.1.9	色彩的强弱感·····	90
	第3〕 3.1 3.2	2.4 色立体 2.4.1 2.4.2 2.4.3 第3章 设证 3.1 拜大自 3.1.1 3.1.2 3.1.3 3.1.4 3.2.1 3.2.2 3.2.3 第4章 色彩心 4.1.1 4.1.2 4.1.3 4.1.4 4.1.5 4.1.6 4.1.7 4.1.8	2.4.1 色立体的含义和作用. 2.4.2 孟塞尔色立体. 2.4.3 奥斯特瓦德色立体. 第3章 设计色彩的学习方法 3.1 釋大自然为师. 3.1.1 自然景观色彩. 3.1.2 海洋色彩. 3.1.3 动物色彩. 3.1.4 植物色彩. 3.1.4 植物色彩. 3.2.1 向大师学习。 3.2.1 向大师学习。 3.2.1 向大师学习色彩观察. 3.2.2 向大师学习色彩对比. 3.2.3 向大师学习色彩调和. 第4章 色彩情感 4.1 色彩心理. 4.1.1 色彩的兴奋感与沉静感. 4.1.2 色彩的兴奋感与沉静感. 4.1.3 色彩的轻重感. 4.1.4 色彩的进退感. 4.1.5 色彩的歌缩感. 4.1.5 色彩的歌缩感. 4.1.6 色彩的和极感与消极感. 4.1.7 色彩的积极感与消极感. 4.1.8 色彩的软硬感.

	4.1.10	色彩的活泼感与忧郁感91
4.2	色彩的	民族性和地域性 · · · · · · · · 92
	4.2.1	色彩的民族性····· 92
	4.2.2	色彩的地域性97
4.3	色彩联	想 110
	4.3.1	色彩的具象与抽象联想110
	4.3.2	色彩的味觉与嗅觉联想114
	4.3.3	色彩的形状联想 119
	4.3.4	色彩的音乐联想 121
4.4	色彩的	性格与象征 · · · · · · · · 125
	4.4.1	色彩性格特征和象征的含义125
	4.4.2	色彩的寓意126
4.5	色彩肌	.理 · · · · · · · · 127
第5	章 设i	计色彩的应用
5.1	色彩在	平面设计中的应用 · · · · · · · · · · · · · · · · · · ·
	5.1.1	色彩在插画中的应用130
	5.1.2	色彩在装帧中的应用130
	5.1.3	色彩在招贴中的应用133
	5.1.4	色彩在广告中的应用135
	5.1.5	色彩在包装中的应用138
5.2	色彩在	动漫设计中的应用 · · · · · · · · · · · · · · · · · · ·
	5.2.1	色彩在角色设计中的应用143
	5.2.2	色彩在场景设计中的应用146
	5.2.3	色彩在道具设计中的应用148
5.3	色彩在	环境艺术设计中的应用 · · · · · · · · · · · · · · · · · · 152
	5.3.1	色彩在室内环境设计中的应用154
	5.3.2	色彩在室外环境设计中的应用156
	5.3.3	色彩在景观环境设计中的应用158
5.4	色彩在	工业产品设计中的应用 · · · · · · · · · · · · · · · · · · ·
		The second secon

	5.4.1	色彩在交通工具中的应用162	2
	5.4.2	色彩在陈设家具中的应用165	5
	5.4.3	色彩在电器用品中的应用168	9
	5.4.4	色彩在文化用品中的应用171	1
5.5	色彩在	E服饰设计中的应用 · · · · · · · 172	2
	5.5.1	色彩与服装174	4
	5.5.2	色彩与服饰	3
第6	章 优	秀设计色彩作品赏析	
			0
6.1	中国设	设计色彩大师作品赏析 · · · · · · · · · · · · · · · · · · ·	1
	6.1.1	戴帆的设计世界····· 181	1
	6.1.2	梁景华的建筑设计181	1
	6.1.3	服装设计师刘清扬·····184	4
	6.1.4	陶艺怪才邢良坤······184	4
6.2	外国设	设计色彩大师作品赏析 · · · · · · · · · · · · · · · · · · ·	3
	6.2.1	艾莉克莎·汉普顿的室内设计······188	3
	6.2.2	詹姆斯·斯特林的建筑设计······189	9
	6.2.3	卡尔·拉格斐的服装设计·····190)
	6.2.4	八木一夫的陶艺设计191	1
	6.2.5	温·黑格比的陶艺设计·····192	2
	6.1	5.4.2 5.4.3 5.4.4 5.5 色彩在 5.5.1 5.5.2 第6章 优 6.1.1 6.1.2 6.1.3 6.1.4 6.2 外国设 6.2.1 6.2.2 6.2.3 6.2.4	5.4.2 色彩在陈设家具中的应用. 168 5.4.3 色彩在电器用品中的应用. 168 5.4.4 色彩在文化用品中的应用. 17 5.5 色彩在服饰设计中的应用. 172 5.5.1 色彩与服装. 176 5.5.2 色彩与服饰. 176 第6章 优秀设计色彩作品赏析. 18 6.1.1 戴帆的设计世界. 18 6.1.2 梁景华的建筑设计. 18 6.1.3 服装设计师刘清扬. 18 6.1.4 陶艺怪才那良坤. 18 6.2 外国设计色彩大师作品赏析. 18 6.2.1 艾莉克莎·汉普顿的室内设计. 186 6.2.2 詹姆斯·斯特林的建筑设计. 186 6.2.3 卡尔·拉格斐的服装设计. 196 6.2.4 八木一夫的陶艺设计. 197

参考文献

第1章 设计色彩概述

学习目标:通过学习,了解设计的含义、设计色彩的含义,以及设计色彩教学的目的和意义、要求和方法,并对涉及的颜料和工具有所了解。使学生们能对艺术设计色彩的含义及应用有一个不断认识和理解的过程,为以后的专业学习奠定基础。

学习重点:本章是全书的总述,通过本章的学习,对学生能起到一种引导的作用。重点掌握设计色彩的含义、目的和作用,进而熟练掌握其基本概念与发展趋势。

当今是信息时代,设计无处不在,其内涵和外延也在不断扩大,从生活用品到公共空间、再到社会规划以及整个宇宙的探索,都离不开设计。设计能使产品身价倍增,如果没有设计的概念和意识,产品应有的经济价值就得不到体现。可以说人类一开始就与"设计"分不开,同时设计也贯穿于整个人类社会的发展演变历程中。而色彩是其主要的表现要素,它直接影响人们的视觉直至心灵。因此,设计在不断地改变着人们的生活,为人类创造新文明,并提供更加舒适的生存生活环境。(图 1-1 ~图 1-7)

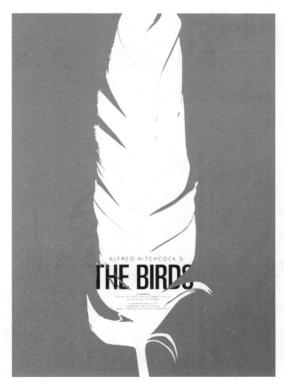

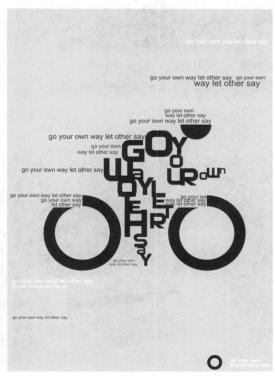

酚 图 1-1 平面设计色彩 (1)

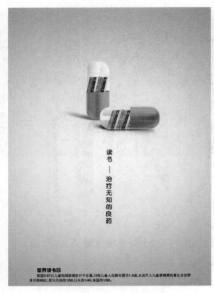

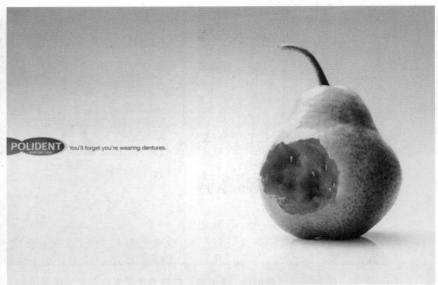

❸ 图 1-2 平面广告设计色彩

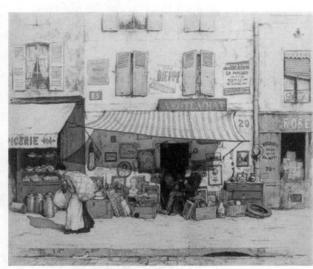

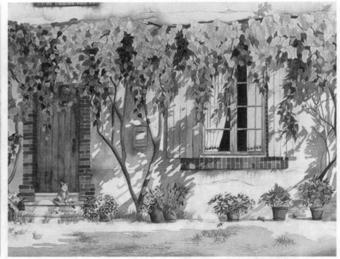

↔ 图 1-3 动漫场景设计色彩

❸ 图 1-4 室内外环境设计色彩

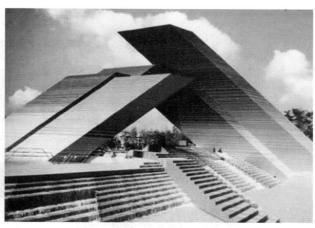

❸ 图 1-5 景观设计色彩

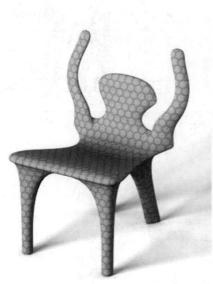

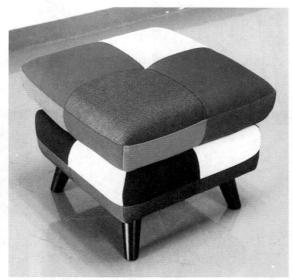

❸ 图 1-6 产品设计色彩 (1)

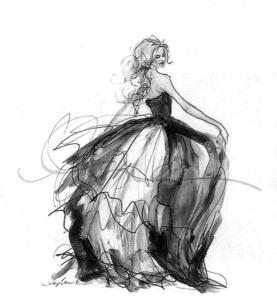

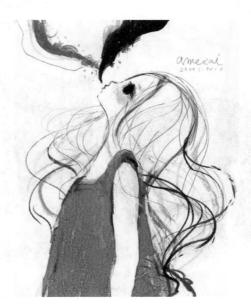

❸ 图 1-7 服装设计色彩 (1)

1.1 设计与设计色彩

设计色彩作为设计的要素之一,主要强调艺术与设计的色彩结合,重视色彩的组合规律以及与设计意图有机结合的探讨,把色彩美学观点应用于诸多领域,回归到艺术色彩与实用高度结合的设计理念上来。因此,对设计和设计色彩概念的深入理解是非常必要的。

1.1.1 设计的含义

"设计"在《现代汉语词典》里解释为"在正式做某项工作之前,根据一定的目的要求,预先制订方案或图样"。本书中的解释是沿用张道一先生在 1993 年主编的《工业设计全书》中对"设计"(design)一词的解释,源于意大利语 desegno,其基本含义是"为从事某项活动之前而构想的实施方案",狭义地讲是对一件具体的物品在制造前做的实施计划和方案,其最终结果是以某种符号(语言、文字、图样及模型等)表达出来。设计的所指极为广泛,如平面设计、动漫设计、服装设计、包装设计、环境艺术设计、产品设计、计算机程序设计等,几乎涵盖了人类生活的方方面面,并起着重要的作用。(图 1-8 ~图 1-13)

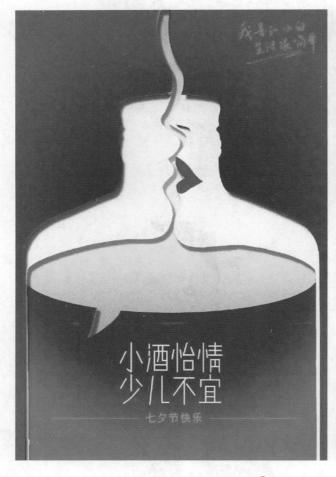

酚 图 1-8 平面设计色彩 (2)

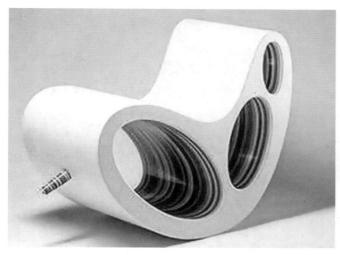

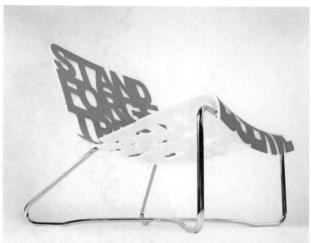

❸ 图 1-9 产品设计色彩 (2)

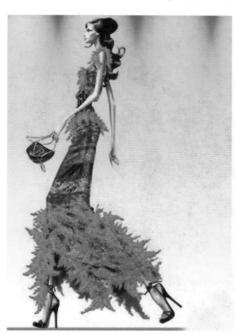

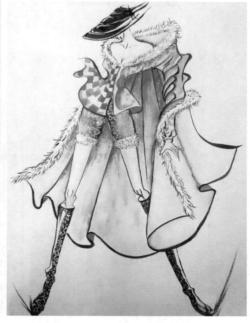

₩ 图 1-10 服装设计色彩 (2)

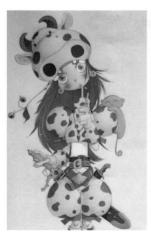

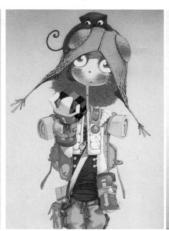

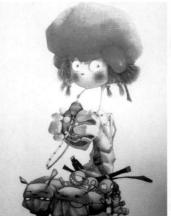

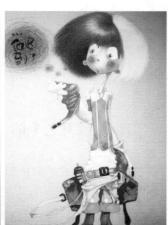

ᢙ 图 1-11 动漫设计色彩

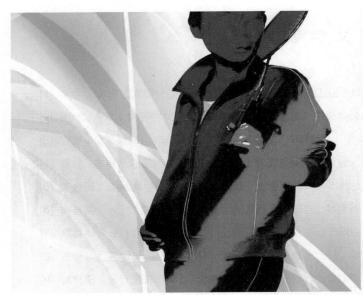

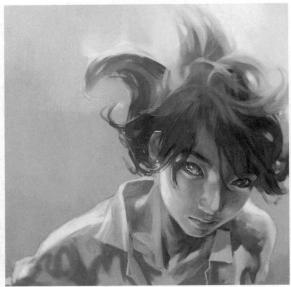

酚 图 1-12 广告设计色彩

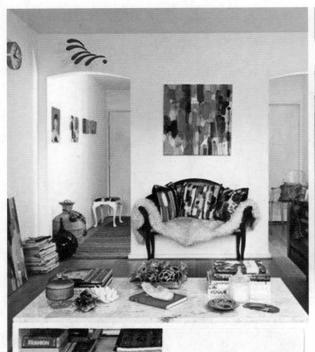

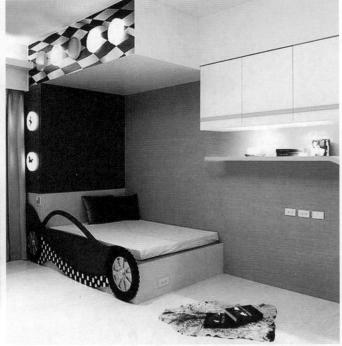

酚 图 1-13 环境艺术设计色彩 (1)

1.1.2 设计色彩的含义

设计色彩是在有目的的、预先制订的方案或图样中进行色彩的有机应用,依附于设计的色彩造型方式,是设计的重要组成部分。它无法独立存在,必须受到物品的形态限制,它可以与设计同时呈现在制订的方案或图样中,也可以后续补充。(图 1-14~图 1-19)

❸ 图 1-14 平面艺术设计色彩

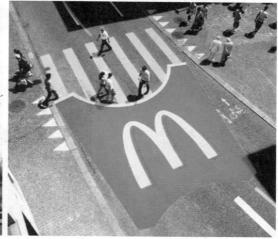

❸ 图 1-15 标志艺术设计色彩

酚 图 1-16 产品艺术设计色彩 (1)

酚 图 1-17 化妆艺术设计色彩

№ 图 1-18 标志设计色彩

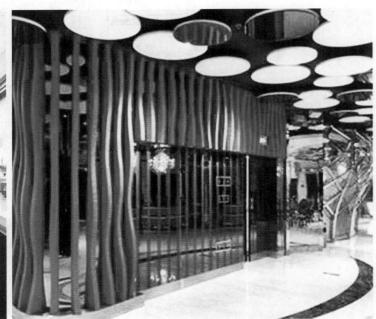

酚 图 1-19 环境艺术设计色彩 (2)

1.2 设计色彩教学的目的和意义

信息时代,设计色彩已经应用于诸多领域,并作为艺术设计教育的基础而一直备受关注,现已成为各大设计类院校必修的专业基础课之一。对设计色彩的教学目的和意义的探讨在不断深入,以培养大批有设计意识和色彩应用能力的专业设计师,从而不断提升人们的生活艺术水平。

1.2.1 设计色彩教学的目的

设计色彩教学的目的有以下 3 个方面。第一,在理解"设计"和"设计色彩"含义的基础上,培养学生的创造性思维能力,挖掘学生对色彩应用的潜力和聪明才智。认识自身,为自由创作提供超强想象力和创造力的空间。第二,培养学生的逻辑思维能力与形象思维能力,更广阔地拓展新的设计语言、手段和领域。第三,侧重培养学生直觉的、主观的、感受性的色彩建立能力,进而引申到理性的、抽象的、设计应用的色彩表现,最终使设计与色彩有机融合并使设计师在创作中能灵活地变通与自由地发挥。(图 1-20 ~图 1-22)

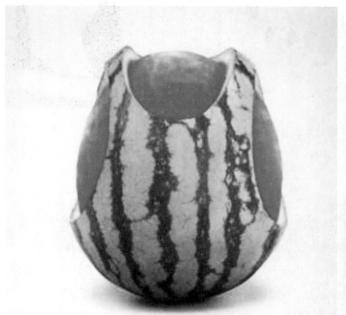

❸ 图 1-20 西瓜的创意设计 (1)

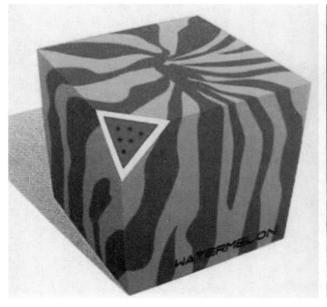

₩ 图 1-21 西瓜的创意设计(2)

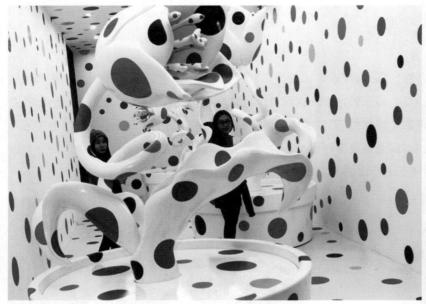

₩ 图 1-22 环境艺术设计色彩 (3)

1.2.2 设计色彩教学的意义

设计色彩教学是针对商品而言的,对于商品来说,色彩是首要应用的设计元素,在任何一个领域都离不开色彩的参与。现今,设计色彩无论从食品到服装、从书籍到电视、从农业到 IT 业、从艺术到航天、从交通到环境,甚至连自然景观的色彩也加入现代的设计中来。在很多领域,由于有了设计色彩的参与,更加激活了社会经济的发展,规范了人类的行为方式,如交通、军事、医疗、消防等系统,强化了人的情绪,增强了人的愉悦度、参与度和购买力,如饮食、服饰、娱乐、建筑等系统。总之有了设计色彩的参与,人类的社会生活才变得更加丰富多彩。因此,设计色彩教学意义重大。(图 1-23 ~图 1-26)

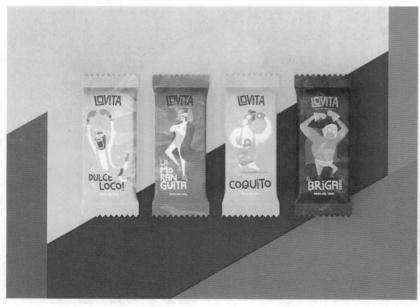

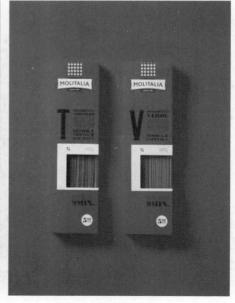

砂 图 1-23 包装艺术设计色彩

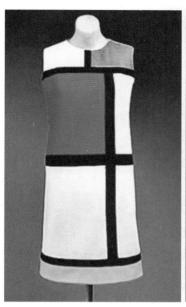

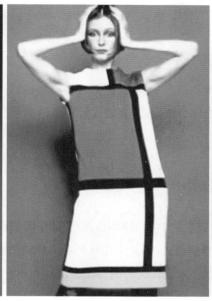

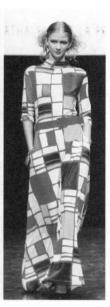

酚 图 1-24 服装艺术设计色彩 (1)

酚 图 1-25 产品艺术设计色彩 (2)

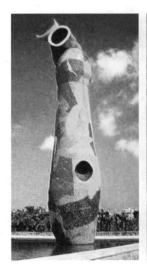

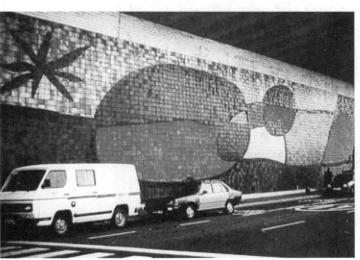

酚 图 1-26 环境艺术设计色彩 (4)

1.3 设计色彩教学的要求和方法

设计色彩教学一定要打破闭门造车的局限性,建立与市场接轨、服务于市场的意识。设计类院校就要对设计 色彩教学提出具体的要求和可操作方法,以便完成设计色彩的教学任务,从而培养出能服务于市场的色彩应用专业人才。

1.3.1 设计色彩教学的要求

针对时代对设计的需要,设计色彩教学过程中对学生的学习提出以下要求。

- (1) 打破传统单纯写生教学的模式,要求学生从色彩构成的思维逐渐转换成设计色彩的创造性思维,要对设计意识、思维、观念、方法、创意以及对设计的目的、方式、流程等与设计相关的知识有一个整体的认识。逐渐向适应社会需求服务的培养目的转换。
- (2) 在设计色彩教学过程中,引导学生建立为市场服务的意识。因为,检验设计色彩教学唯一的标准就是能否得到市场的认同,如果沿用传统的教学模式,就不能培养出具有市场服务意识和观念的设计人才。(图 1-27~图 1-29)

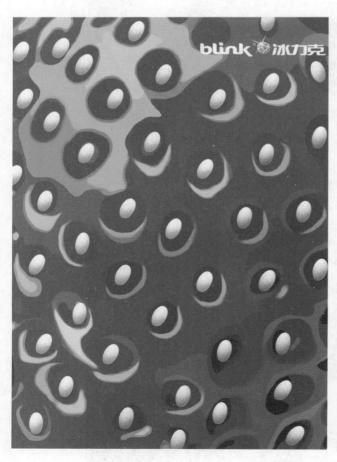

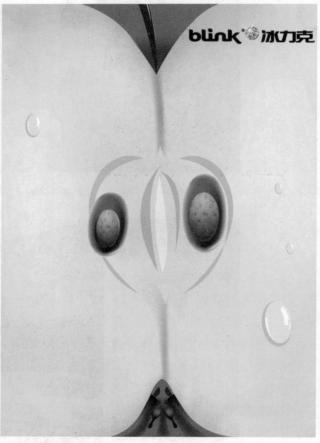

酚 图 1-27 广告艺术设计色彩

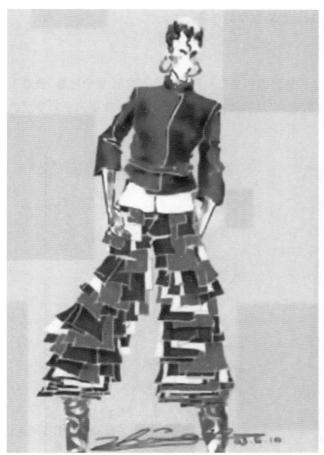

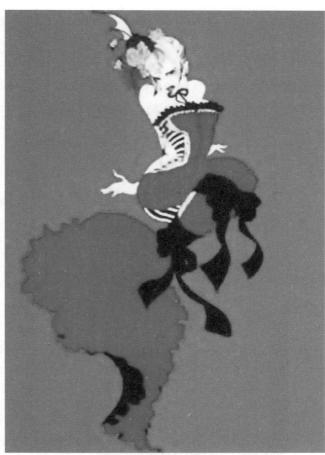

份 图 1-28 服装艺术设计色彩 (2)

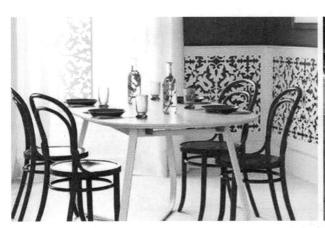

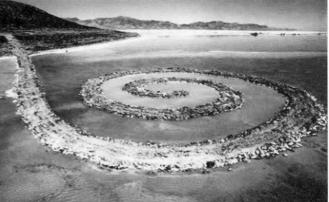

酚 图 1-29 环境艺术设计色彩 (5)

1.3.2 设计色彩教学的方法

设计色彩教学的方法每个院校都不尽相同,也有不少争议,但在强调基本功、服务于市场与创新上是一致的。关键在于如何把握一个由浅入深、从感性到理性、从共性到个性、从模仿到创新的合理的系统训练过程。通过学习、吸收、消化他人之长来形成自己的教育特色是广大设计专业教师的职责。我们不但要把学生培养成为有创造能力的设计师,而且要让学生掌握一定的设计技能,更重要的是要培养学生良好的设计创意能力,形成强烈

的服务市场意识。因此,要在教学中掌握以下方法,以完成设计色彩教学的任务。

1. 色彩写生

色彩写生是所有学习色彩的人必须接受的训练。其目的是训练学生把自己观察到和体验到的色彩,通过手和眼表现出来,并逐渐认识到物体的色彩关系,建立起设计的意念,从客观到主观逐步协调,以便提高色彩表现的能力。(图 1-30 ~图 1-33)

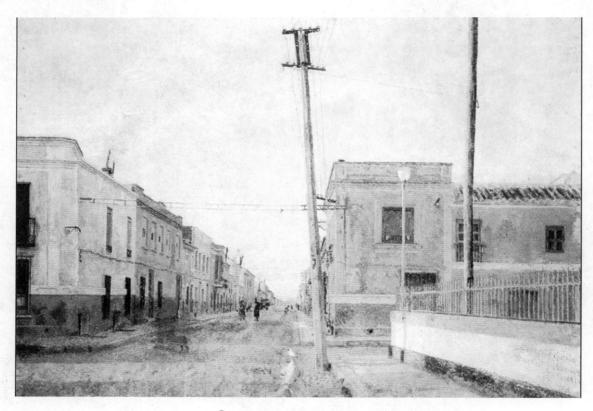

酚 图 1-30 纳兰霍的色彩写生

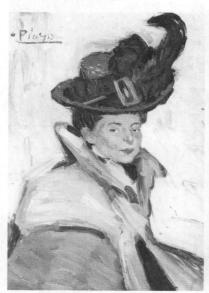

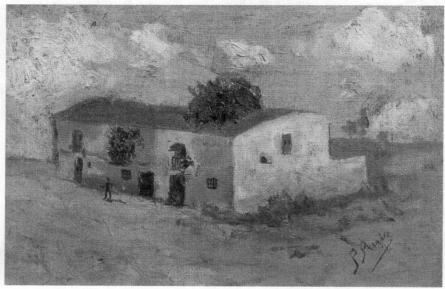

酚 图 1-31 毕加索的色彩写生

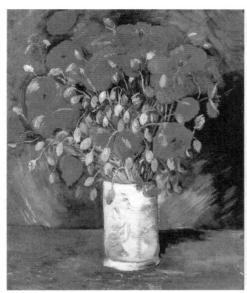

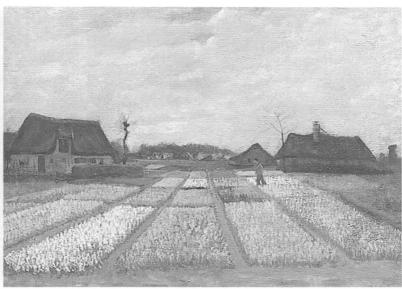

砂 图 1-32 凡·高的色彩写生

酚 图 1-33 罗中立的色彩写生

2. 色彩临摹

色彩临摹是直接把绘画名家通过艰苦探索得来的成果吸收为自己的知识和技能,是比较快捷的一种学习方法。但临摹毕竟只是学习手段而不是目的,当熟悉了这些表现技巧以后,最好能有自己的想法。(图 1-34 ~ 图 1-37)

3. 色彩借鉴

色彩借鉴是根据原作的基本色彩关系进行颜色的有机组合,这种方法既能让学生们借鉴大师的色彩应用经验,又能发挥自己的主观能动性,以便创造性地进行重新设计,深入贴切而又快乐地表达自己的色彩感受。(图 1-38 ~图 1-42)

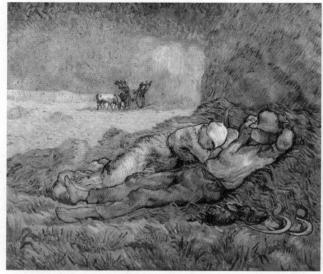

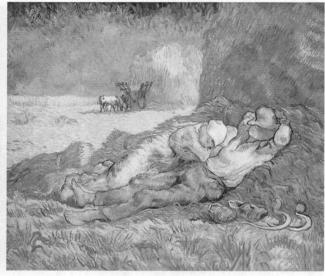

酚 图 1-34 临摹凡·高作品的学生作业 (1)

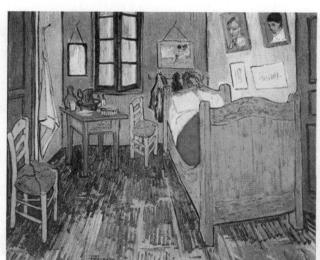

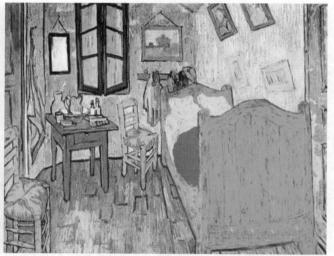

砂 图 1-35 临摹凡·高作品的学生作业 (2)

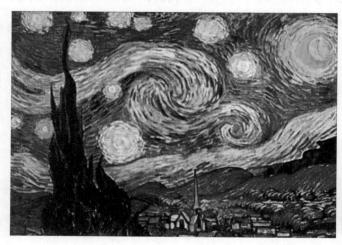

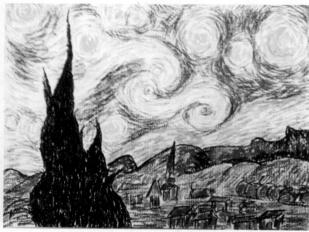

酚 图 1-36 临摹凡·高作品的学生作业(3)

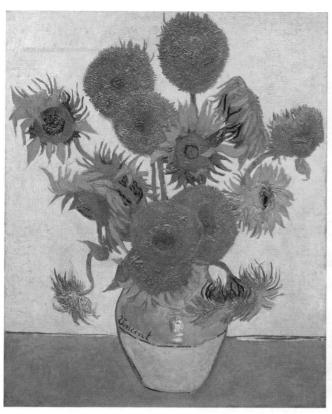

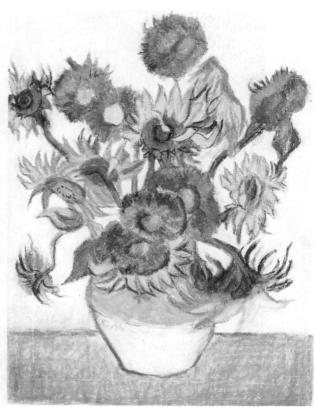

酚 图 1-37 临摹凡·高作品的学生作业(4)

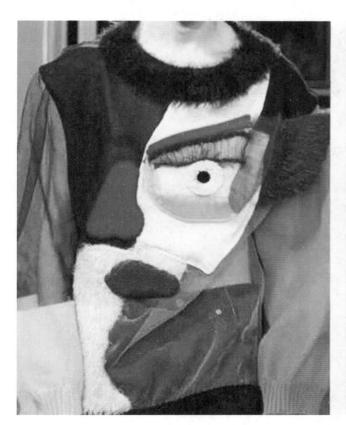

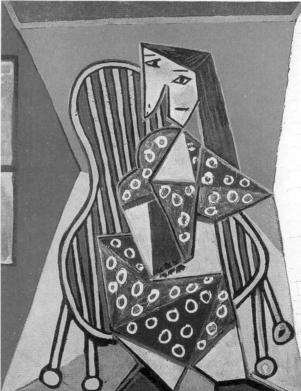

❸ 图 1-38 借鉴毕加索作品中的色彩而创作的学生作品

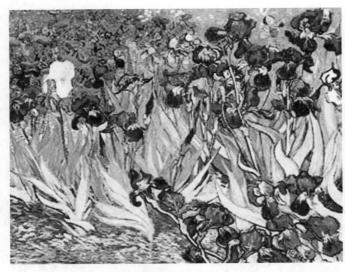

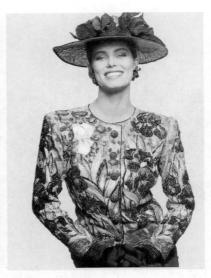

砂 图 1-39 借鉴凡·高作品中的色彩而创作的学生作品

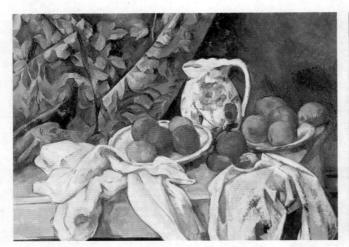

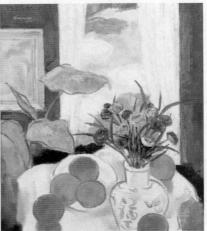

酚 图 1-40 借鉴塞尚作品中的色彩而创作的学生作品

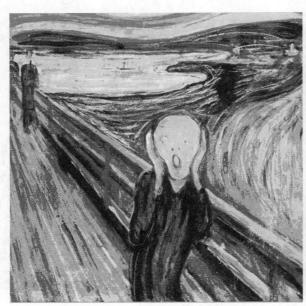

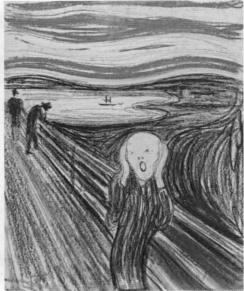

酚 图 1-41 借鉴蒙克作品中的色彩而创作的学生作品

4. 色彩想象

色彩想象是在前几步基础上的升华,是创造性思维最好的训练。让大师们的色彩经验自然而然地和自己的作品融为一体。但不管是受谁的影响,我们的目的是要把每一位学生培养成具有艺术家和设计师的气质、有独立的色彩感觉并与市场接轨的人。(图 1-42 和图 1-43)

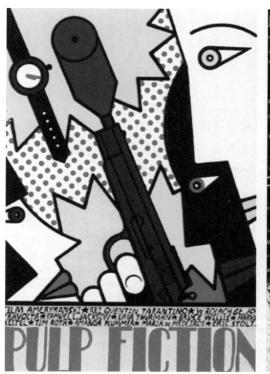

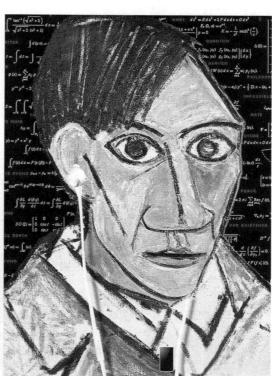

份 图 1-42 平面想象色彩设计作品 (1)

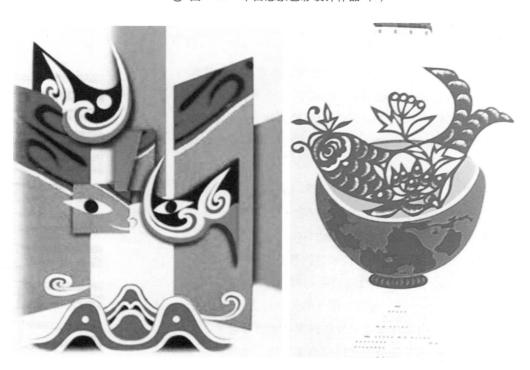

酚 图 1-43 平面想象色彩设计作品(2)

1.4 颜料与工具的应用

颜料是色彩表现的载体,种类多种多样,不同的载体和绘画工具会有不同的效果。因此,随着表现对象的不同应采用不同性质的载体和相应的工具来作画,才能获得多种不同的效果。

1.4.1 油画颜料与工具的应用

1. 油画颜料

油画颜料是一种油画专用绘画颜料,由颜料粉加油和胶搅拌研磨而成,用透明的植物油调和,在做底子的布、纸、木板等材料上使用。它起源并发展于欧洲,到近代成为世界性的重要绘画材料。油画颜料色质稳定,具有干得慢、不透明、覆盖力强、色彩艳丽等特点,可以层层叠加,反复修改而不会龟裂。(图 1-44)

						Les Laboratoria		A Printer
1 白色	1 白色	浅灰	灰色	深灰	8 蓝莲	8 浅蟹灰	8 淡青灰	8 灰豆绿
牙黄灰 8	米驼 8	月灰8	豆沙红 8	红灰	紫灰	蓝灰	绿灰	国美绿
国美黄	拿坡里黄	肉色	香苹果	橙棕 橙灰	青莲	天蓝	橄榄灰	粉绿
1 柠檬黄	中黄	1 橘黄	1土紅	1 赭石	1 熟褐	1 群青	1 橄榄绿	淡绿
1 淡黄	1 土黄	1朱红	1大红	2 深红	1 黑色	普蓝	墨绿	1 翠绿

酚 图 1-44 油画色彩颜料

2. 油画工具

- (1)油画笔。油画笔有宽窄、方圆之分,主要特点是笔头具有宽度和较强的弹性,较水彩和水粉笔硬。画时概括性强,有笔触,落笔成面,用块面和明暗关系来表现对象。油画的表现性强、覆盖力强,给人一种稳重厚实之感,用油画笔表现的环境空间能使人产生身临其境的真实感。(图 1-45~图 1-47)
- (2)油画刀。主要用于在调色板或平板上调和油画颜料,同时用来清理调色板上的废旧颜料,还可用于制作大型画布底子。在现代绘画技法中也用于大面积涂色,制作各种肌理效果。(图 1-48)
- (3)油画板和调色油。油画板是用来调和并搁置颜料的平整板面,一般是木质板,完全不吸油。调色油是绘制油画的媒介油类,主要是用来稀释油画颜料,在绘画过程中使用,可增加颜色的光泽度,也具有控制颜色干燥速度的作用,同时也可利用其流动性达到需要的绘画效果。有干燥速度一般的普通调色油,也有干燥速度较快的速干油。想要颜色干得慢,有亚麻油等,可根据表现技法不同来使用。(图 1-49)

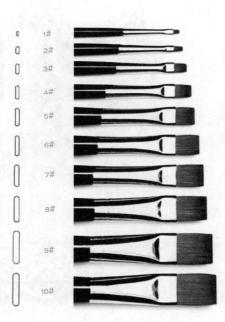

₩ 图 1-45 油画笔的类型

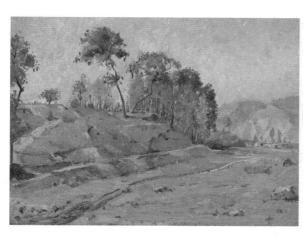

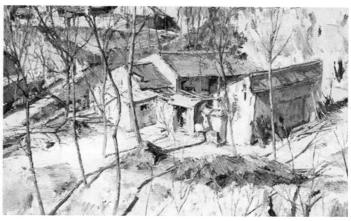

₩ 图 1-46 油画写生

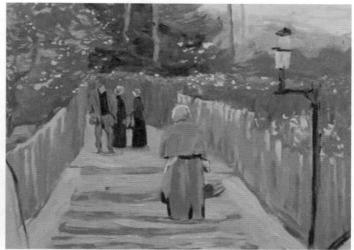

酚 图 1-47 油画电影《至爱凡·高》中的油画

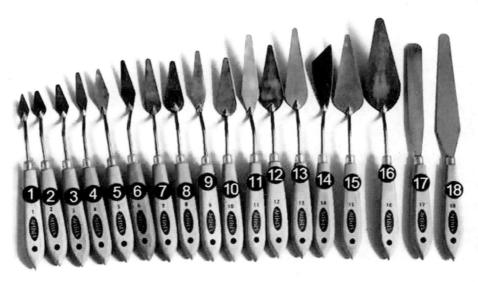

砂 图 1-48 油画刀的型号

(4)油画布。油画布是在特定的布质基材上涂覆阻止油料、溶剂、水等渗透的涂层底子,用来绘制油画的布类。材料主要是紧密平整的棉帆布、亚麻布等。由于亚麻布强力高、伸长小、耐腐蚀、不易霉变、抗脏污、散湿快,

而且亚麻织品尺寸稳定、保存耐久,所以是传统的优良画布,深受油画爱好者的青睐。(图 1-50 ~图 1-52)

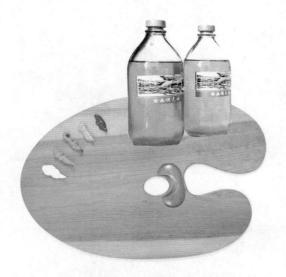

酚 图 1-49 油画板和调色油

酚 图 1-50 油画布

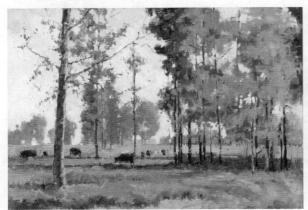

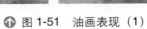

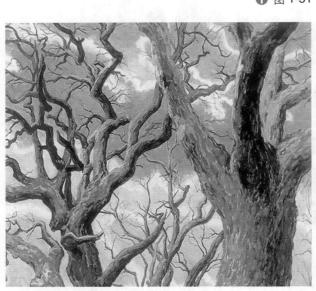

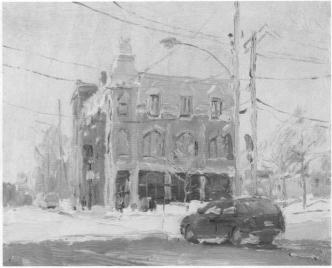

酚 图 1-52 油画表现 (2)

1.4.2 水粉颜料与工具的应用

1. 水粉颜料

水粉是一种用水可以稀释调配的颜料,多数较不透明,由粉质的材料组成,用胶固定,覆盖性比较强,具有干得快的特点。因此,画水粉的时候经常会从最深的颜色下笔。如果有耐心,也可以像油画一样一层层盖上去,不过颜料湿的时候颜色比较深,干了颜色会变浅。(图 1-53 和图 1-54)

₩ 图 1-53 水粉颜料

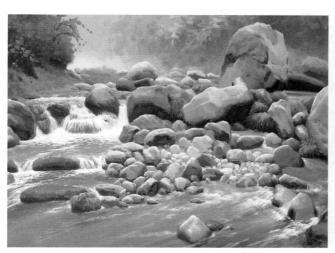

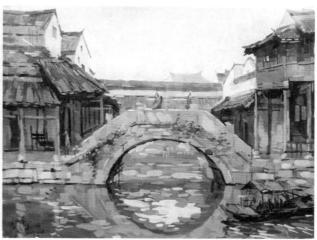

₩ 图 1-54 水粉作品

2. 水粉画笔

水粉画笔也有软硬、宽窄、方圆之分,较油画笔软,笔头具有宽度和弹性。画时自然流畅,软绵舒适。因笔端具有一定的宽度,落笔成面,用块面和明暗关系来表现对象。用水粉画笔表现的对象和环境,较水彩厚重,表现力较强,不过受到水分的限制,需要多画多积累经验才能得心应手。(图 1-55 ~ 图 1-59)

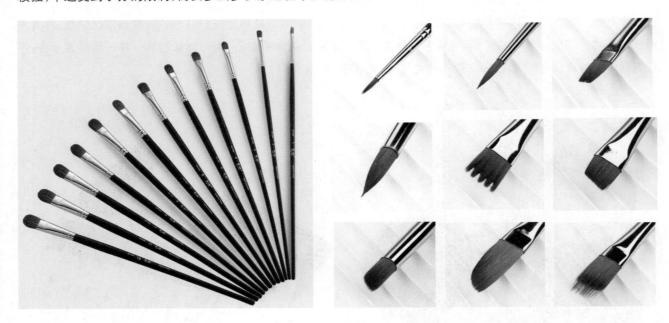

砂 图 1-55 水粉画笔的型号

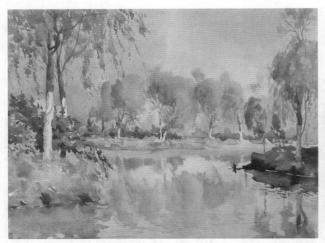

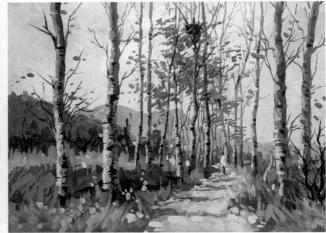

砂 图 1-56 水粉写生 (1)

1.4.3 水彩颜料与工具的应用

1. 水彩颜料

水彩是一种用水可以稀释调配的颜料,多数较不透明,有植物颜料和矿物颜料之分,用胶固定,覆盖性比较弱,具有干得快的特点,因此,画水彩的时候经常会留出轮廓,从深处入手。不过颜料湿的时候颜色比较深,干了颜色会变浅。(图 1-60 和图 1-61)

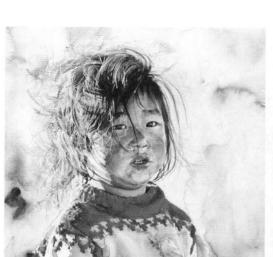

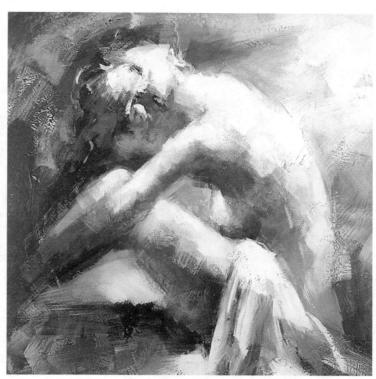

₩ 图 1-57 水粉人物

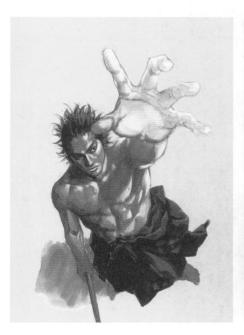

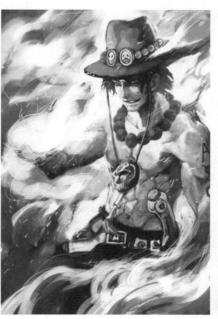

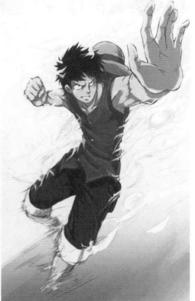

2. 水彩画笔

水彩画笔有软硬、宽窄、方圆之分,圆的与毛笔相似。主要特点是笔头有弹性,比较软,吸水性较强,较中国毛笔容易掌握。由于水彩颜料透明性很好,所以画面清新通透。笔头多样,表现起来灵活多变,可以用来画单色,也可画彩色速写。用水彩画笔表现的环境清新温暖,有极强的空间感。(图 1-62~图 1-66)

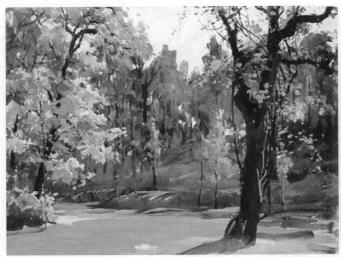

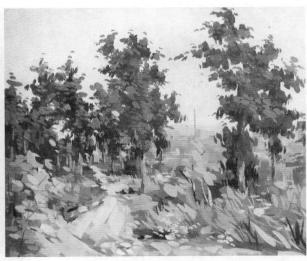

❸ 图 1-59 水粉写生 (2)

❸ 图 1-60 水彩颜料

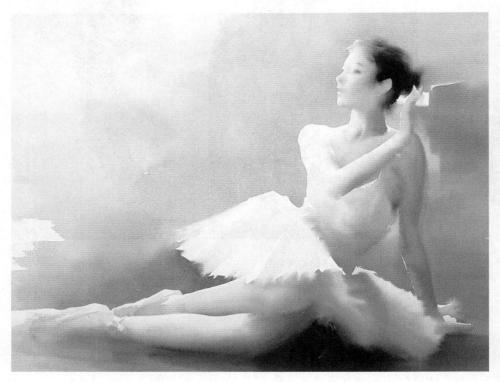

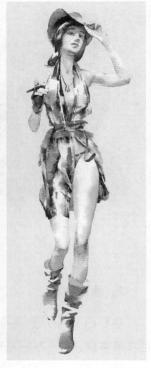

砂 图 1-61 水彩画

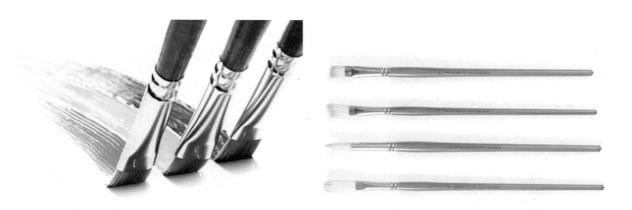

酚 图 1-62 水彩笔的特性和颜料

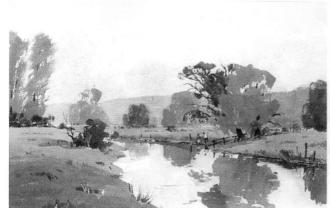

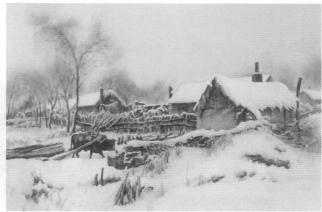

❸ 图 1-63 水彩画

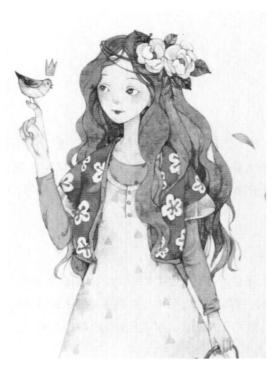

砂 图 1-64 水彩动漫创作

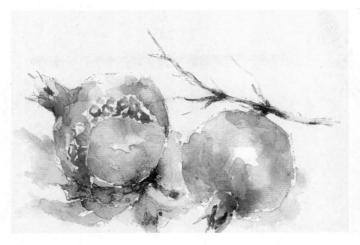

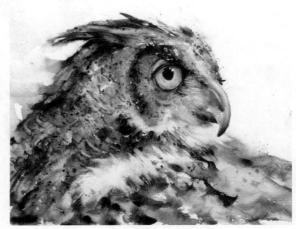

砂 图 1-65 静物水彩画

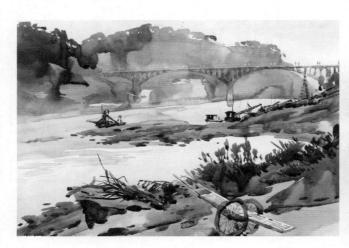

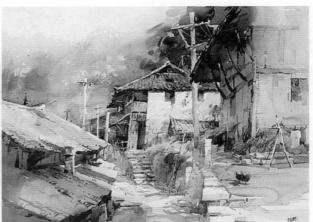

₩ 图 1-66 风景水彩画

1.4.4 国画颜料与工具的应用

1. 国画颜料

- (1) 国画颜料。国画颜料也叫中国画颜料,是用来画国画的专用颜料。一般分成矿物颜料与植物颜料两大类,矿物颜料的特点是不易褪色、色彩鲜艳,植物颜料主要是从树木花卉中提炼出来的。(图 1-67 和图 1-68)
- (2) 墨。墨是中国古代书写和绘画用到的墨锭,是最重要的绘画颜料之一。主要原料是炭黑、松烟、胶等,国画家可用来表现丰富的灰色层次。(图 1-69 和图 1-70)

2. 国画工具

(1)宣纸。宣纸是中国传统的古典书画用纸,始于唐代、产于泾县,因唐代泾县隶属宣州管辖,故因地得名宣纸,迄今已有1500余年历史。宣纸有经久不脆、易于保存的特点。按加工方法不同分为原纸和加工纸,规格按大小分为四尺、五尺、六尺、七尺金榜、尺八屏、八尺、丈二、丈六等。除用于书画外,画写生也是很好的选择,能表现出丰富的肌理效果。(图1-71)

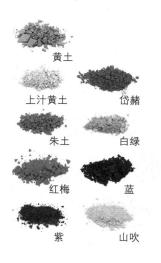

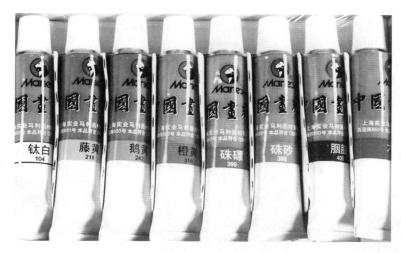

酚 图 1-67 国画颜料

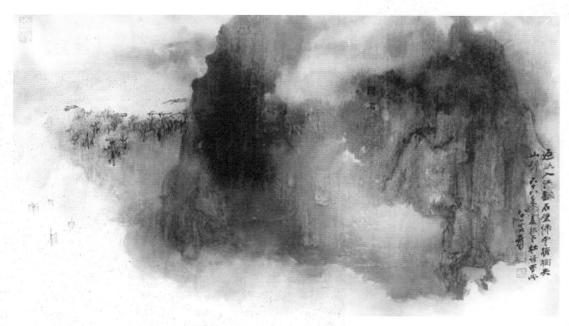

❸ 图 1-68 张大千国画作品

❸ 图 1-69 墨

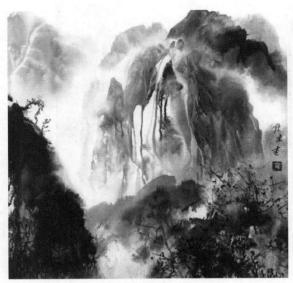

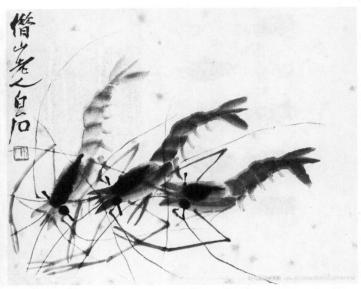

₩ 图 1-70 国画作品

♀ 图 1-71 宣纸与书法

- (2) 毛笔。毛笔是中国传统的书画工具,有极强的表现力,也是理想的速写工具。用毛笔画速写可通过中锋、侧锋、卧锋和逆锋等不同的运笔方式,运用点、染、擦、皴等表现手法画出浓淡粗细的线条和不同虚实的色块,可充分展示毛笔用笔的韵味。毛笔有狼毫、羊毫、兼毫 3 种,狼毫较硬,羊毫较软,兼毫刚柔并济,不硬不软。但由于毛笔携带不方便也不易掌握,因此毛笔画速写多用于课堂,较少用于室外。(图 1-72)
- (3) 砚台和印章。砚也称为研,是中国传统手工艺品之一,砚台与笔、墨、纸合称为中国传统的"文房四宝",是中国书法和绘画的必备用具。砚材的运用也极为广泛,其中以广东肇庆的端砚、安徽歙县的歙砚、甘肃卓尼的洮河砚、山西绛县的澄泥砚最为突出,称"四大名砚"。印章也称图章,用作印于国画作品或文件上的文具,一般都会先蘸上颜料再印上,制作材质有石头、玉石、金属、木头等。(图 1-73 和图 1-74)

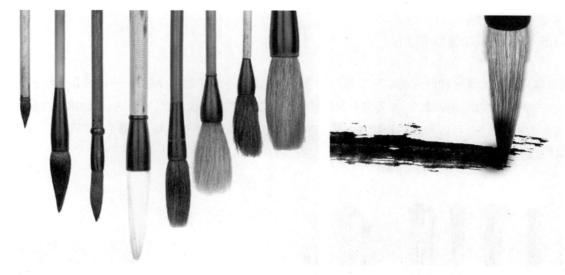

酚 图 1-72 毛笔的特性

❸ 图 1-73 砚台和印章

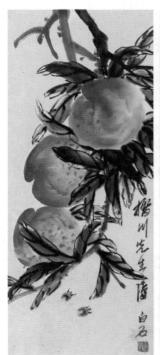

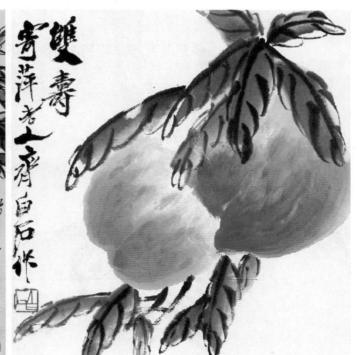

ஓ 图 1-74 齐白石的寿桃图

1.4.5 彩色圆珠笔的应用

圆珠笔(油笔)是一种油性的书写工具。彩色圆珠笔是有不同颜色的油性笔,有时也用于绘画。圆珠笔由于笔尖有一个珠子滚动,比较圆滑,表现与针管笔差不多。其手法基本也以点、线为主,通过排列与叠加表现明暗层次,线条清晰而发亮,可以利用各种肌理表现不同的质感。圆珠笔携带方便,完稿后易于保存,多用于室外速写。其缺点是不易表现大面积的调子,容易油腻。(图 1-75~图 1-78)

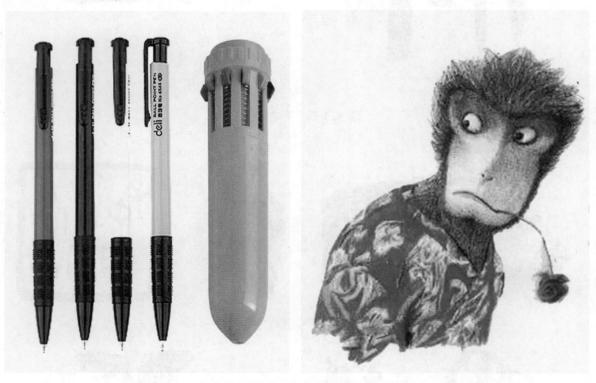

₩ 图 1-75 彩色圆珠笔的特性和表现

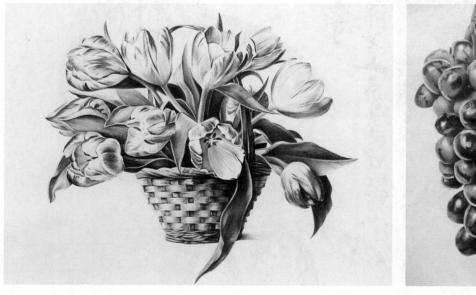

録 图 1-76 彩色圆珠笔绘制的花卉和水果

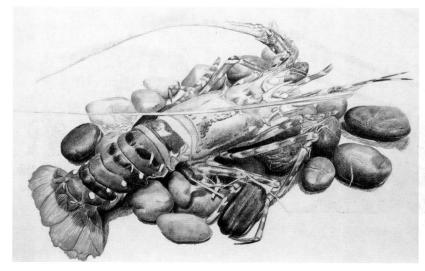

録 图 1-77 彩色圆珠笔绘制的动物和人物

❸ 图 1-78 道具写实(圆珠笔)

1.4.6 马克笔的应用

马克笔有水性和油性两种,笔头的形状大致分为不同粗细的圆头和正、斜的方头,宽窄也各不相同,能够绘出 粗细不同的边缘线条。马克笔绘制的线条,颜色透明而鲜艳,可以铺设大面积的色块,因而成为流行的速写工具。 马克笔在停顿时会产生堆积的效果,利用得当,能产生富有节奏感的协调效果,与质感较粗的纸质结合使用还能 产生飞白、镂空的效果,以增强画面的感染力。(图 1-79 和图 1-80)

↔ 图 1-79 马克笔的特性和表现

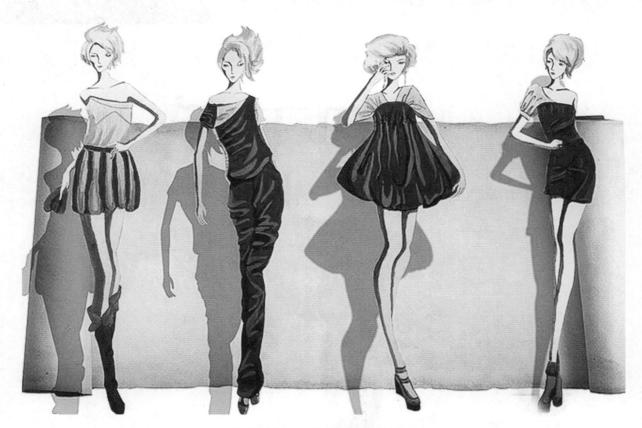

砂 图 1-80 马克笔画的服装效果图

1.4.7 彩色铅笔的应用

彩色铅笔和绘画铅笔性能相似,因其柔软细腻的质感、独特的彩色魅力和携带方便而赢得了绘画者的青睐。但需要注意的是,彩色铅笔的色块是靠线条的排列交织和叠加产生的,因此在颜色使用上要尽量概括以避免产生混乱感。水溶性彩色铅笔所画出的笔触能够溶解于水,用毛笔加以渲染,可得到水彩的效果。(图 1-81 和图 1-82)

酚 图 1-81 彩色铅笔的特性和表现

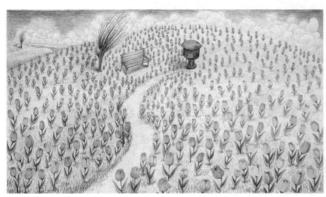

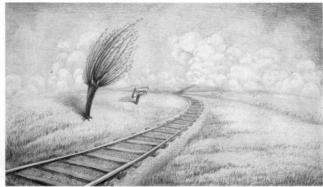

备 图 1-82 用彩色铅笔绘制的场景

1.4.8 蜡笔的应用

蜡笔是将颜料掺在蜡里制成的笔,可有数十种颜色,用起来不那么流畅。蜡笔没有渗透性,是靠附着力固定在画面上,不适宜用过于光滑的纸、板,也不能通过色彩的反复叠加求得复合色。一些画家用它进行一些色彩记录。(图 1-83 和图 1-84)

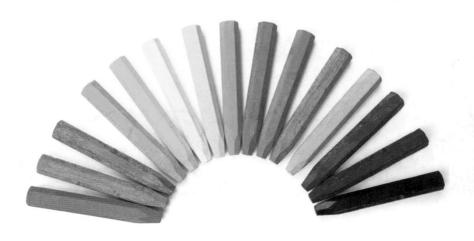

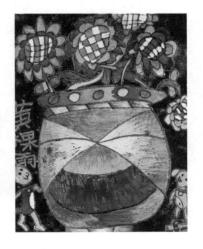

酚 图 1-83 蜡笔的特性和表现

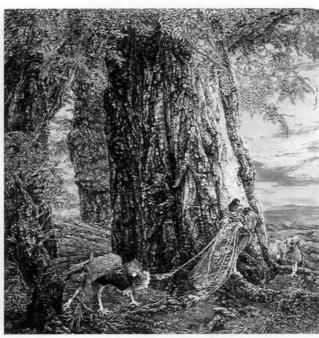

酚 图 1-84 蜡笔的作品

总之,艺术创作总是伴随着绘画技术的发展、新材料的开发而不断进步的,我们应深入挖掘不同工具材料的色彩表现潜力,以推动艺术表现的不断深入。虽然表现技法可以不断进步,但艺术修养却需要经过长期思考和辛勤积累。工具就是工具,永远代替不了思想,只有熟能生巧,别无选择。训练时可首先选择一种易于掌握的工具,不要急于求成,因为任何的绘画工具材料与绘画技巧都是为造型服务的。(图 1-85 和图 1-86)

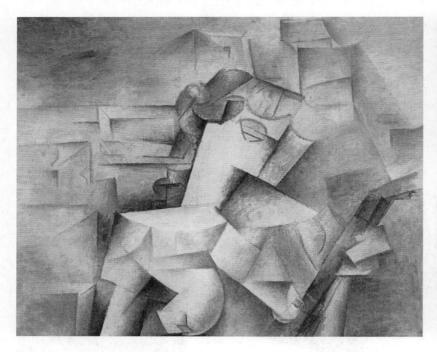

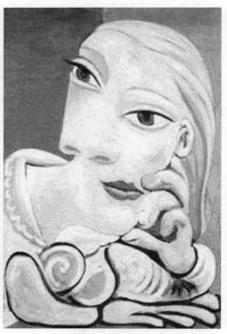

酚 图 1-85 毕加索的油画作品

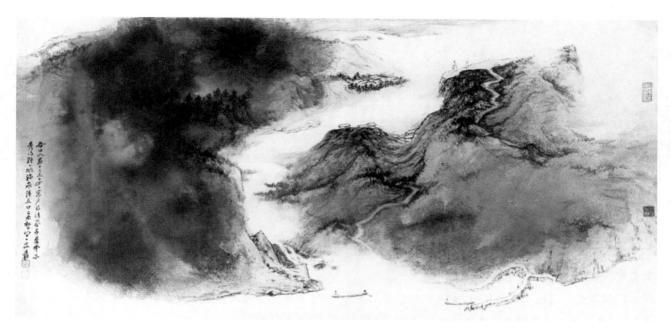

酚 图 1-86 张大千的水墨作品

思考与练习

- 1. 了解设计色彩的含义和目的,收集和观摩大量名家的优秀设计色彩作品。
- 2. 掌握设计色彩的方法,思考如何与自己所学专业相结合。
- 3. 了解不同绘画工具的特点,体会不同的色彩效果。
- 4. 结合优秀平面设计作品中的色彩应用,写出自己对平面设计色彩应用的认识。
- 5. 结合优秀动漫设计作品中的色彩应用,写出自己对动漫设计色彩应用的认识。
- 6. 结合优秀产品设计作品中的色彩应用,写出自己对产品设计色彩应用的认识。
- 7. 结合优秀服装设计作品中的色彩应用,写出自己对服装设计色彩应用的认识。
- 8. 结合优秀环艺设计作品中的色彩应用,写出自己对环艺设计色彩应用的认识。

第2章 色彩的基本理论

学习目标:通过学习,使学生们了解色彩的产生原理、混合原理以及基本属性,熟练掌握色立体中各色的基本关系,并应用于设计之中。

学习重点:通过本章的学习,重点掌握色彩的基本原理、基本属性以及相互关系。掌握色立体中各色的相互 关系,以便在设计时能准确而灵活地应用。

2.1 色彩的生理现象

人们平时看到的五彩缤纷的色彩,一是离不开"光";二是离不开我们人类特有的视觉器官——眼睛。色彩的发生是光对人的视觉和大脑产生作用的结果。当然,对于没有视觉的人来说是感受不到大自然的色彩的。当"光"进入人们的眼睛时,眼球内侧的视网膜受到光的刺激,视觉神经就会将这些刺激传至大脑的视觉中枢,从而就产生了色的感觉。即经过光一眼睛—视神经—大脑这几个环节,才能感知色彩的相貌,这就是光刺激眼睛所产生的视觉感受。但对感受到的色是否喜欢,大脑所做出的判断就比较复杂了,这与人的生活环境、习惯、地域和爱好有很大关系。这些内容以后将做详细讲解。这里所讲的是色彩产生的生理因素。(图 2-1 和图 2-2)

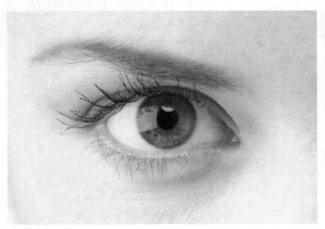

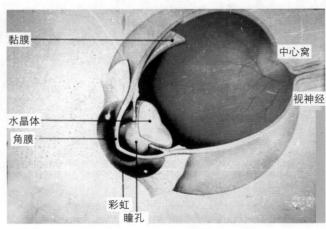

酚 图 2-1 眼睛与眼睛的结构

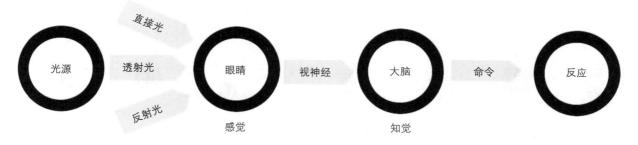

❸ 图 2-2 感受光的过程

2.2 色彩的物理理论

2.2.1 色彩的物理原理

大自然中的色彩五彩斑斓、丰富多彩,都离不开"光"的作用。如果离开了光,万物就失去了它们特有的色彩魅力,也就不会产生视觉活动。因此在了解了色彩产生的生理现象的同时,也要了解色彩产生的物理原理。

1) 光源与光源色

一般认为,宇宙间凡是能自行发光的物体都叫作光源。我们把它分为两种,一种是自然光,主要是指太阳,另一种就是人造光,比如,电灯泡发出的光、蜡烛光、电石灯光等。其中,太阳光是我们最重要的研究对象。在宇宙间,有许许多多的恒星都能自行发光,但只有太阳离我们最近,它不断供给地球光与热,我们把太阳光称为自然光。还有其他人造光,由于其波长不同,会带有不同的颜色,我们称为色光,但它们都是光源,会影响物体色彩的体现,又称为光源色,在以后塑造物体时会经常用到。(图 2-3~图 2-6)

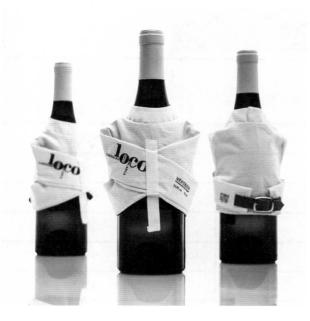

酚 图 2-3 自然光下的包装

砂 图 2-4 蓝光下的包装

酚 图 2-5 电灯泡下的包装

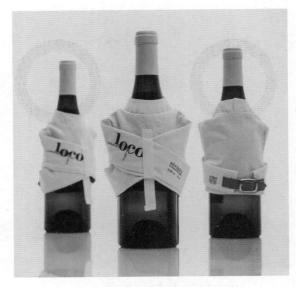

砂 图 2-6 红光下的包装

2) 可见光与不可见光

现代物理学证明,人们用眼睛所看到的光的范围是很小的。光与无线电波、X射线、Y射线、红外线、紫外线等是同样的一种电磁波辐射能,由于这种辐射能是以波的形式传递的,所以光又用波长来表示。波长有长短之分,波的长度不同,电磁波的性质就会完全不同。一般人类能看到的波长范围为 380 ~ 780nm,我们称为可见光部分,低于 380nm 为紫外线、X射线、Y射线、宇宙射线;高于 780nm 为红外线、雷达电波、无线电波、交流电波,这些都是不可见光,用仪器才能看到。(图 2-7 和图 2-8)

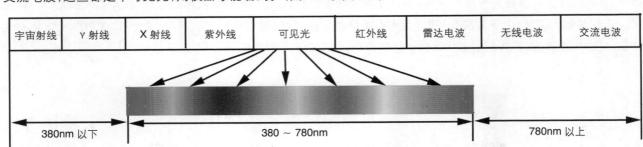

❸ 图 2-7 可见光与不可见光

颜色	波长 (nm)	范围 (nm)
红	700	640 ~ 750
橙	620	600 ~ 639
黄	580	550 ~ 599
绿	520	510 ~ 549
青	490	480 ~ 509
蓝	470	450 ~ 479
紫	420	400 ~ 449

酚 图 2-8 七色波长的范围

3) 光谱、单色光与复色光

所谓光谱,就是把光进行分解。这是英国物理学家牛顿在 1666 年做的一次成功的色散实验。他将一束光引进暗室,利用三棱镜折射到白色屏幕上,结果在单色屏幕上显现出了一条美丽的色带,分别是红、橙、黄、绿、青、蓝、紫 7 种颜色,7 种颜色混合在一起又产生了白光,这种光的散射就是光谱。由于光的物理性质是由光的波长和振幅两个因素决定的,波的长短决定了色相的差别,波长相同而振幅不同,则决定了色相的明暗差别。(图 2-9 和图 2-10)

酚 图 2-9 牛顿做的色谱实验

通过这次实验,牛顿发现自然光被分解成红、橙、黄、绿、

青、蓝、紫 7 种颜色,这些色光是不能再分解的光,叫单色光。后来通过凸透镜,把分散的 7 种光又集中到一点,成为"白光",我们把白光叫作复色光。(图 2-11)

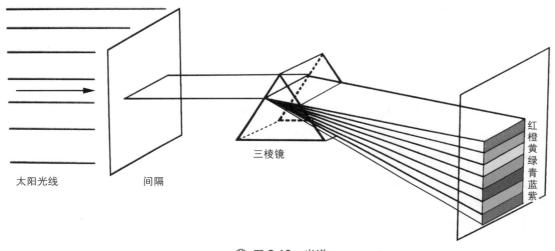

₩ 图 2-10 光谱

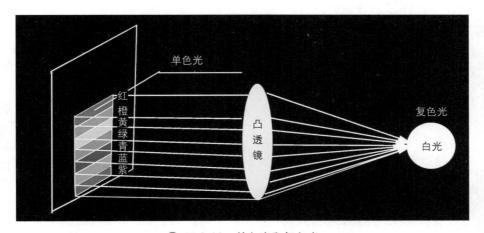

酚 图 2-11 单色光和复色光

4) 固有色(物体色)与环境色

日常生活中,我们见到的各种各样的物体呈现出各种各样的颜色,如红色的苹果、绿色的树叶、黑色的头发……其实,这是因为物体受到光的照射后产生的吸收、反射、透射等现象。当光线照到不透明的物体表面时,一

部分光线被吸收,一部分光线被反射在眼睛中,这就是我们所看到的物体所固有的颜色,称为固有色(物体色),一般体现在物体明暗交界的区域。但是在通常情况下,周围的物体还会受到环境的影响而形成不同的色彩,叫环

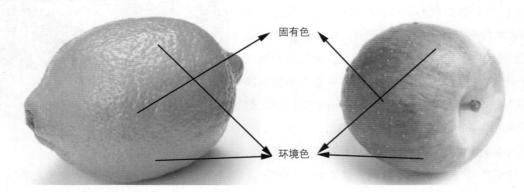

酚 图 2-12 柠檬和苹果在光的作用下体现出的固有色和环境色

2.2.2 色彩的属性

色彩的属性是指色彩的三原色、三间色和复色。

境色,一般体现在明暗交界区域以外的部分。(图 2-12)

所谓原色,是指不能用其他色混合而成的色彩,而它却可以按照不同的比例混合出任何颜色。

所谓间色,是指由两种原色按同等比例相混合而成的色彩。

所谓复色,是指3种以上的色彩相混合而成的色。

目前,大家公认为原色、间色、复色有两套系统,一套是站在光学的角度上讲的,即光的原色、间色和复色,一套是站在颜料的角度上讲的,即色彩的原色、间色和复色。

科学证明,色光的原色有 3 种,分别是偏橙的红色光即朱红光,偏紫的蓝光即蓝紫光和翠绿光。间色有 3 种,分别为黄色光、蓝绿光和紫红光。复色光就很多了,如白色光等。颜色的原色也有 3 种,分别为品红、柠檬黄和湖蓝。间色也有 3 种,分别为橙色、紫色和绿色。复色也有很多,如黑色等。(图 2-13 和图 2-14)

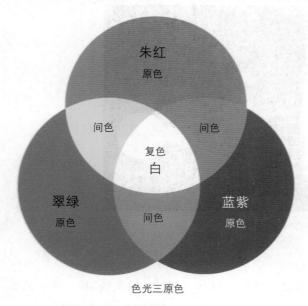

砂 图 2-13 色光三原色、三间色和复色

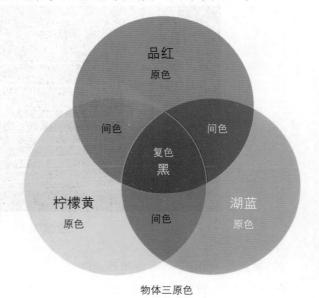

№ 图 2-14 色彩三原色、三间色和复色

2.2.3 色彩的混合

色彩混合是指两种或两种以上的色彩相混合而形成的新的色彩。色彩的混合有3种类型,分别为正混合、负混合和空间混合。我们通常学习的是以颜色混合为主。

1) 正混合

正混合又称为色光混合,是将两种或两种以上的色光投照在一起,产生新的色光。并且新色光的亮度为相混色光的亮度之和。即混合的色光越多,则亮度越高,因此叫作正混合。

前面讲到色光的三原色为朱红光、翠绿光和蓝紫光,它们中的任何两种色光按同等比例相加,就可得到三间 色。三原色光按同等比例相加,就会得到近似于白光的白色光。(图 2-15)

朱红光+翠绿光=黄色光

朱红光+蓝紫光=紫红光

翠绿光+蓝紫光=蓝色光

朱红光+翠绿光+蓝紫光=白色光

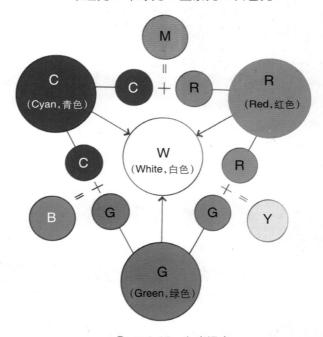

❸ 图 2-15 色光混合

各色光相加,因比例、亮度、纯度不同,会得到各种丰富的色光效果。普遍应用于光构成设计、舞台灯光设计、 景观照明摄影等,对动漫设计也是很适用的。(图 2-16 ~图 2-18)

2) 负混合

负混合又称减色混合或色料混合,是将两种或两种以上的颜色相混在一起而产生的新的色彩,并且色彩的亮度较之混合前的色彩有所下降,混合的成分越多,则色彩越暗,因此,叫作负混合。

前面讲到色彩三原色分别为品红、柠檬黄和湖蓝。它们中的任何两种色按同等比例相加,则会得到三间色; 3种颜色按同比例相加,则为黑色。(图 2-19)

品红+柠檬黄=橙色

柠檬黄+湖蓝=绿色

❸ 图 2-16 舞台光设计

砂 图 2-17 光构成设计

砂 图 2-18 光的混合

品红 + 柠檬黄 = 紫色 品红 + 柠檬黄 + 湖蓝 = 黑色

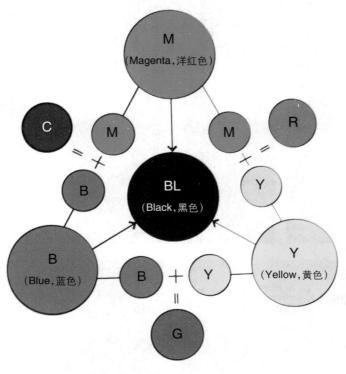

₩ 图 2-19 色料混合

从这些情况可以看出,色光的三原色正好是颜色三间色,颜色三原色正好是色光三间色。而 3 种原色按同等比例相加,色光与颜色正好相反(一白一黑)。

值得注意的是,从理论上讲,颜色三原色可以按不同比例混合出一切色彩。但实际上,由于颜料的饱和度不够,三原色要想混合出所需的一切色彩很难办到,还得借助于纯度较高的其他颜色。掌握颜色混合的原理和规律可为我们运用色彩混合提供依据和方便。(图 2-20 ~图 2-22)

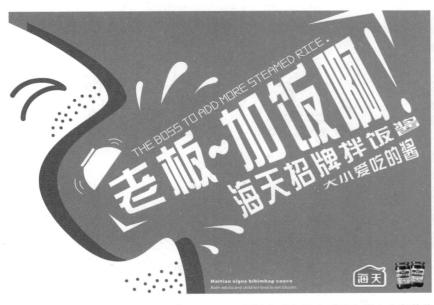

份 图 2-20 设计色彩负混合 (第六届大广赛获奖作品) (1)

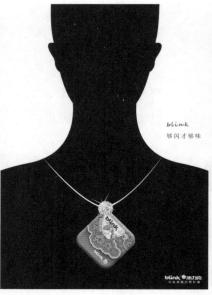

酚 图 2-21 设计色彩负混合 (第六届大广赛获奖作品) (2)

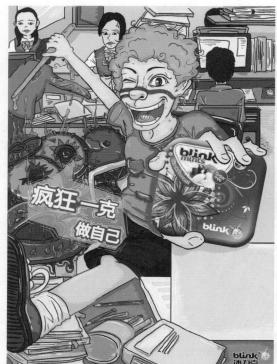

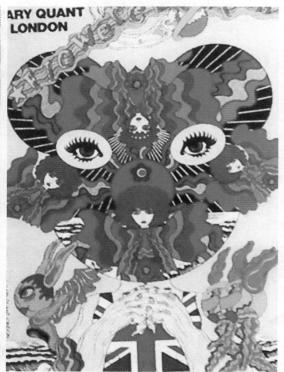

砂 图 2-22 设计色彩负混合 (第六届大广赛获奖作品) (3)

3) 空间混合

空间混合又称视觉混合,是将分离的色彩并置在一起产生相互影响,在一定的空间里,产生视觉上的混合。从生理学角度去解释,即一个物体在视网膜上投影的大小,不仅取决于物体自身的大小,还取决于物体与眼睛之间的距离。当把不同的颜色并置在一起,在视网膜上的投影小到一定程度时,眼睛就很难分辨出每一具体的色彩。把这两种不同的色彩在视觉中相互混合,就会产生出一种新的色彩。这种混合受空间距离的影响,所以又叫空间混合,也符合色彩混合原理。(图 2-23 和图 2-24)

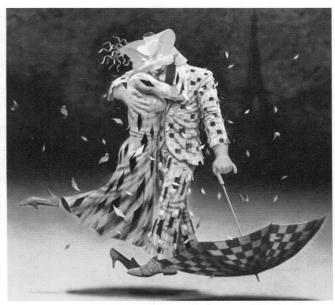

酚 图 2-23 服饰色彩的空间混合

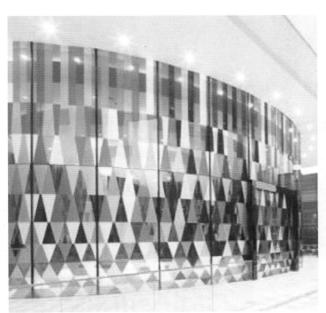

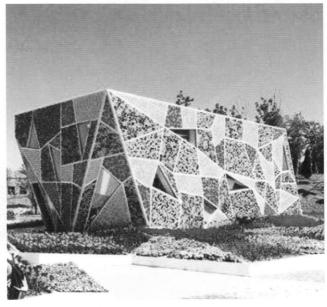

酚 图 2-24 建筑色彩的空间混合

2.3 色彩的要素

我们的视觉感受到的一切色彩,都具有色相、明度、纯度3种属性,也称色彩的三要素。

2.3.1 色相

色相是指色彩的相貌。即能够确切地表示某种色彩的名称,如黄色、红色、蓝色等。 而每种基本色相,按照不同的色彩倾向又进一步分成不同的色系,如红色系中有玫瑰红、桃红、橘红、大红、深

红、朱红、紫红等,黄色系中有中黄、柠檬黄、橘黄、土黄等,绿色系中有浅绿、中绿、草绿、翠绿、橄榄绿、墨绿等,蓝色系中有湖蓝、钴蓝、群青、钛青蓝、青莲、普蓝等。这就好像是事物的发展一样,有一个"量""质""度"的变化。量变到一定程度就会发生质变,只要是质变了,色相就变了。这里有一个度的变化,超过了度就会发生质变,就不是原来的那种色彩了。

在色彩体系中,红、橙、黄、绿、蓝、紫为 6 种基本色,只要红与紫首尾相接,就会形成六色相环。此色相环只表现色彩的三原色和三间色。如在六色之间各增加一个过渡色即橘红、橘黄、黄绿、蓝绿、蓝紫、红紫六色就形成了十二色相环。如还继续增加过渡就会出现二十四色相环、三十六色相环、四十八色相环等。其色彩变得更加微妙、柔和而富于节奏。另外值得注意的是,色相环中的颜色一般都是由三原色调出来的,这种练习对学生是一种很好的训练方法。(图 2-25 ~图 2-28)

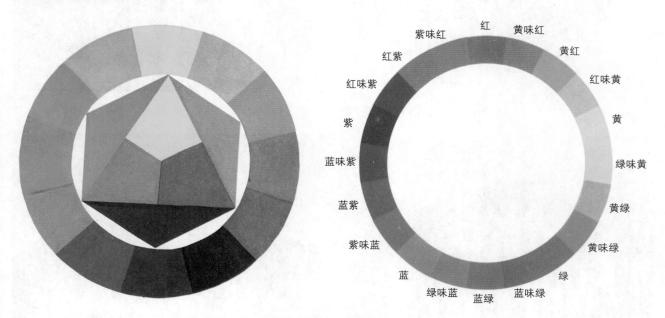

酚 图 2-25 色相环练习

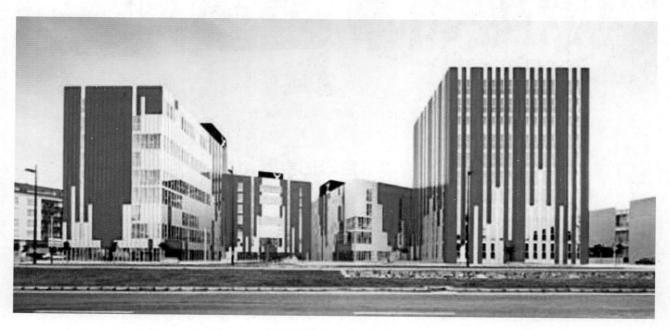

砂 图 2-26 建筑设计色彩

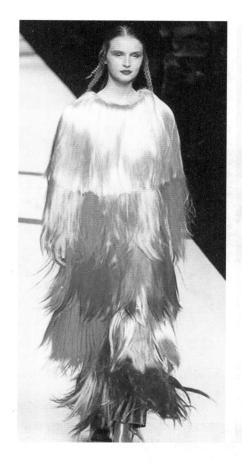

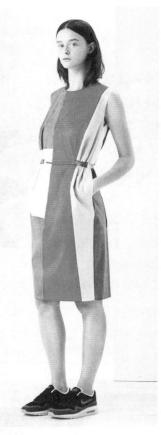

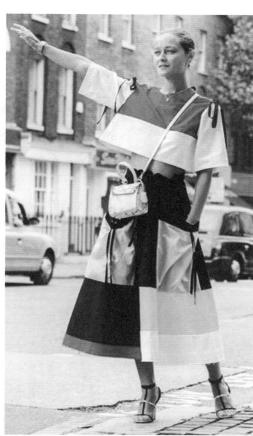

ஓ 图 2-27 服饰设计色彩

ஓ 图 2-28 室内设计色彩

2.3.2 明度

明度是色彩的明暗程度。色彩的明度有两种情况,一种是同一色相的不同明度,如同一色相在不同强度光线照射下,会发生不同的变化。强光照射下亮度高,弱光照射下亮度低。同一色相加白、加黑也会产生明度上的差别,出现深浅不同的明暗层次。另一种是由于反射光线的不同,也会出现明度差异。如有彩色中的各种色彩,它们反射光线的程度不同,黄色在光谱中处于中心位置,因此它最亮,视知觉度最高。紫色处于光谱的边缘,视知觉度最低,因此明度最低。绿色处于光谱的中间,为中间明度,这在十二色相环中或是二十四色相环中都可体现出来。

色彩的明度是任何色彩都具有的属性。它的变化最能体现物体的空间感和节奏感。色彩明度降低与提高的办法就是加黑、加白或者与其他深色、浅色相混合。只是前者色相不会改变而

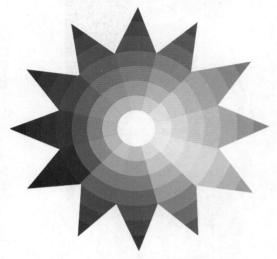

₩ 图 2-29 色彩明度图

后者就会有色相上的变化。比如,黄色加入黑色,其明度降低,但色相不变;而黄色与蓝色相加,其明度会降低, 色相也相应地变为绿色。(图 2-29 ~图 2-31)

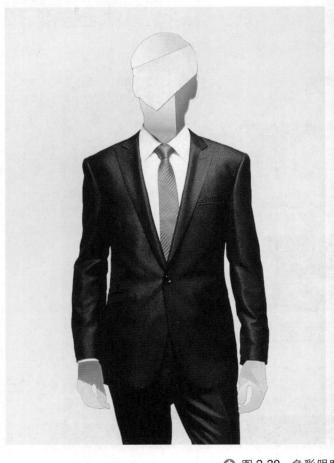

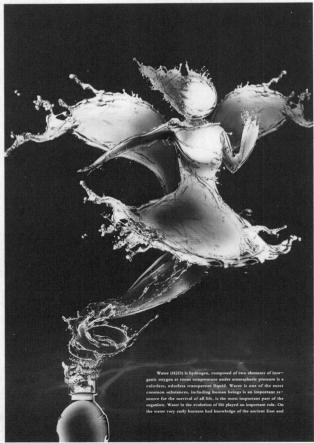

酚 图 2-30 色彩明度 (平面设计作品)

酚 图 2-31 色彩明度 (室内设计)

2.3.3 纯度

纯度是指色彩的纯净程度,也称彩度和饱和度。一般情况下,光谱中的 7 种单色光,是最纯的颜色,为极限纯度,也称饱和度。它表示色光中所包含该色的成分,成分越多,则纯度越高,成分越少,则纯度越低。在有彩色中,三原色的纯度最高。其他颜色都是由这 3 种颜色相配而成,但相对来说市场上买的十二色、二十四色,被认为是最纯的色,只要给里面加入任何色彩,都会降低该色的纯度。比如,在蓝色中加入白色、灰色、黑色,会提高或降低蓝色的明度,但纯度也会降低。因此,在应用时要根据自己的设计目的而灵活掌握。(图 2-32 ~图 2-34)

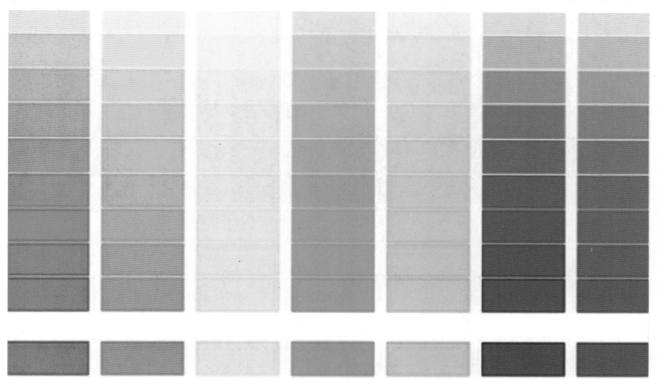

酚 图 2-32 色彩纯度推移

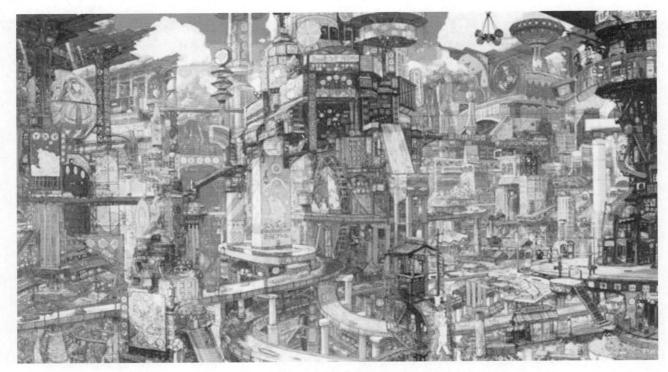

砂 图 2-33 色彩纯度(动漫场景设计)

砂 图 2-34 色彩纯度设计 (第六届大广赛获奖作品)

2.3.4 色相、明度、纯度三者之间的关系

任何色彩组合都离不开色彩三属性之间的相互协调。它们之间的相互关系体现着创作者的情感,影响着观赏者的感受。一个精通色彩的大师,既能巧妙地处理三属性之间的关系,也能随心所欲地表达自己的思想情感。

在同一色相的情况下,如果加白、加黑,则会影响其明度,同时也会影响其纯度,但主要是影响其明度。如果加入同明度的灰色,则会影响该色的纯度,加入得越多,则纯度越低,加入得越少,则纯度越高。

在不同色相中,本身就存在着明度的变化。如果我们给某一纯色加入其他色相,不但会影响该色的明度,而且会影响该色的纯度和色相。例如,在十二色相环或者是二十四色相环中,各色相的明度本身存在着差别。如果在黄色中加入红色,则黄色的明度会降低,纯度也会相应降低,但色相也会变成橙色,如果在黄色中加入蓝色,则黄色的明度和纯度都会降低,色相也变为绿色。因此,按照设计者的意图,灵活应用这些关系,是一个设计者应该具备的素质之一。(图 2-35 ~图 2-37)

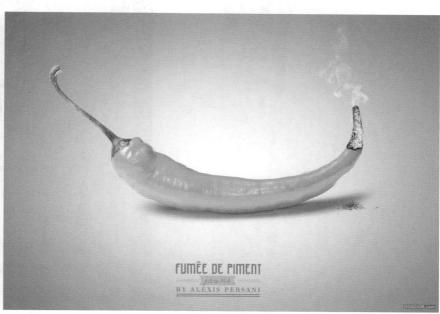

酚 图 2-35 平面色彩设计

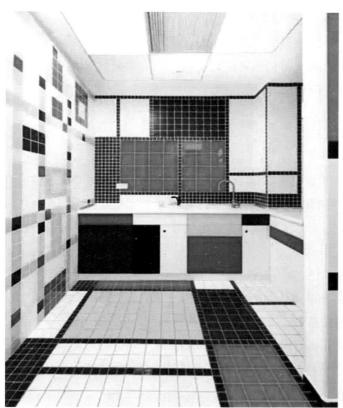

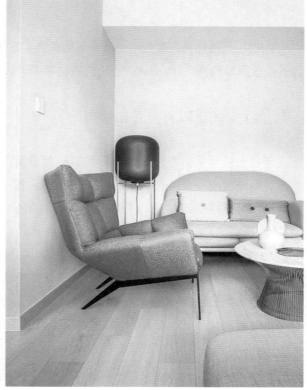

酚 图 2-36 室内色彩设计

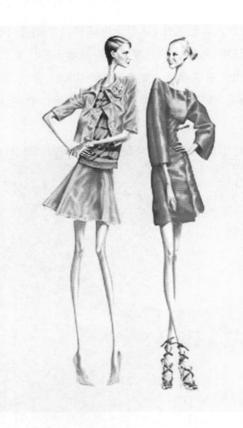

酚 图 2-37 服装色彩设计

2.4 色 立 体

人们在大自然和日常生活中所看到的颜色丰富多彩,所用到的色彩种类成千上万,如果只是用语言和文字去 表达是很困难的,所以为了认识色彩的方便和准确,引入了色立体的概念。

2.4.1 色立体的含义和作用

现代色彩科学引入色立体的表示方法,就是把色彩按照色相、明度、纯度三属性有秩序地、系统地加以编排与组合。就像构成一个具有三维空间的色彩体系,称为色立体。它给我们提供了一个可以直观感受色彩三属性的抽象色彩世界,显现了色彩自身的逻辑关系,能够使我们更清晰、更确切地理解色彩,把握色彩的分类和各种组合关系,对研究色彩的对比与调和起到了重要作用。

色立体以无彩色作为中心轴,顶端为白色,底部为黑色,中间是黑与白有秩序地相加得出的从亮到暗的过渡色阶,每一色阶表示一个明度等级。色相环呈水平状包围四周,环上各色与无彩色相联结,用纵深方向表示纯度,越靠近无彩色轴线,纯度越低,离无彩色轴线越远,纯度越高。如果沿无彩色轴纵剖色立体,可以得到一个互为补色的色相面,而用垂直于中心轴的水平面横断色立体,则可得到一个等明度面。

目前,在世界范围内应用较多的、最典型的、实用的有两种色立体,一种是美国的孟塞尔色立体,另一种是德国的奥斯特瓦德色立体。(图 2-38 和图 2-39)

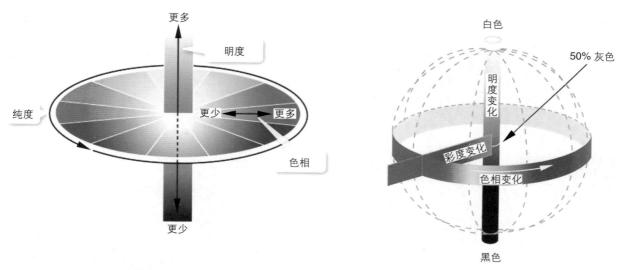

酚 图 2-38 色立体的表示方法

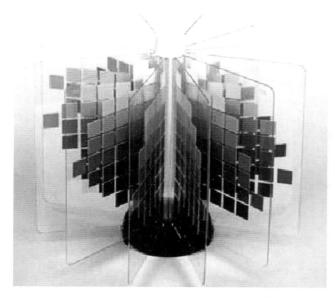

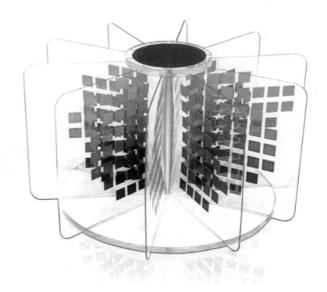

録 图 2-39 孟塞尔色立体

2.4.2 孟塞尔色立体

孟塞尔色立体是美国色彩学家、教育家孟塞尔于 1905 年创立的。1929 年和 1943 年分别经美国国家标准局和美国光学协会修订出版了《孟塞尔色彩图册》。此后,孟塞尔色彩体系得到了广泛应用。(图 2-40)

2.4.3 奥斯特瓦德色立体

奥斯特瓦德色彩体系(奥氏色立体)是由诺贝尔奖获得者德国化学家奥斯特瓦德 1920 年创立的。 1921 年出版了《奥斯特瓦德色彩图册》,该体系以物理学为依据,重视色彩的混合规律。孟塞尔用黑色和白色作为色立体明度等级的两个极点,而奥斯特瓦德则认为白色实际上并非真正的纯白,而是有 11% 的含黑量,所谓的黑色也不是纯黑,也有 3.5% 的含白量。这样所有的色彩都应该是由纯色(C)加一定数量的黑(BL)和白(W)混合而成的。即:白量 + 黑量 + 纯色量 =100(总色量)。(图 2-41 ~ 图 2-43)

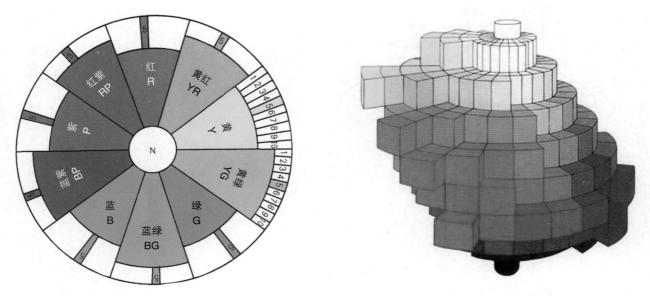

酚 图 2-40 孟塞尔色相环和立体表示法

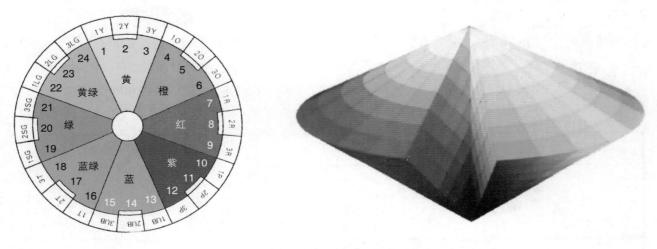

❸ 图 2-41 奥氏色相环和立体表示法

酚 图 2-42 室外设计色彩

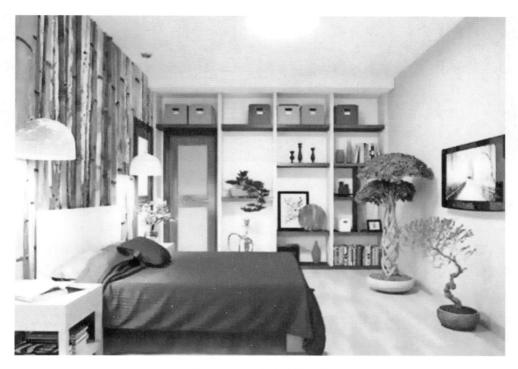

砂 图 2-43 室内设计色彩

思考与练习

- 1. 了解色彩的生理现象,注意观察大自然中色彩的变化。
- 2. 掌握色彩的属性和混合方法,思考如何在实践中应用。
- 3. 设计一幅环保题材的海报,注意色彩要素的合理应用,尺寸为60cm×80cm。
- 4. 以自己喜好的一本书为例,按照所选书的内容设计该书的封面,注意色彩的应用。
- 5. 选择自己喜好的一套服装并画出该服装的设计效果图,注意色彩的应用。
- 6. 理解色立体的含义和作用,结合所学知识临摹一幅自己喜欢的景观设计效果图。

第3章 设计色彩的学习方法

学习目标:通过学习,了解自然景观和绘画名家对色彩的应用,训练学生写生时能把自然景观和绘画名家的色彩应用借签到自己的设计中来,使学生对自然界及绘画名家的色彩应用有一个清晰的认识,为以后的设计专业学习奠定基础。

学习重点:通过本章的学习,掌握绘画名家进行色彩应用的方法,能灵活地把设计色彩应用到自己的设计当中。

当我们站在画展前,看到色彩斑斓、充满活力的作品时,看到博览会上各大展厅中展出的色彩迷人的设计作品时,无不对这些创作者们赞叹不已,拍手叫绝。可我们反过头来想一想,创作这些色彩美丽的作品时作者的灵感来自哪里?他们又是如何把这些平时看似熟悉而又有些陌生的现实搬到作品中来,吸引每一位观众,打动每一位观者的心灵的?根据创作规律不难想到,我们生活的大自然就是取之不尽、用之不竭的色彩源泉,绘画名家正是向大自然学习,才创作出了不朽的作品。我们同样要向大自然和绘画名家学习,从中汲取养分,为设计服务。(图 3-1 ~图 3-3)

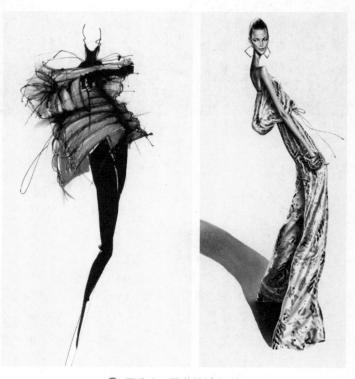

酚 图 3-1 服装设计色彩

砂 图 3-2 景观设计色彩

酚 图 3-3 产品设计色彩

3.1 拜大自然为师

色彩的源泉来自大自然,大自然是我们取之不尽的色彩宝库。只要我们留意观察,细心揣摩,灵感无处不在。中国古代绘画大师早已有"外师造化,中得心源"的论述。在许许多多优秀的绘画作品和动漫作品中,优美的色彩,无不倾注作者的心血,无不体现导演的智慧,给观众留下了深刻的印象。这些看似熟悉的色彩无不来自大自然而又高于大自然。色彩设计的源泉同样来自人们的日常生活,体现在衣、食、住、行当中。如果我们的色彩设计脱离

人们的日常生活,作品将失去其真实性,变得乏味、无力。反之,我们的色彩设计能紧跟时代的潮流,与人们的日常生活相一致,才能得到社会的承认,得到观众的好评。(图 3-4~图 3-6)

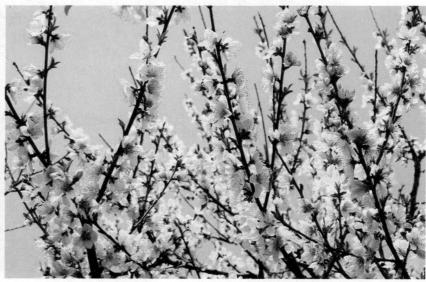

酚 图 3-4 植物世界色彩

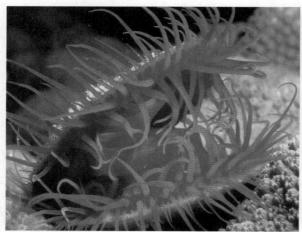

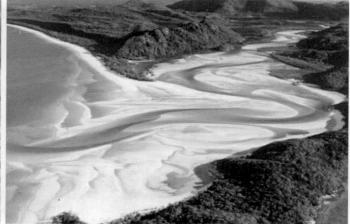

酚 图 3-5 海洋世界色彩

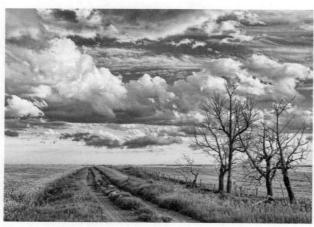

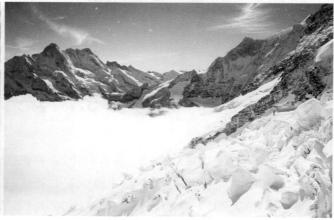

❸ 图 3-6 自然景观色彩 (1)

3.1.1 自然景观色彩

自然景观的色彩变幻无穷,不同季节会有不同的色彩。我们从自然中汲取营养,向自然学习,对设计色彩课来说,是一个重点课题。设计色彩是色彩在设计中的应用,是与色彩理论与实践的关系相一致的。大自然给我们提供了丰富多彩的色彩来源,应从中找到设计灵感,应用自然力量为设计服务。(图 3-7~图 3-11)

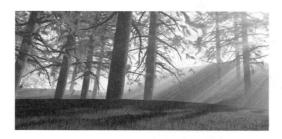

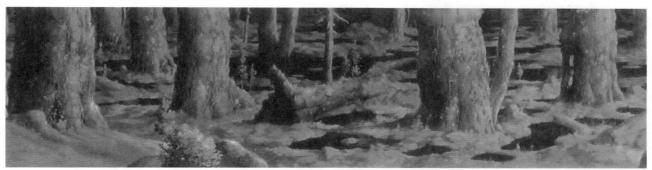

❸ 图 3-7 自然景观色彩 (2)

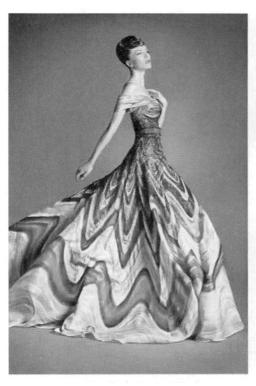

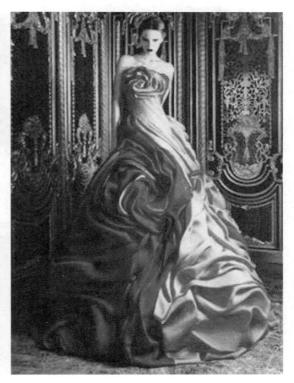

酚 图 3-8 自然景观色彩的应用 (1)

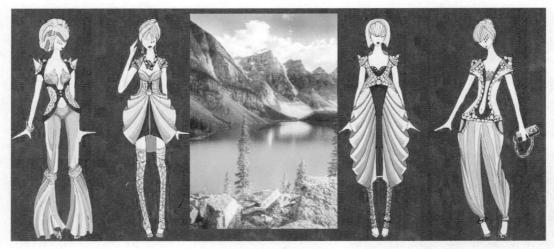

❸ 图 3-9 自然景观色彩的应用 (2)

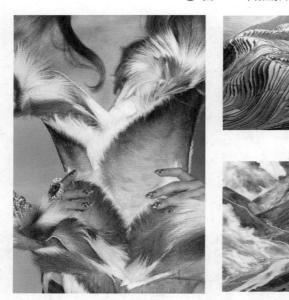

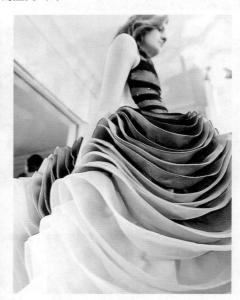

酚 图 3-10 自然景观色彩的应用 (3)

酚 图 3-11 自然景观色彩的应用 (4)

3.1.2 海洋色彩

神秘的海洋世界有许多秘密有待于被揭开。我们用摄像机可在海底看到令我们感到惊异的海洋中的色彩,如鱼类、藻类、珊瑚类和植物类等海洋生物的色彩与蓝色的海水融为一体,形成了美轮美奂的海底景观。如果我们借用海底的自然色彩来设计,一定会让人大开眼界,审美世界将是另外一种景象,会变得更加绚丽辉煌。 (图 3-12~图 3-17)

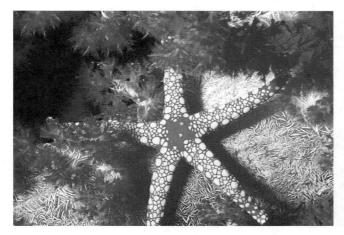

酚 图 3-12 海洋景观色彩

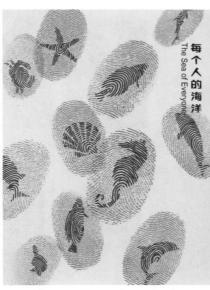

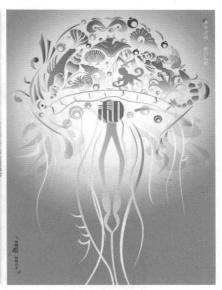

酚 图 3-13 海洋色彩平面设计

3.1.3 动物色彩

动物是我们的好朋友,它品种繁多,色彩极其丰富。动物为了生存,它们身上的色彩和生存的环境密切相关,如变色龙身上的斑纹是为了更好地麻痹猎物和骗过杀手。蝴蝶为了把自己的生存危险降到最低,拥有和其生存环境相适应的色彩,变得五彩斑斓。这些动物色彩和人类的社会产品已经建立了千丝万缕的联系,是设计师的灵感源泉。(图 3-18 ~图 3-23)

❸ 图 3-14 海洋色彩产品设计

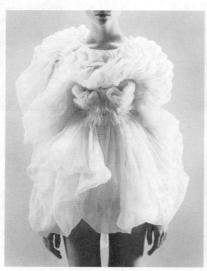

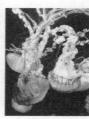

酚 图 3-15 海洋色彩服装设计 (1)

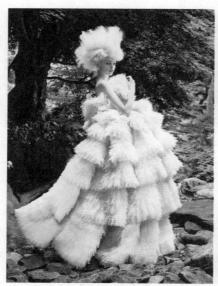

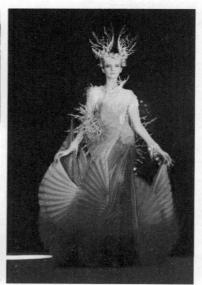

酚 图 3-16 海洋色彩服装设计 (2)

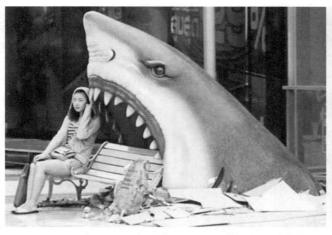

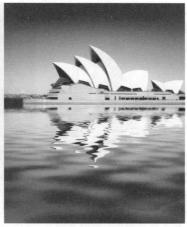

ᢙ 图 3-17 海洋色彩建筑设计

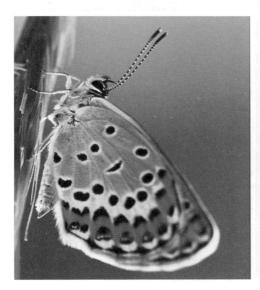

❸ 图 3-18 动物色彩应用 (1)

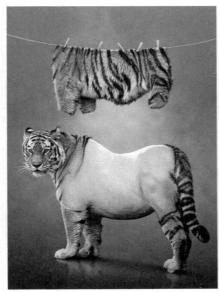

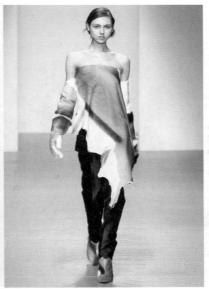

⑥ 图 3-19 动物色彩应用 (2)

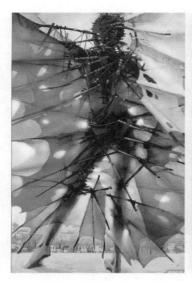

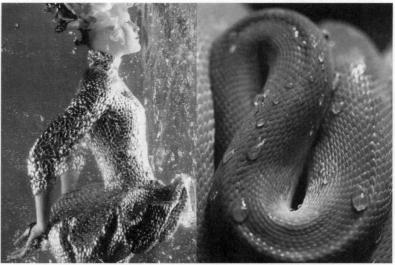

酚 图 3-20 动物色彩服装设计

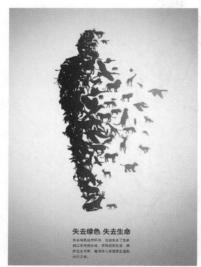

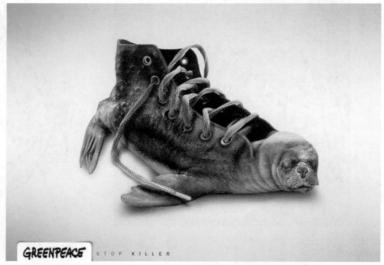

↔ 图 3-21 动物色彩平面设计

酚 图 3-22 动物色彩产品设计 (1)

酚 图 3-23 动物色彩产品设计 (2)

3.1.4 植物色彩

植物色彩会随着季节的变化而改变,这种变化使我们感受到了植物丰富的表情,也为人类提供了直观的视觉审美。我们使用的原料也有大部分是从植物中提取出来的,所以中国古代艺术家才会心悦诚服地说"师法自然"。在包装、广告、服装、传媒等诸多设计领域,植物色彩都是一个永恒的话题。古今中外植物的花卉在女性的服饰上出现的最频繁,尽管服装设计师们不会原封不动地利用花卉的色彩。但花卉的千变万化的色彩,却是设计师最直观和便捷的资源。人类和植物有割不断的联系,把植物的图案色彩、图文色彩信手拈来为我们的生活服务也是理所当然的事。(图 3-24 ~图 3-29)

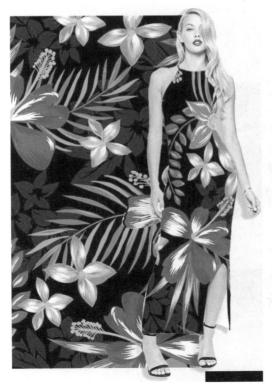

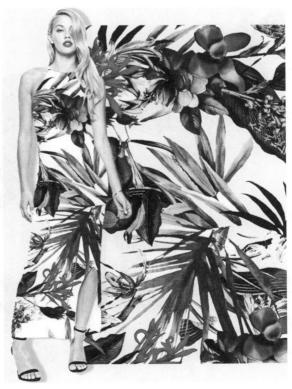

⑥ 图 3-24 植物色彩服装设计 (1)

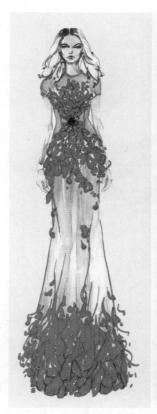

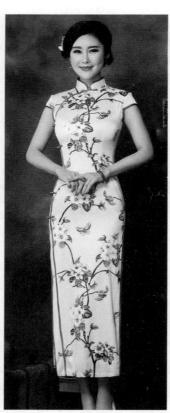

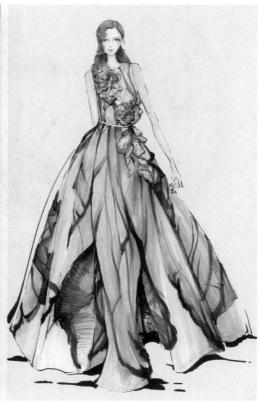

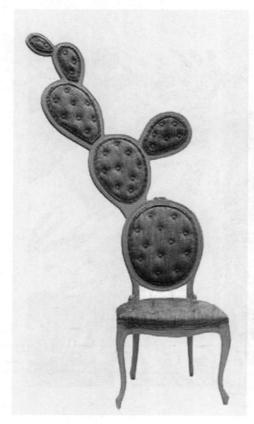

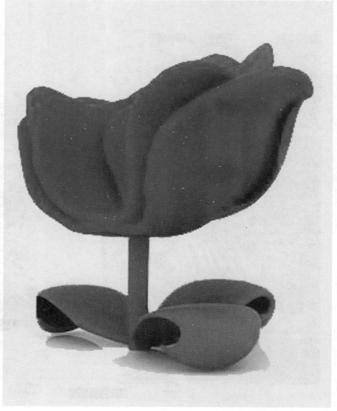

酚 图 3-26 植物色彩产品设计

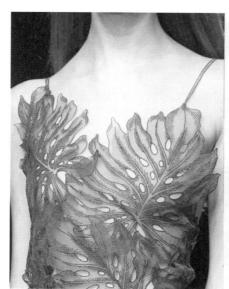

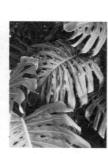

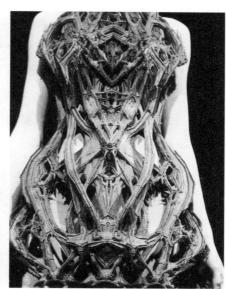

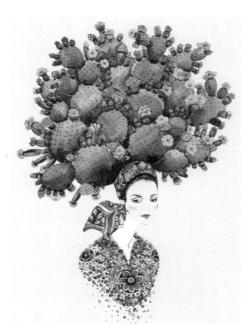

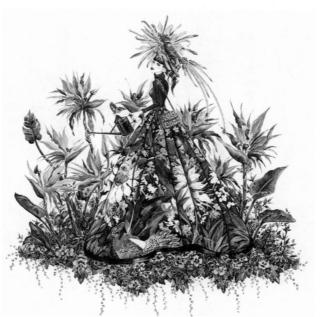

酚 图 3-28 植物色彩服饰设计

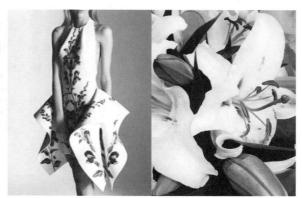

3.2 向大师学习

学习设计色彩的另一个渠道就是向大师学习,大师在观察和表现色彩时有独特的理解,他们在观察自然界色彩时经过了艰苦的探索和思考,结合自己独特的个性,把色彩应用得淋漓尽致,作品与自己的创作意图结合得天衣无缝。我们应该认真学习并把自己的体会应用到实践当中,这也是学习的一条捷径。

3.2.1 向大师学习色彩观察

每位大师的色彩表现都不尽相同,但都与自己生活的地域环境和生活习惯有关。东西方由于地域的不同,形成了各自的色彩观察习惯和方法,东方注重对色彩的整体和朦胧的观察,比较简洁明了,用水墨概括出较抽象的色彩,而西方注重对色彩的直观表现,使色彩表现变得具象。但无论如何,只是对色彩的观察角度不同而已,都能体现内心的情感,创作出不朽的作品。我们从中吸收有用的因素用在设计之中,就会越用越巧,越用越妙。(图 3-30~图 3-32)

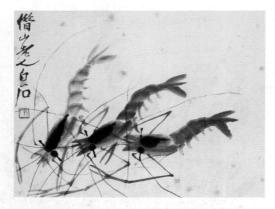

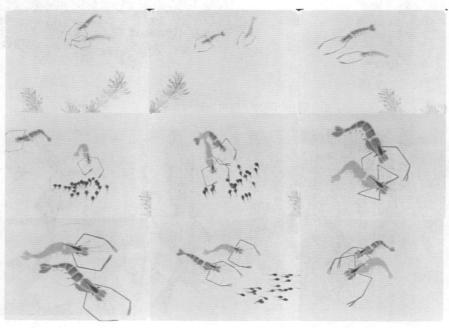

砂图 3-30 水墨色彩动画设计(齐白石的《墨虾》)

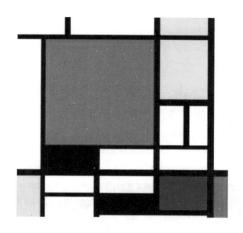

砂 图 3-31 借鉴油画色彩的产品和服装设计(蒙德里安的油画)

酚 图 3-32 借鉴油画色彩的指甲设计(蒙德里安的油画)

3.2.2 向大师学习色彩对比

色彩对比在色彩现象和色彩艺术中最具有普遍性,明与暗、多与少、艳与灰、美与丑……只要我们用对比的眼光看待世界,就会发现世界上的色彩是千差万别、丰富多彩的,但要共同作用才能体现其内涵。绘画大师在处理画面抒发情感的同时,也使画面达到了最完美的组合。向大师学习色彩对比时,应注意画面中色彩对比应用的合理性和艺术性,要让色彩为设计服务。(图 3-33 ~图 3-35)

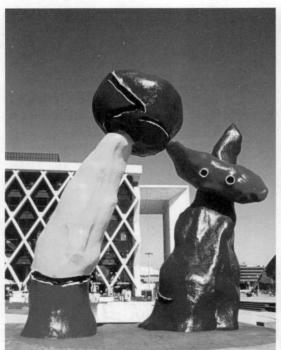

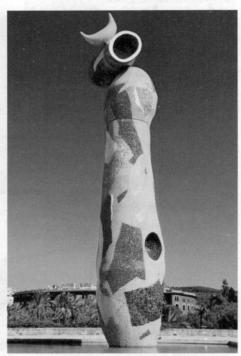

酚 图 3-33 米罗的雕塑设计

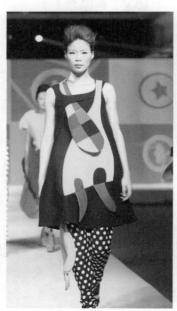

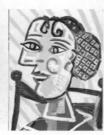

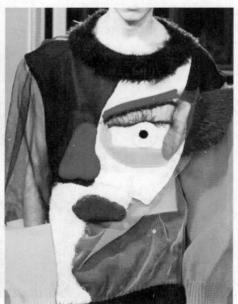

酚 图 3-34 借鉴米罗和毕加索油画色彩的服装设计

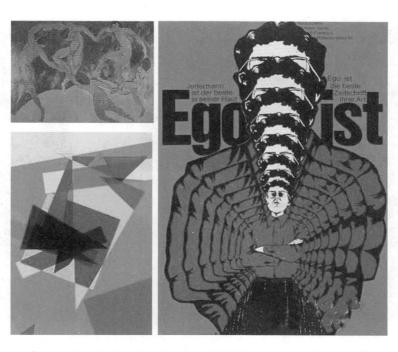

舒 图 3-35 借鉴油画色彩对比的平面设计(马蒂斯的油画《舞》)

3.2.3 向大师学习色彩调和

对比与调和相辅相成,缺一不可。对比是有规律的、有原则的,而调和很难在原则上做出定论,因为调和的要求往往与视觉的满足和心理需求分不开,而观赏者的心理需求是复杂的,是因人而异的,因此,调和是相对的。设计色彩调和也是如此,只能寻找共同因素使对比强烈的画面达到平衡,满足视觉的感受,从而达到心理上的审美平衡。绘画大师可巧妙地利用画面调和来满足自己和不同人的不同情绪的变化。因此,一幅好的作品,大师会把各种色彩有秩序、协调、和谐地组织在一起,以使人心情愉快。我们就是要借鉴绘画大师的这种合目的性的、美的色彩搭配来为设计服务。(图 3-36 ~图 3-40)

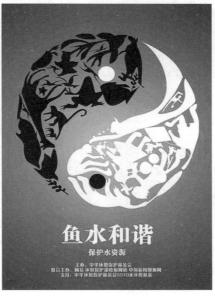

酚 图 3-36 借鉴太极图的平面设计

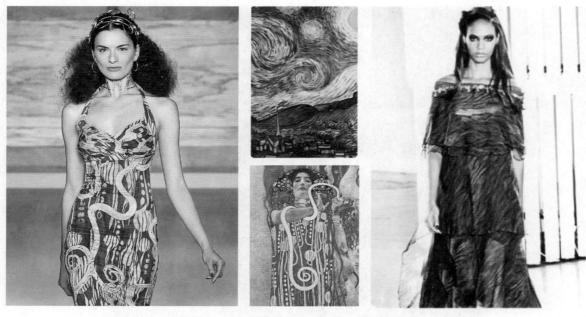

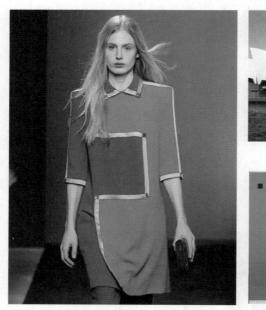

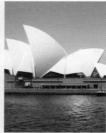

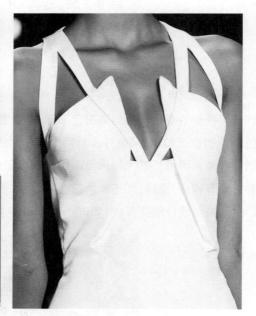

❸ 图 3-38 色彩调和的服装设计

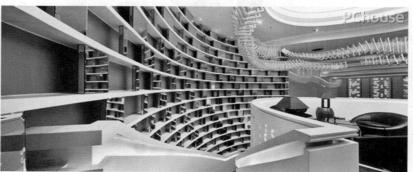

砂 图 3-39 借鉴康定斯基油画色彩的建筑设计

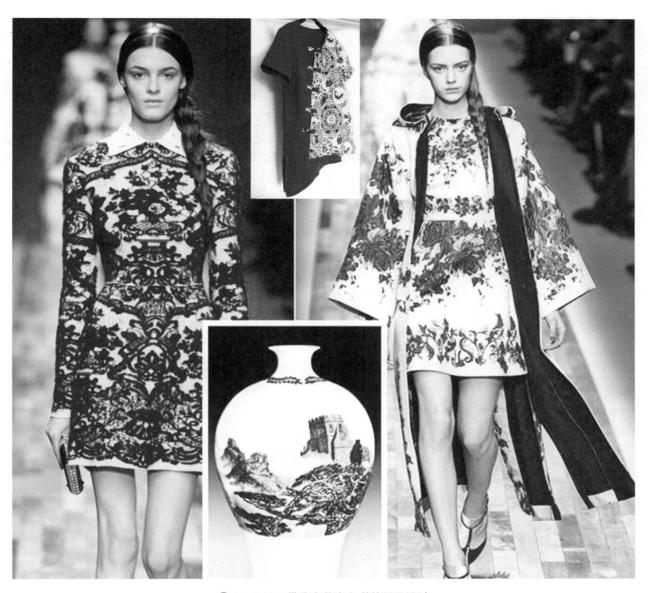

ᢙ 图 3-40 借鉴青花瓷色彩的服装设计

思考与练习

- 1. 用水粉临摹大自然中海洋景色一幅,尺寸为八开纸大小。
- 2. 认识大自然色彩,在计算机上设计以环保为题材的海报 3 幅,尺寸均是 60cm×80cm。
 - 3. 在生活中寻找色彩,设计某一产品的广告画 3 幅。

要求:应用色彩要有生活气息,任意选用一个品牌产品,按产品特性设计具有视觉冲击力的广告宣传画。

4. 任选一位绘画大师的作品,学习大师的色彩表现技法,设计一幅色彩对比较强的服装设计效果图。

第4章 色彩情感

学习目标:通过学习,让学生了解色彩的情感特征,包括心理、审美、联想、象征和肌理的内涵及其具体应用。

学习重点:通过本章的学习,了解色彩的心理、审美、联想、象征及肌理的特征以及色彩在设计中的灵活应用。

色彩情感是人为添加的。其实色彩本没有情感,与人建立关系才有了情感,因为人是有情感的高级动物。作为一名设计师必须了解并掌握色彩心理学、色彩审美学、色彩象征学等知识,以便灵活应用于设计之中,让色彩带给人们愉悦的感受。因此,学习本章知识是非常必要的。

4.1 色彩心理

由于人的大脑作用加上人们长期生活所积累的经验,就会对色彩产生微妙的色觉变化,形成心理效应。这种效应可发生在不同的层面上,如果是色光对人的生理刺激产生直接的影响,那就是单纯性心理效应。如当人们看到红色时,就不由得心跳加快,血压升高,产生情绪上的兴奋、激动甚至冲动,而看到蓝色时就会冷静,情绪变得平稳。如果人们是通过经验产生联想,从而得到更深层次的效应,导致更为深刻的心理活动,那就是间接性心理效应。它的情感产生涉及人的信仰、观念、民族、地域等诸多方面的影响,这就形成了一个极为复杂的心理活动过程。如同样看到一个红色,由于人与人的感知力不相同,生活经历、信仰、习惯、地域、文化背景各不相同,就会对红色产生不同的感受。因此,色彩对人情感的影响是必然的,也是微妙的,应在设计中合理地、巧妙地加以应用。(图 4-1 ~图 4-5)

4.1.1 色彩的冷暖感

冷和暖是人们的一种知觉。色彩本身并没有温度,为什么会有这种感觉呢?这是由于人的自身经历所产生的联想。人们根据长期的经验,觉得红色、橙色有温暖的感觉,我们称为暖色。蓝色、绿色、紫色有寒冷的感觉,我们称为冷色。美国心理学家阿恩海姆在他的《艺术与视知觉》一书中谈道:"白纸上的红色与蓝色,只是红色相与蓝色相,如果说与冷、暖相联系,红色看上去暖些,蓝色看上去冷些,纯黄色看上去也冷,然而,当基本色相稍微偏离的时候,色性就会变化。"如绿色是中性色,当偏蓝时,就成了冷色,偏黄时,就成了暖色。这里讲的是某一

色系中的冷暖。无彩色系中,白色为冷色,灰色为中性色,黑色为暖色。红色系中,朱红、大红、橘红为暖色,玫瑰红、桃红、品红、紫红为冷色。黄色系中,中黄、橘黄、土黄为暖色,柠檬黄、浅黄、淡黄为冷色。绿色系中,翠绿、浅绿、蓝绿为冷色,中绿、墨绿、橄榄绿、黄绿为暖色。蓝色系中,蓝紫、钴蓝、群青偏暖,湖蓝、普蓝、钛青蓝偏冷。由此可见,冷与暖是相对而言的。孤立地给每一个色彩下一个冷或者暖的定义是不确切的,这要看周围的环境变化是处于什么样的关系中。在设计时巧妙地应用人们的这种同感,会起到意想不到的效果。(图 4-6~图 4-8)

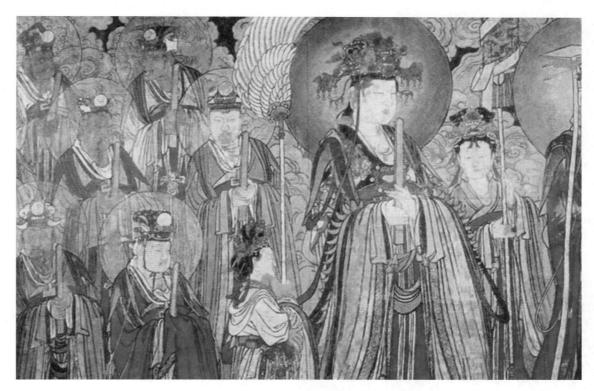

録 图 4-1 山西芮城"永乐宫壁画"中的设计色彩

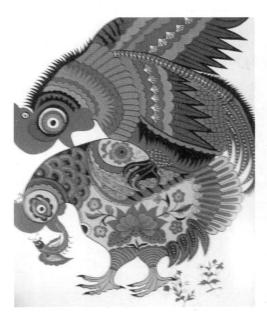

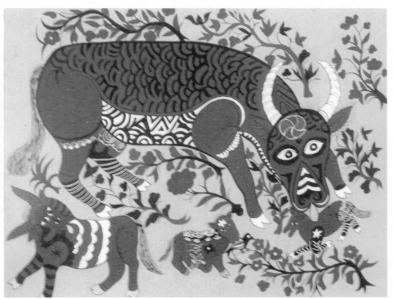

₩ 图 4-2 中国民间美术中的设计色彩

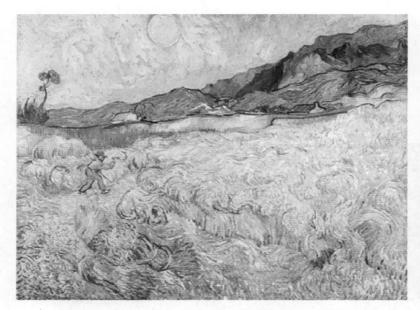

奇 图 4-3 印象派大师凡·高油画中的设计色彩

砂 图 4-4 广告设计中的色彩应用

❸ 图 4-5 平面设计色彩

❸ 图 4-6 暖色在平面设计中的应用

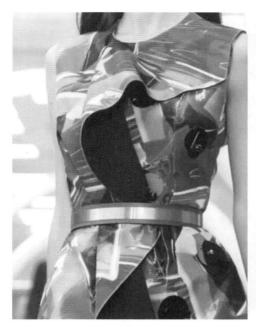

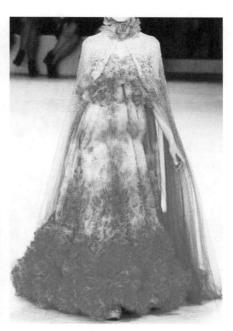

酚 图 4-7 暖色在服装设计中的应用

₩ 图 4-8 冷色在室内设计中的应用

4.1.2 色彩的兴奋感与沉静感

兴奋与沉静是人的情绪,如何用色彩去表现,需要依靠人们长期生活经验的积累。一般认为,红色、橙色、黄色给人以兴奋的感觉,故称为兴奋色。蓝色、蓝绿等纯色给人以沉静感,故称为沉静色。但这些色彩与纯度有很大关系,纯度降低则令人沉静,纯度提高则令人兴奋。此外,明度高的色彩有兴奋感,明度低的色彩有沉静感。值得注意的是,我们在设计时,应该注意合理地利用灰色调,因为灰色及纯度低的色彩能给人以舒适感,可以获得文雅、沉着、深沉和安静的感觉。(图 4-9~图 4-12)

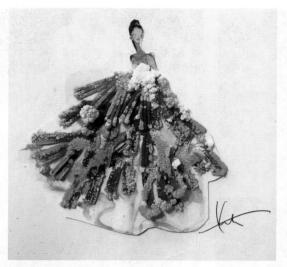

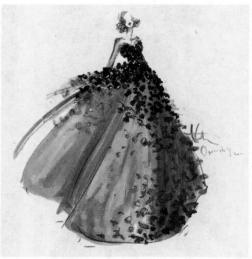

酚 图 4-9 红紫色在服装设计中的兴奋感

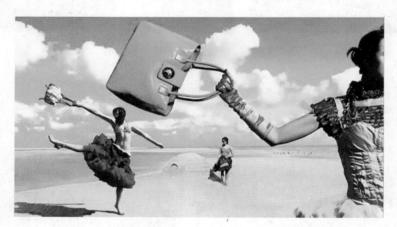

酚 图 4-10 强对比带来的兴奋感

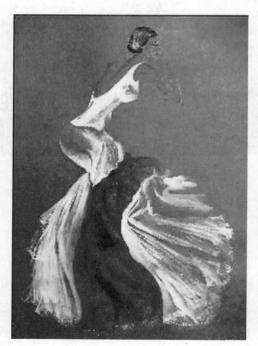

❸ 图 4-11 蓝色在服饰设计中的沉静感

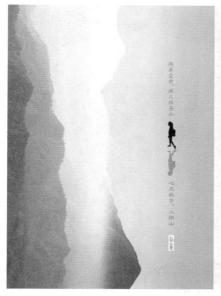

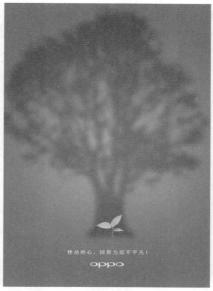

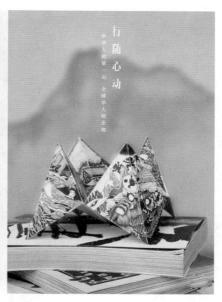

録 图 4-12 灰色在平面设计中的沉静感(第六届大广赛获奖作品)

4.1.3 色彩的轻重感

色彩对人情感的作用是微妙的,一旦形成"通感"就很难轻易改变。这种轻重也是一种感受,用色彩去表现,说明在这方面还是有一定影响的。从心理学的角度讲,白色和色相浅的色彩感觉较轻,会使人想到棉花、雾气,有一种轻飘飘的柔美感。黑色和色相深的色彩,则给人沉重的感觉,会让人想到煤炭、黑夜和金属等沉重的物体。从明度上讲,凡是明度高的色彩都具有轻快感,明度低的色彩会有沉稳感。如果加白改变其纯度则色感变轻,如果加黑改变其纯度则色感变重。(图 4-13 ~图 4-16)

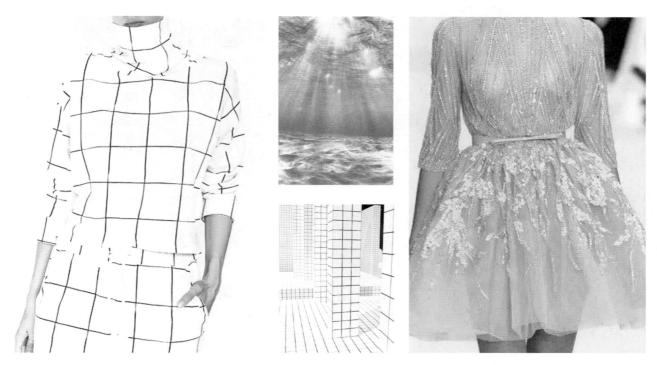

酚 图 4-13 服装设计中色彩的轻飘感

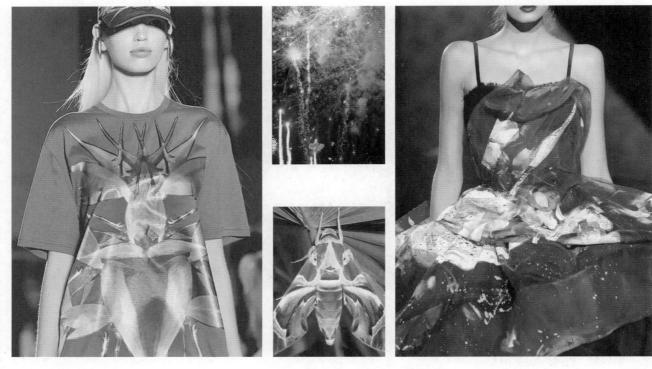

❸ 图 4-14 服装设计中色彩的重量感

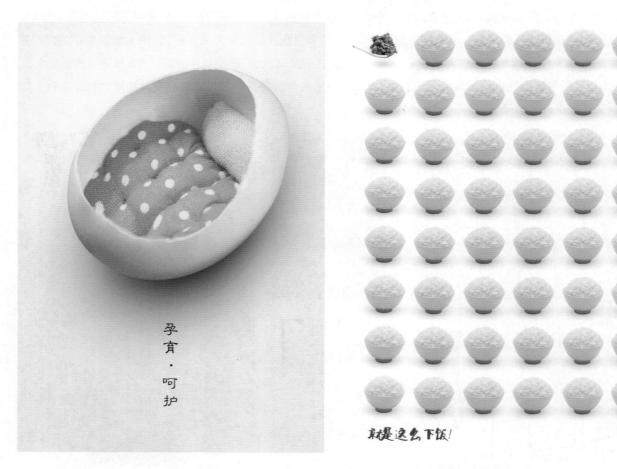

酚 图 4-15 平面设计中色彩的轻飘感(第六届大广赛获奖作品)

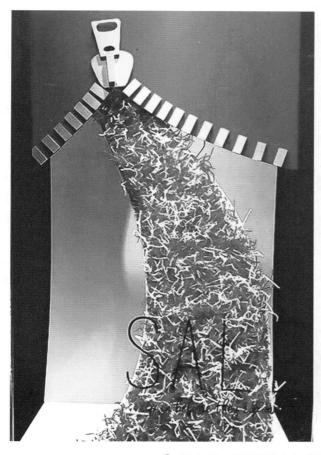

份 图 4-16 平面设计中色彩的重量感(第六届大广赛获奖作品)

4.1.4 色彩的进退感

色彩的色性可以用来表现空间,不同色彩会给人带来空间的进退感。从心理学的角度讲,浅色和暖色有前进感,深色和冷色有后退感。设计师应灵活应用这种性质来进行设计,从而得到很好的艺术效果。(图 4-17 ~ 图 4-19)

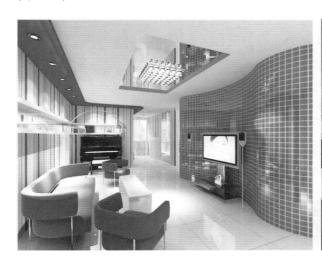

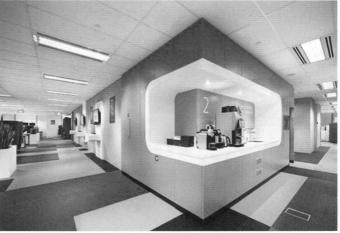

録 图 4-17 室内设计中色彩的前进感与后退感

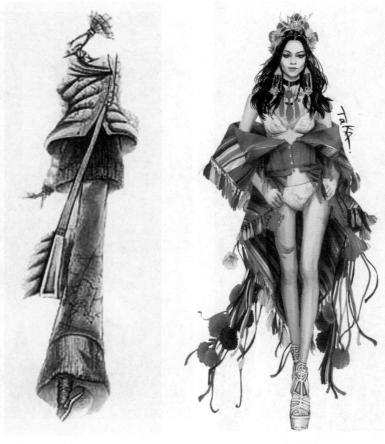

酚 图 4-18 服装设计中色彩的前进感与后退感

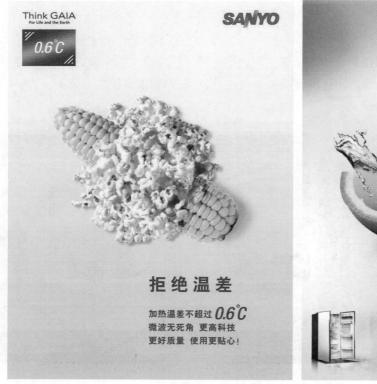

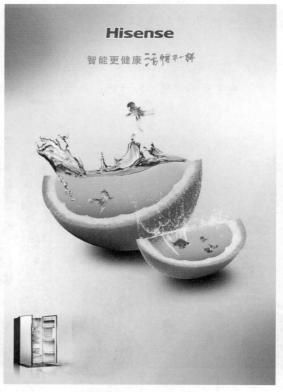

酚 图 4-19 平面设计中色彩的前进感与后退感

4.1.5 色彩的涨缩感

色彩的涨缩感也是指色彩给人的感受,如果与画面构图和造型适当配合,就能得到特殊的效果。从心理学的角度讲,暖色有膨胀感,冷色有收缩感,浅色有膨胀感,深色有收缩感。设计师如能利用色彩的这些特性来设计,必能收到奇异的艺术效果。(图 4-20 ~图 4-22)

酚 图 4-20 平面设计中色彩的涨缩感

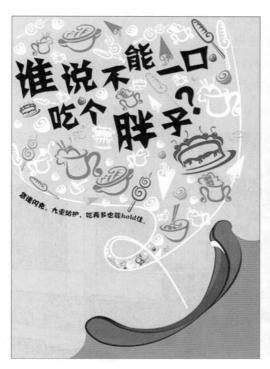

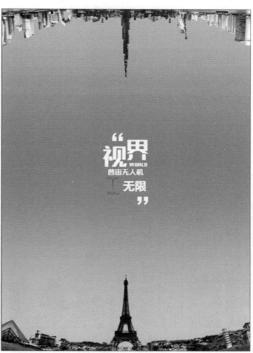

砂 图 4-21 平面设计中色彩的涨缩感(第八届大广赛获奖作品)

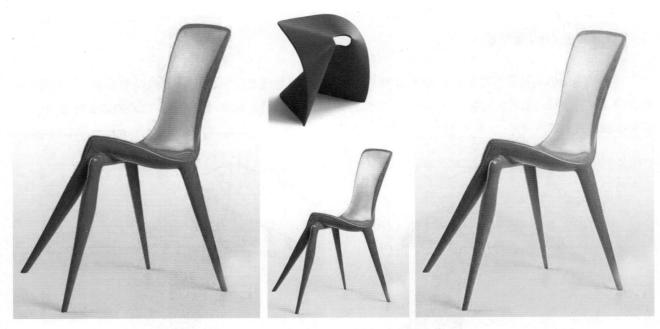

酚 图 4-22 产品设计中色彩的涨缩感

4.1.6 色彩的华丽感与朴素感

色彩也有让人们感到辉煌的华丽色和让人感到雅致的朴素色。色彩的这种华丽感和朴素感也是人们长期生活经验的积累。尤其是在我国的封建社会,黄色被认为是皇亲、贵族的专用色彩,不让老百姓使用。而蓝色这种明度较低的冷色却成了平民百姓的专用色彩。在这种思想的传承中,逐步形成了大家的通感。从色彩学角度讲,对华丽与朴素影响最大的色相是红、橙、黄等鲜艳而明亮的色彩,具有明快、辉煌、华丽的感觉,对人的感官刺激很大。而蓝色、蓝紫等冷色具有沉着、朴实、稳重的感觉,可给人以朴素感。纯度、饱和度高的钴蓝、宝石蓝、孔雀蓝也显得很华丽,纯度低的浊色却显得很朴素。明度亮丽的色彩显得活泼、强烈、刺激,富有华丽感,而明度暗深的色彩则显得含蓄、厚重、深沉,具有朴素感。色彩对比强的显得华丽,而色彩对比弱的则显得朴素、高雅。金碧辉煌、富丽堂皇无论是在我国还是外国都是富贵的象征。但由于各国的生活地域、文化背景不同,也会有不同的感受。在应用色彩设计时要考虑到这些变化因素。(图 4-23~图 4-25)

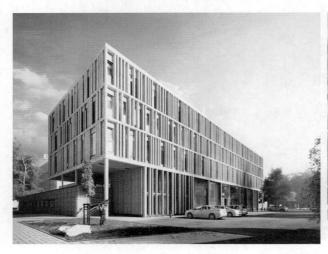

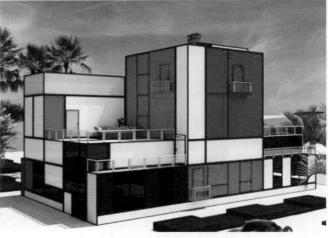

份 图 4-23 建筑设计中色彩的华丽感与朴素感

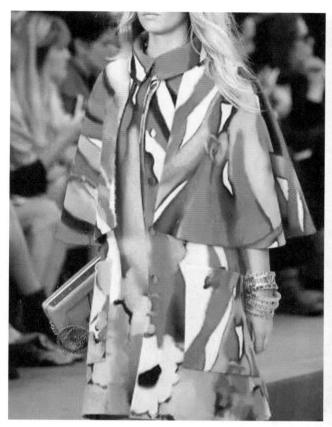

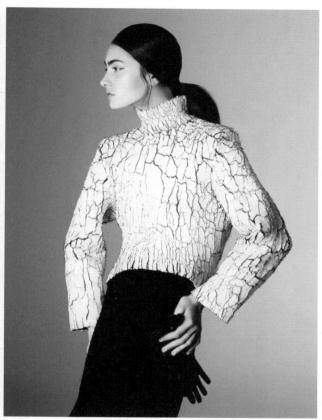

砂 图 4-24 服装设计中色彩的华丽感与朴素感

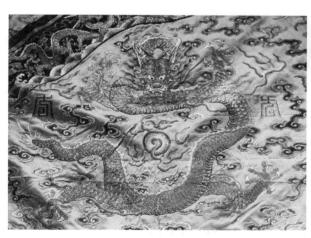

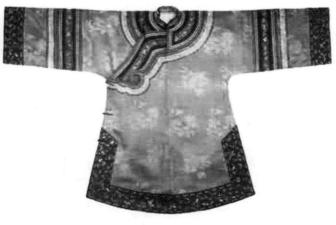

❸ 图 4-25 龙袍和民服设计中色彩的华丽感与朴素感

4.1.7 色彩的积极感与消极感

色彩的积极与消极的心理感受,与色彩三要素中纯度的关系较大。一般认为,色彩的饱和度高,就会有一种兴奋、积极的感受。而饱和度低的浊色、灰色则有一种消极的感受。对这种感觉影响较次的是色相与明度,在色相中,红、橙、黄等暖色可给人以积极的感受,而蓝色、蓝绿、蓝紫等冷色则给人以消极的感受。在明度中,明度高的色彩有一种积极感,而明度低的暗色则有一种消极感。当然根据人们不同的爱好和习惯,也会有所变化,这属

于正常现象。但有一点值得注意,无论是具有什么习惯的人,在其设计作品的画面中应使各种构成因素相互作用,从而表现出某种感受是非常重要的,否则就不能被观众所接受。(图 4-26 和图 4-27)

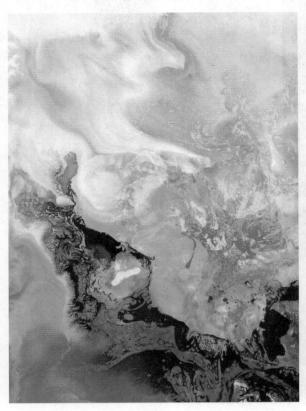

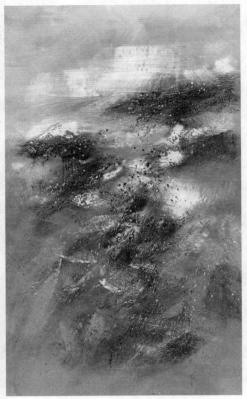

酚 图 4-26 赵无极油画创作中色彩的积极感与消极感

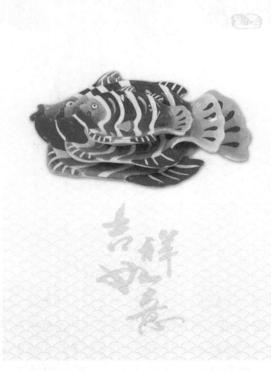

酚 图 4-27 平面设计中色彩的积极感与消极感

4.1.8 色彩的软硬感

色彩的软硬感也是一种心理感受。从物理学角度讲,它与色彩的明度和纯度有很大关系,明度高而纯度低的色彩具有柔软感,如粉红色调、淡紫色调等。而明度低、纯度高的色彩一般具有坚硬感,如蓝色调、蓝紫色调、紫红色调等。但是,这种坚硬或柔软的色彩感觉往往要与相应的直线、曲线的形相一致,才能体现出更强烈的这种感受。(图 4-28 ~图 4-30)

酚 图 4-28 产品设计中色彩的坚硬感

酚 图 4-29 室内设计中色彩的软硬感

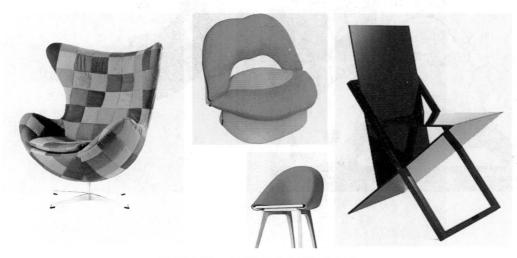

録 图 4-30 产品设计中色彩的软硬感

4.1.9 色彩的强弱感

色彩的强弱与色彩的易见度有很大关系,往往与对比度结合起来使用。对比度强、易见度高的色彩会给人强烈的前进感,色彩就强,对比度弱、易见度低的色彩有后退感,色彩就弱。在平面设计中,对比强烈的色彩具有强调效果,多在表现主体的时候使用。对比强烈的色彩一般是比较张扬的。在表现客体的时候,一般选用对比弱的色彩,此类色彩是比较含蓄的、不显露的。但是,也不能一概而论,设计者的个性也是一种决定性因素,往往在对色彩的处理上,会表现出一定的偏向和偏爱,我们应在设计中灵活应用。(图 4-31 ~ 图 4-33)

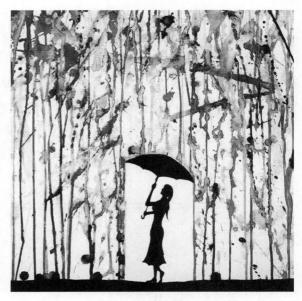

❸ 图 4-31 平面设计中色彩的强弱感(1)

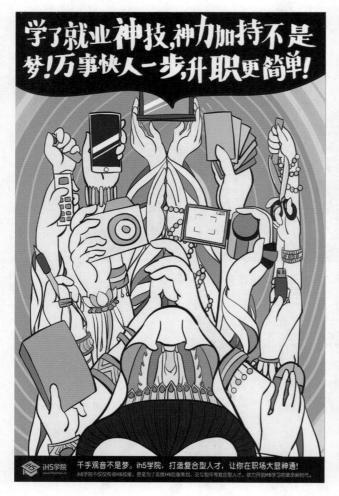

酚 图 4-32 平面设计中色彩的强弱感 (2)

酚 图 4-33 服装设计中色彩的强弱感

4.1.10 色彩的活泼感与忧郁感

活泼与忧郁是一种情感,在日常生活中也会经常遇到。如在充满明亮阳光的房间里,会有一种轻松活泼的气氛,而在光线较暗的房间里,会有一种忧郁的气氛。从色彩学角度去分析,红、橙、黄等暖色,具有活泼的感觉,蓝色、蓝绿、蓝紫等冷色,具有忧郁的感觉。在无彩色系中,白色与其他纯色组合具有活泼感,黑色与其他纯色组合具有忧郁感,灰色是中性的。了解掌握了这些特性,在色彩设计中必能起到一定的指导作用。但这些色彩特征还需与适当的环境、气氛相结合,因为设计是综合的,对每一个细节都不能够忽视。(图 4-34 和图 4-35)

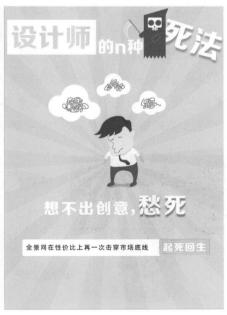

砂 图 4-34 平面设计中色彩的活泼感与忧郁感(1)

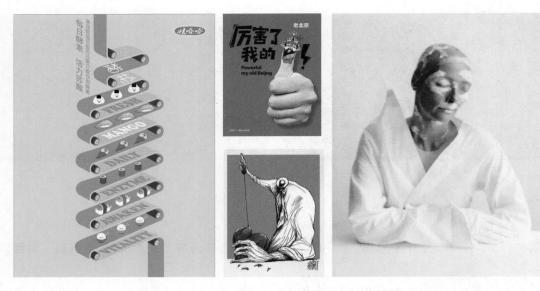

酚 图 4-35 平面设计中色彩的活泼感与忧郁感 (2)

4.2 色彩的民族性和地域性

自然中的色彩是客观存在的,由于人们生活的地域和习惯不同,对色彩有不同的喜好,从而形成不同的地域性和习惯性。研究色彩的民族性和地域性是设计色彩教学的重要内容,这里的民族性主要是指中国的汉族和各少数民族,长时期形成的色彩文化,是学生们学习的重点。应让学生们懂得民族之间的共性和个性的规律,为以后的设计色彩打下基础。

4.2.1 色彩的民族性

民族色彩和该民族的文化传统有关,一个民族的传统文化是由这个民族在不同的历史时期劳动人民的智慧 积淀而成的,具有鲜明的大众性和民族性。而服饰文化最具代表,它能体现传达一个民族不同时期的文化信号和 风俗习惯。汉族同认的正色为青、红、皂(黑)、白、黄五色,尤其在唐代以后,黄色被认为是皇权的象征,不准平民 百姓使用。对红色也是情有独钟,到现在已成为中国的最具代表的色彩之一。中国是一个多民族的国家,每个民 族又有着不同的着装习惯,这对我们的设计影响很大,应根据中华民族的统一性和文化的同一性原则进行色彩设 计,切记不能出现个别少数民族的禁忌色彩。(图 4-36~图 4-44)

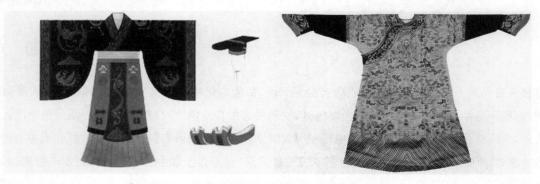

砂 图 4-36 汉代皇帝和清朝皇帝龙袍中色彩的民族性

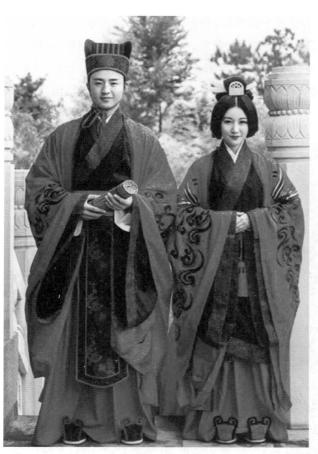

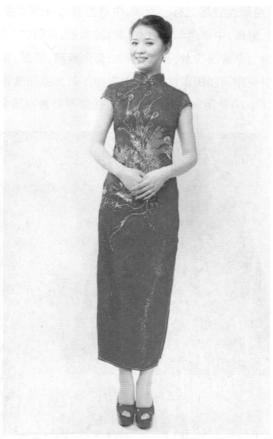

❸ 图 4-37 汉服和旗袍中色彩的民族性

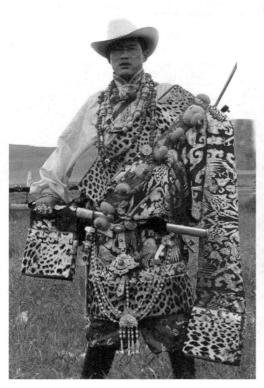

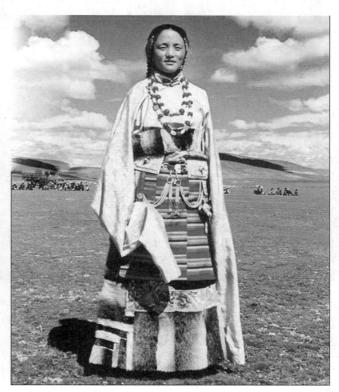

酚 图 4-38 藏族服饰中色彩的民族性

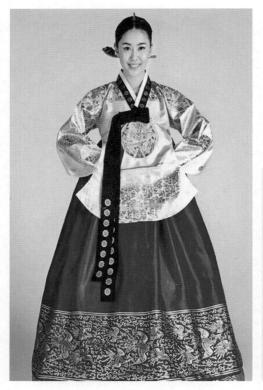

酚 图 4-39 朝鲜族服饰中色彩的民族性

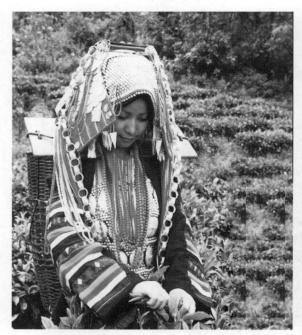

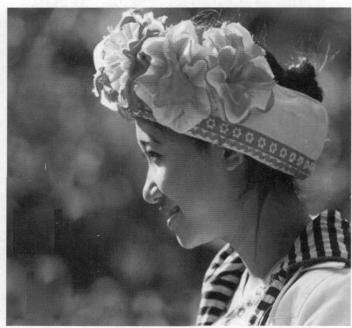

酚 图 4-40 布朗族服饰中色彩的民族性

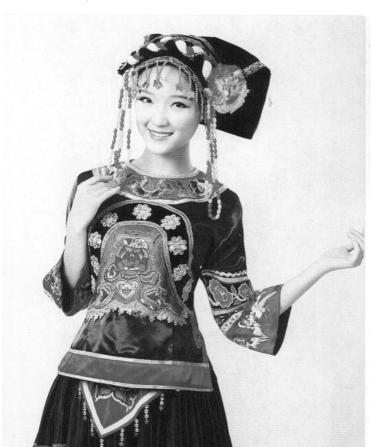

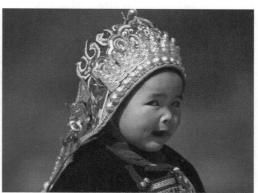

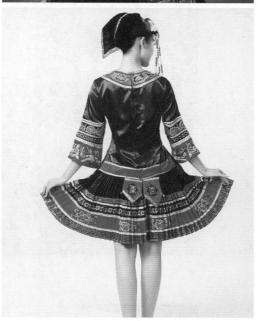

酚 图 4-41 侗族服饰中色彩的民族性

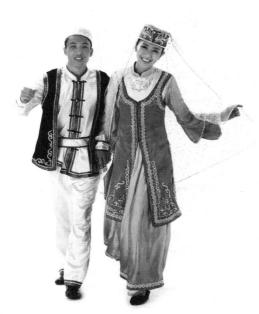

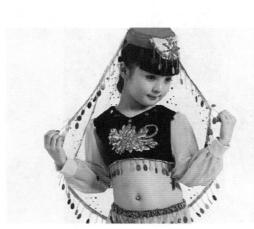

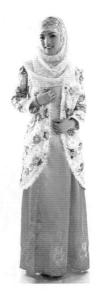

酚 图 4-42 回族服饰中色彩的民族性

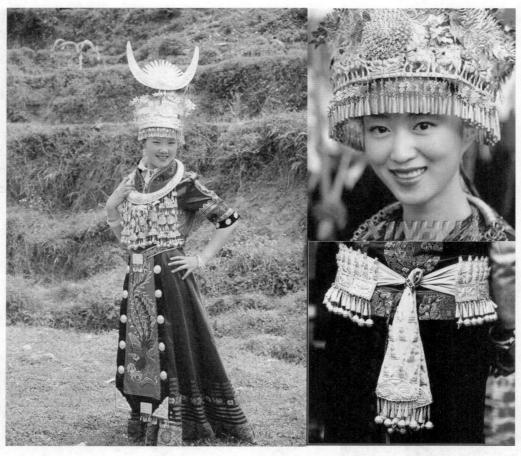

酚 图 4-43 苗族服饰中色彩的民族性

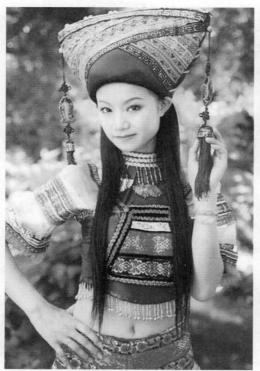

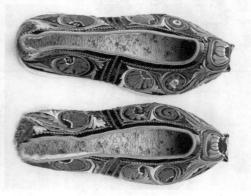

酚 图 4-44 壮族服饰中色彩的民族性

色彩的地域性是指世界各国、各地区对色彩的不同感受、理解以及表现。色彩的地域性是由国家或地区的政治、经济和民俗等文化传统所决定的,能够反映他们不同的心理状态。因此,色彩的地域性在不同的历史时期也有所不同,但总是按照本地的传统延续下来,由劳动人民的智慧积淀而成,同样具有鲜明的大众性。而设计师在适应色彩地域性的同时,要不断地创新,使其具有现代感。切记不能出现和使用地域性的禁忌色彩,否则会引起纷争,出现误会。

1. 亚洲地域的色彩取向

整个亚洲的色彩审美取向是比较相近的,主要以中国为主,辐射周边国家。各国各民族之间都相互影响,但都有一种东方文化的柔美、含蓄、和谐的气质。

(1)中国。中国是亚洲最大的国家,古老的先民创造了灿烂的文明。在色彩方面,敦煌壁画色彩代表了中国传统色彩应用的最高水平,突出表现了色彩的装饰性、和谐统一性。还有建筑色彩也与西方有着巨大的差异,体现了东方之美。(图 4-45 和图 4-46)

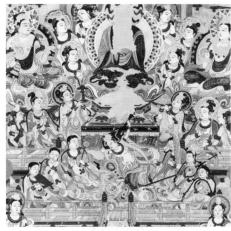

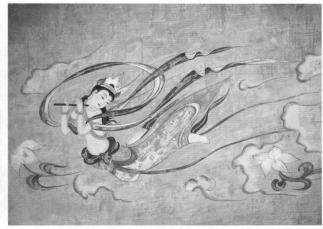

酚 图 4-45 中国敦煌壁画中表现出的色彩的地域性

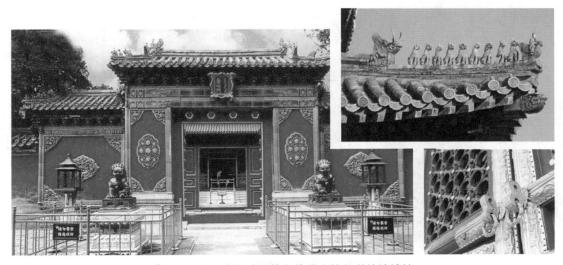

砂 图 4-46 中国建筑故宫体现出的色彩的地域性

(2) 印度和泰国。印度是亚洲较大的国家,同样是古文明的发源地之一。勤劳善良的人民创造了灿烂不朽的文化,在色彩应用上有自己独特的爱好和信仰。泰国的面具色彩绚丽,有很明显的东方艺术痕迹,尤其是佛教文化更是灿烂辉煌,影响深远。(图 4-47 ~图 4-51)

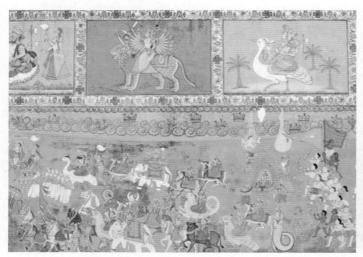

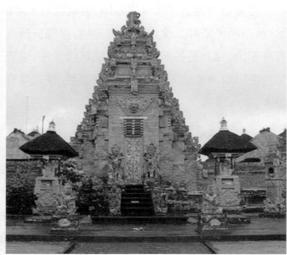

酚 图 4-47 印度壁画和佛教建筑色彩

酚 图 4-48 印度服饰色彩 (1)

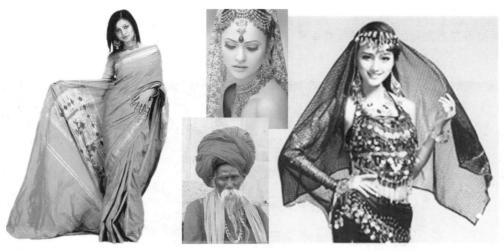

⑥ 图 4-49 印度服饰色彩 (2)

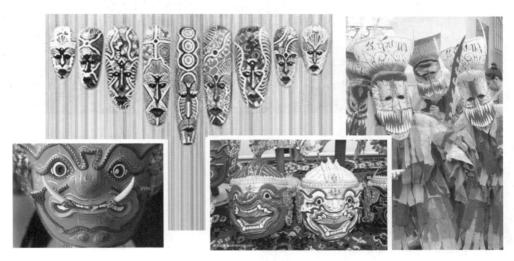

砂 图 4-50 泰国面具和服饰色彩

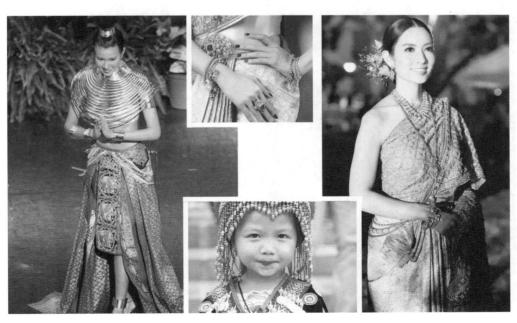

ஓ 图 4-51 泰国服饰色彩

(3) 日本。日本是岛国,属于亚洲文化系统。现代日本的设计深受西方的影响,但又与自己的传统相结合,设计师仍然保持着东方文化的色彩喜好,有柔和、秀美、深沉的内涵气质。作品精细微妙、大方得体。(图 4-52 和图 4-53)

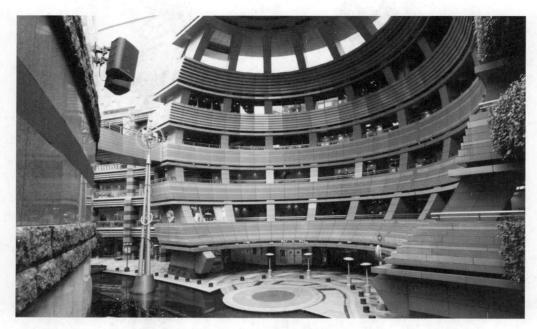

酚 图 4-52 日本建筑中色彩的应用

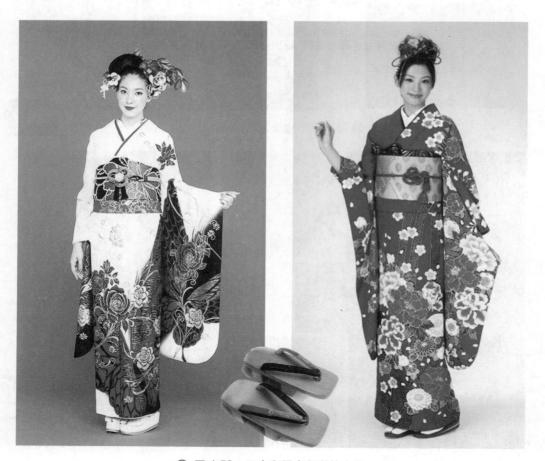

酚 图 4-53 日本和服中色彩的应用

(4) 亚洲部分国家的色彩喜忌见表 4-1。

国家名称		喜 好	禁 忌	
v	汉族	红色、绿色、黄色	黑色与白色	
	回族	红色、绿色、蓝色、白色	白色	
中国(部分	藏族	红色、紫色、白色、黑色、蓝色、橘黄色	绿色与淡黄色	
民族)	彝族	红色、深蓝色、黑色、褐色	无	
	蒙古族	蓝色、绿色、紫红色、橘红色	黑色与白色	
	满族	红色、黄色、蓝色、紫色	白色	
日本	1,80	金银相间、红白相间、紫色	黑色	
印度		红色、橙色、橘红色、黄色、绿色、蓝色和鲜艳色,紫色表示宁静与悲伤,金黄色表示壮丽	黑色、白色、灰色	
泰国		纯度较高的色,红色、白色、蓝色	黄色(象征王室,平时禁用)	

表 4-1 亚洲部分国家的色彩喜忌

2. 非洲地域的色彩取向

非洲对色彩的应用非常大胆,文化主要以埃及为主,辐射周边国家。各国各民族之间相互影响,但都具有非 洲文化神秘、虔诚、和谐的美感。

(1) 埃及。埃及是世界四大文明古国之一,创造了灿烂的文化。以壁画色彩为代表,突出表现了构图的主 体性、色彩的装饰性以及结构的统一性。当然,埃及建筑也是世界上独一无二的,包括其色彩应用,体现了原始神 秘之美。另外,在服饰搭配效果上采用的是传统手法。还有当地居民喜欢用鲜艳的色彩涂抹自己的身体,这与 他们的劳动、祭祀文化有关。设计师应抓住这些特点进行设计色彩的大胆应用,以取得更有特色的艺术效果。 (图 4-54~图 4-58)

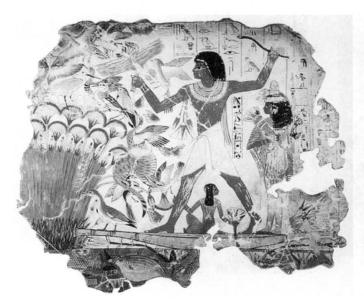

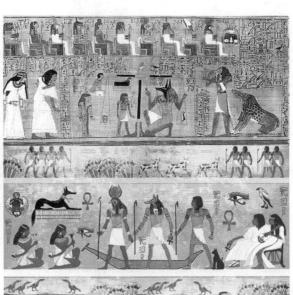

₩ 图 4-54 埃及壁画中色彩的应用

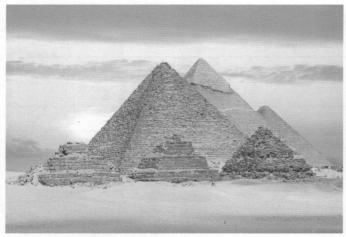

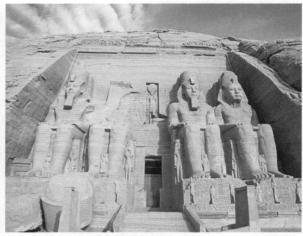

酚 图 4-55 埃及金字塔建筑中色彩的应用

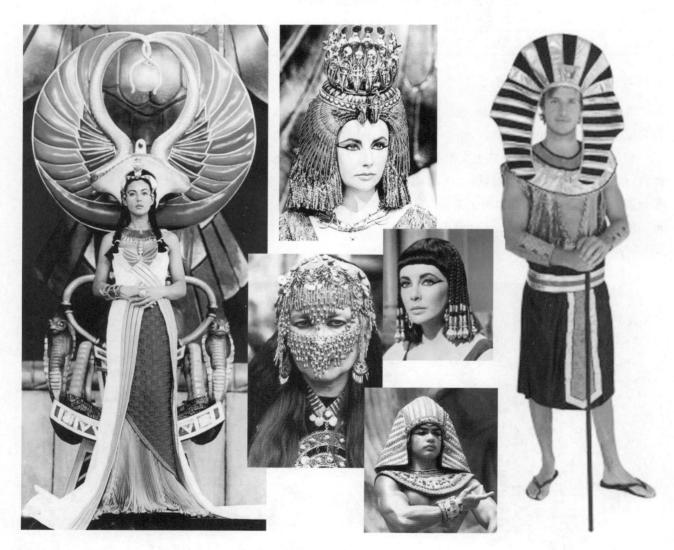

砂 图 4-56 埃及贵族服饰中色彩的应用

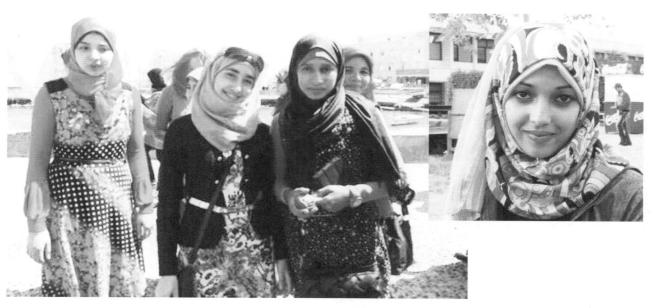

録 图 4-57 埃及平民服饰中色彩的应用

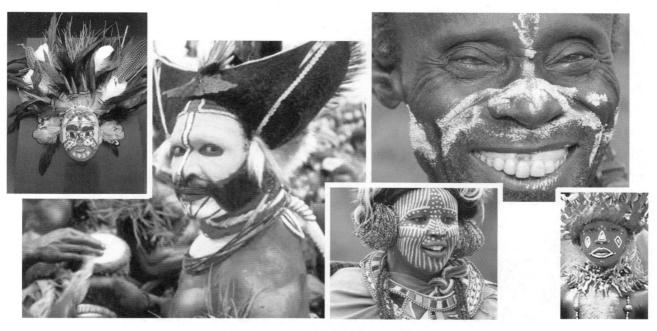

⑥ 图 4-58 埃及土著居民祭祀色彩的应用

(2) 非洲部分国家的色彩喜忌见表 4-2。

表 4-2 非洲部分国家的色彩喜忌

国家名称	喜好	禁忌	
埃及	绿色、黑白底配红绿色、浅蓝色	紫色与暗紫色	
突尼斯	绿色、白色、红色	无	
摩洛哥	明度较低的色	鲜艳色	
东非	白色、粉红色、红色、棕黄色、天蓝色、茶色、黑色		
西非	大红色、绿色、蓝色、茶色、黑色、藏青色		

续表

国家名称	喜 好	禁 忌
南非	红色、白色、淡色、藏青色	无
多哥	白色、绿色、紫色	红色、黄色、黑色
乍得	白色、粉红色、黄色	红色与黑色
尼日利亚	无	红色与黑色
加纳	明亮的色	黑
博茨瓦纳	浅蓝色、黑色、白色、绿色	无
贝宁	无	红色与黑色
埃塞俄比亚	鲜艳明亮的色	黑色
塞拉里昂	红色	黑色
利比里亚	红色	黑色
利比亚	绿色	无
马达加斯加	鲜艳明亮的色	黑色
毛里塔尼亚	绿色、黄色、浅色	无

3. 欧洲地域的色彩取向

欧洲被视为是文明富裕的地方,对色彩的应用非常开放、自由。欧洲各国相互借鉴学习,但又形成不同的风格。普遍有一种浪漫、粗犷、大胆、包容的美感。

(1) 俄罗斯。俄罗斯是世界上最大的国家,有着悠久灿烂的文化。在漫长的生活中,人们对色彩形成了一种固定的偏好,如大多数人喜好的颜色是红色,常把红色与自己喜爱的人或事物联系在一起,白色表示纯洁、温柔,绿色代表和平、希望,粉红色是青春的象征,蓝色表示忠贞和信任,黄色象征幸福与和谐,紫色代表威严和高贵,黑色是肃穆和不祥的象征。这些色彩喜好与他们的劳动生活有关,设计师在进行色彩的设计时应注意这些特点,以取得更好的艺术效果。(图 4-59 和图 4-60)

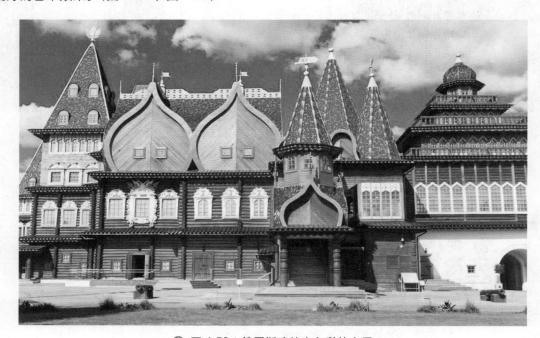

砂 图 4-59 俄罗斯建筑中色彩的应用

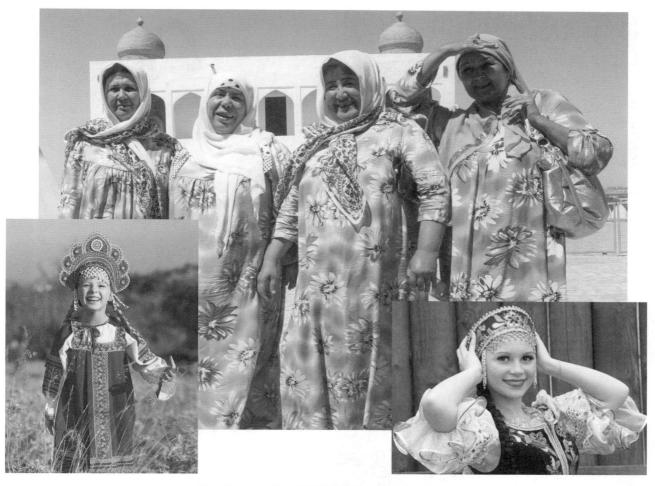

酚 图 4-60 俄罗斯服饰中色彩的应用

(2)德国。德国是一个工业高度发达的国家。在艺术审美上有沉着冷静的特点,对蓝、紫、青、白、玫瑰色有特殊的偏爱。国旗就是由黑、红、金3个平行相等的横长方形相连而成的三色旗,这也是人民意志的体现。(图 4-61 和图 4-62)

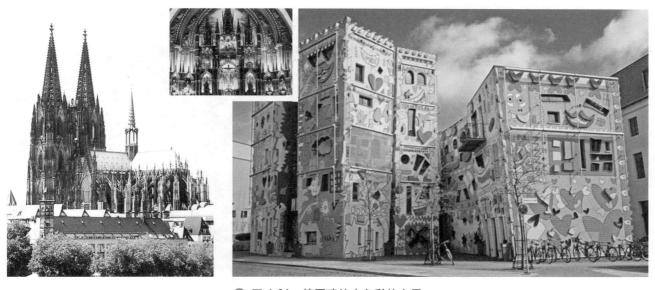

酚 图 4-61 德国建筑中色彩的应用

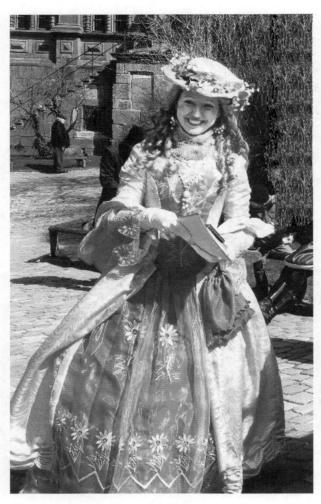

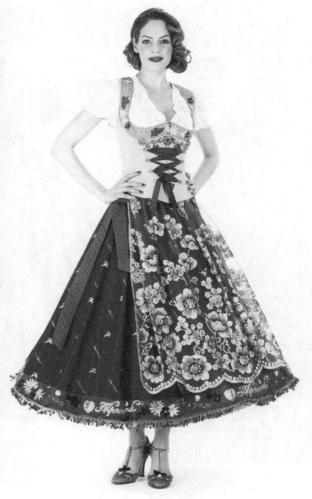

酚 图 4-62 德国服饰中色彩的应用

(3)希腊。希腊地处欧洲东南角。古希腊是西方文明的发源地,拥有悠久的历史,创造了灿烂的古代文化。 人们普遍喜好蓝、绿、黄色,特别是蓝宝石以其晶莹剔透的美丽颜色,被人们蒙上了神秘的超自然的色彩,被视为 吉祥之物。在色彩的应用上,保留了华丽、富贵的传统,有一种内在的高贵气质。(图 4-63 和图 4-64)

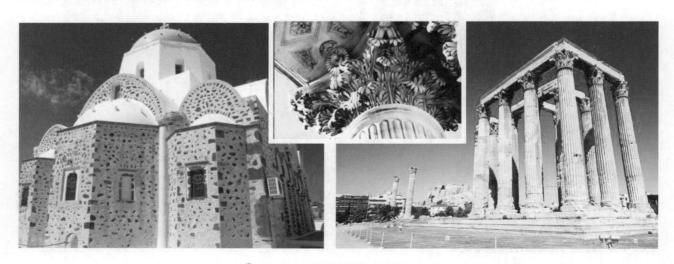

酚 图 4-63 希腊建筑中色彩的应用

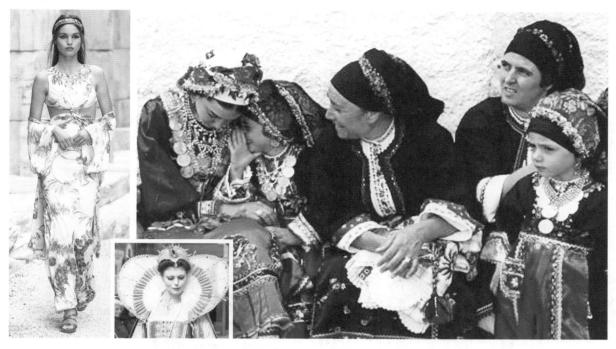

酚 图 4-64 希腊服饰中色彩的应用

(4) 欧洲部分国家的色彩喜忌见表 4-3。

表 4-3 欧洲部分国家的色彩喜忌

国家名称	喜 好	禁 忌
爱尔兰	绿色、鲜明色	无
英国	蓝色、金黄色、白色、银色,平民使用浅茶色、褐色	红色
法国	蓝色、粉红色、柠檬色、浅绿色、白色、银色	墨绿色
德国	高纯度色,黄色、黑色、蓝色、桃红色、橙色、暗绿色	茶色、红色、深蓝色
荷兰	橙色、蓝色	无
挪威	高纯度色,红色、蓝色、绿色	无
瑞典	黑色、绿色、黄色	蓝色、黄色代表国家,不能乱用
葡萄牙	无特殊喜好,较喜爱蓝色、白色,红色、绿色是国旗色	无
芬兰	无特殊喜好	无
瑞士	红色、黄色、蓝色、红白相间	黑色
比利时	蓝色、粉红色、柠檬色、浅绿色、白色、银色	无
意大利	浓红色、绿色、茶色、蓝色,鲜艳色	黑色
罗马尼亚	白色、红色、绿色、黄色	黑色
捷克斯洛伐克	红色、白色、蓝色	黑色
俄罗斯	红色、白色、蓝色、粉红色、绿色、黄色、紫色	黑色
希腊	黄色、绿色、蓝色	黑色
丹麦	红色、白色、蓝色	无
西班牙	黑色	无
奥地利	绿色、蓝色、黄色、红色	无

4. 美洲地域的色彩取向

美洲分为北美洲和南美洲,在色彩应用上非常开放,文化主要以美国为主,辐射南北美洲周边国家。各国各民族之间相互影响,但都有一种美洲文化开放、大胆、包容的美感。

(1) 美国。美国原为印第安人的聚居地,15世纪末,西班牙、荷兰、法国、英国等相继移民至此,是一个移民国家。在长期的融合中,对色彩形成一致认同,他们认为红色象征强大和勇气,白色代表纯洁和清白,蓝色象征警惕、坚韧不拔和正义。在色彩方面,形成开放、包容的格局。设计师应抓住这些特点进行设计应用,以取得适合本地特色的艺术效果。(图 4-65 和图 4-66)

酚 图 4-65 美国建筑中色彩的应用

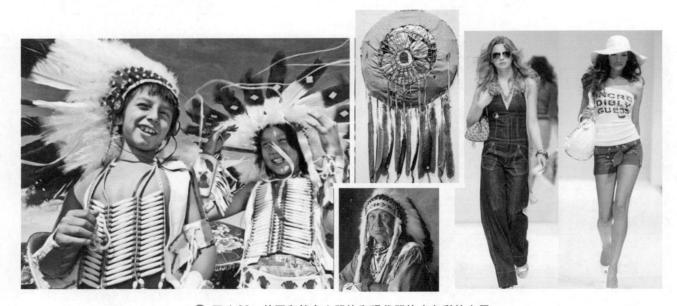

砂 图 4-66 美国印第安人服饰和现代服饰中色彩的应用

(2) 巴西。巴西是南美洲最大的国家,享有"足球王国"的美誉。其文化具有多重民族的特性,作为一个民族大熔炉,有来自欧洲、非洲、亚洲等地的移民。对色彩具有多重包容性,特别喜好鲜绿色、白色等,认为红色、

紫色表示悲哀,黄色表示绝望,暗茶色表示不吉祥的意思。设计师在设计时要注意这些禁忌,以适应当地的民风 民俗。(图 4-67 和图 4-68)

❸ 图 4-67 巴西建筑中色彩的应用

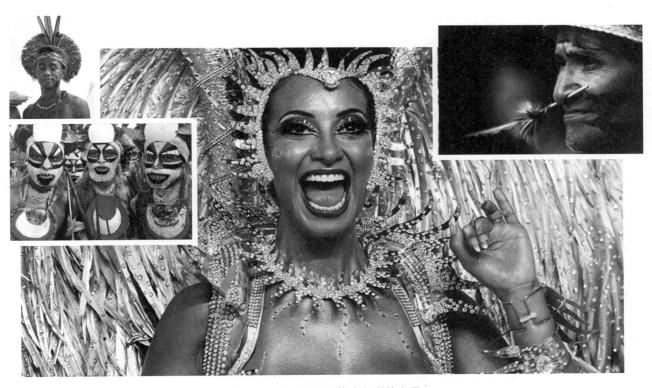

酚 图 4-68 巴西服饰中色彩的应用

(3) 美洲部分国家的色彩喜忌见表 4-4。

表 4-4 美洲部分国家的色彩喜忌

国家名称	喜 好	禁 忌
秘鲁	红色、紫红色、黄色,紫色用于宗教仪式	无
委内瑞拉	黄色	红色、绿色、茶色、白色、黑色分别代表五大党,一般不能用
墨西哥	红色、白色、绿色	无
阿根廷	黄色、绿色、红色	黑紫相间的色
圭亚那	明亮色	无
尼加拉瓜	无	蓝色
巴拉圭	无	红色、深蓝色、绿色分别象征三大党的颜色,使用要十分小心
古巴	鲜艳色	无
巴西	无	红色、紫色表示悲哀,黄色表示绝望,暗茶色表示不吉祥
厄瓜多尔	暗色、白色、高明度色	无
美国	无特殊喜好,比较喜欢红色,蓝色、绿色被公认为 是庄重色,表示干净	无
加拿大	无特殊喜好,较喜欢素净色	无

4.3 色彩联想

人类有比动物复杂得多的思维器官——大脑,联想功能是与生俱来的。在日常生活中,当我们看到某些色彩时,往往想起与该色彩联系的某些事物。这种由色彩刺激而使人联想到与该色有关的某些具体事物和抽象概念,就是色彩联想。

色彩联想是一种创造性思维能力,它受到创作者和观赏者的经验、记忆、认识等的影响。所谓"因花思美人,因雪想高山,因酒忆侠客,因乐想好友",这都是人对过去的印象和经验的感知所引起的联想。再如,一年四季中的春、夏、秋、冬的色彩,因具体的颜色想到抽象的含义。春天是最富有朝气的欣欣向荣的季节,是最有生命力的季节,也是人们向往的季节。大自然刚刚从寒冬中苏醒,黄色、黄绿色、粉红色、淡紫色等中间色调可恰当地体现春天自然的气息,形成春天的主旋律;夏天是热情、浓郁、亮丽的季节,是最活泼的季节,也是人们充满活力的季节。炎热的阳光和生长旺盛的植物,交织成一幅纯度鲜艳、充满魅力的画面。红色、绿色、蓝色等纯度高的色彩交替出现,使我们很容易想到变换炎热的夏天,秋天是一个收获的季节,树木除了稍许的蓝绿色外,大部分被染成了黄色和红色,还有落叶形成的棕褐色、咖啡色及枯黄的土黄色。这些色彩的有机组合,很容易使我们联想起秋天,同时秋天也有一种凄凉的感觉,因为快临近冬天,让人有一种想家的感受,冬天似乎一切活动都停止了,空气的寒冷与色彩的单调,很容易形成冷色,灰色、蓝色、灰紫色为其主色调。(图 4-69~图 4-73)

4.3.1 色彩的具象与抽象联想

一般情况下,某一种印象深刻的色彩,常常会深深地潜伏在人们的意识中,一有机会就会浮现出来。这种联想往往以现实存在的色彩为诱导,通过对色彩的回忆唤起过去的一些记忆。这种记忆由于性别、年龄、民族、职业、

文化背景、生活经历等因素的不同,而会产生不同的差异,但总体上仍具有相当程度的共性。比如,幼年时期,人们对色彩的联想多会从身边的动物、植物、食物、风景以及服饰等有关的具象的事物中产生。而成年人则会想到与看到的色彩相联系的抽象含义,通过移情作用去欣赏色彩,从而产生情感上的共鸣。

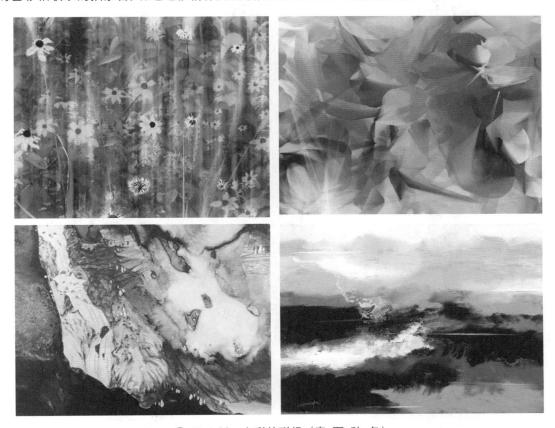

酚 图 4-69 色彩的联想(春、夏、秋、冬)

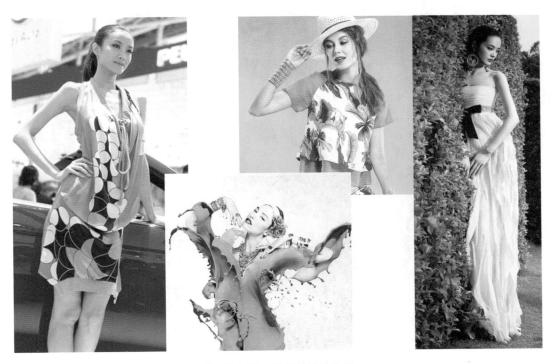

酚 图 4-70 春装色彩的应用

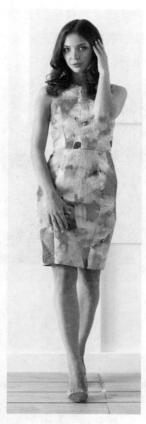

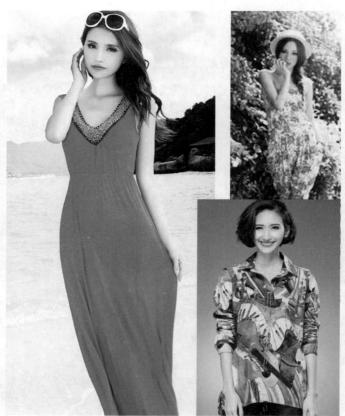

❸ 图 4-71 夏装色彩的应用

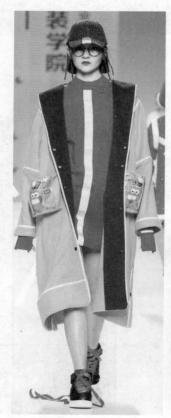

酚 图 4-72 秋装色彩的应用

酚 图 4-73 冬装色彩的应用

以下是不同性别、年龄的人对色彩基本感受和具象与抽象的联系。(表 4-5 和表 4-6)

表 4-5 不同年龄、不同性别的具象联想

年龄/性别色彩	小学生(男)	小学生(女)	青年(男)	青年(女)
黑	炭、煤	头发、炭	夜、黑伞	黑夜、黑西服
白	雪、白纸	雪、白纸	雪、白云	雪、白裙子
灰	鼠、灰	阴暗的天空	灰色、混凝土	灰暗的天空
红	太阳、苹果	洋服、郁金香	血、红旗	血、口红
橙	橘子、柿子	橘子、胡萝卜	橘子、果汁	橘子、红砖
茶	土、树干	土、巧克力	土、皮箱	傈、靴
黄	香蕉、向日葵	菜花、蒲公英	月亮、雏鸡	柠檬、月
黄绿	青草、竹子	青草、树叶	嫩草、春	嫩叶、内衣
绿。	树叶、青山	草、草坪	树叶	青草、毛衣
青	天空、大海	天空、水	大海、秋天的天空	海、湖
紫	葡萄	橘梗	裙子、会客和服	茄子、紫藤

设	计	色	5

年龄/性别色彩	小学生(男)	小学生 (女)	青年(男)	青年 (女)
黑	死亡、刚健	悲哀、坚强	生命、严肃	忧郁、冷淡
白	清洁、神圣	清楚、纯洁	洁白、纯真	洁白、神秘
灰	忧郁、绝望	忧郁、郁闷	荒虚、平凡	沉默、死亡
红	热情、革命	热情、危险	热烈、卑俗	热烈、幼稚
橙	焦躁、可爱	下流、温情	甜美、明朗	欢喜、华美
茶	优雅、古朴	优雅、沉静	优雅、坚实	古朴、朴实
黄	明快、活泼	明快、希望	光明、明快	光明、明朗
黄绿	青春、和平	青春、新鲜	新鲜、跳动	新鲜、希望
绿	永恒、新鲜	和平、理想	深远、和平	希望、公平
青	无限、理想	永恒、理智	冷淡、薄情	平静、悠久
紫	高贵、古朴	优雅、高贵	古朴、优美	高贵、消极

表 4-6 不同年龄、不同性别的抽象联想

4.3.2 色彩的味觉与嗅觉联想

要将味觉、嗅觉转化成色彩,需要通过"联想"这座桥梁才能实现。味觉和嗅觉是由人的感官感受的知觉, 与色彩似乎没有太大的联系,但在日常生活中,色彩往往能起到刺激这些感官的作用,或增加食欲,或让人酸涩, 这些都是人们在长期的生活实践中形成的条件反射的结果。

1. 色彩的味觉

味觉也和视觉一样,是通过各种味道刺激味觉神经而传到人的大脑,大脑做出反应的结果。它主要反映在饮食 文化中,色彩可使人增进食欲,也可使人大倒胃口。如瑞士色彩学家约翰内斯·伊顿在《色彩艺术》中有这样生动 的描述: "一位实业家准备举行午宴,招待一些男女贵宾。厨房里飘出的阵阵香味在迎接着陆续到来的客人们。大 家热切地期待着这顿午餐。当快乐的宾客围着摆满美味佳肴的餐桌就座之后,主人便以红色灯照亮了整个餐厅,肉 看上去颜色很嫩,客人食欲大增,而菠菜却变成了黑色,马铃薯变成了红色。当客人们惊讶不已时,整个餐厅又被蓝 光照亮,烤肉显得腐烂,马铃薯像发了霉,宾客们个个倒了胃口。接着又开了黄色灯,又把红葡萄酒变成了蓖麻油, 把来宾都变成了行尸,几个比较娇弱的贵妇人急忙站起来离开了房间,没有人再想吃东西了。主人笑着又打开了白 光灯,餐厅的兴致很快就恢复了。"这个实验表明,色彩对食品的作用直接影响人们的食欲。(图 4-74 ~图 4-76)

₩ 图 4-74 色彩的味觉感受 (1)

❸ 图 4-75 色彩的味觉感受 (2)

₩ 图 4-76 色彩的味觉感受(3)

人类各种感官之间有一种通感性,经过人们各种各样的感觉经验,在特定的条件下,某种色彩感觉会引起人们生理上的反应。"望梅止渴"这个成语就说明了味觉与人们的生活经验、记忆有很大关系。作为杰出的政治领导人,三国时的曹操就利用人们的生理条件反射,巧妙地渡过了行军中的一次难关,取得了胜利。如果以前品尝过杨梅的人,一见到杨梅就有一种酸的感觉,不由得要流口水。而品尝过未成熟的柿子的人,一看到柿子就会有一种涩的感觉。反映在色彩上,绿色能使人产生酸的感觉,黄绿色能有一种涩的感觉,而粉红色有一种甜的感觉,茶褐色有一种苦的感觉。这样,我们就可以根据自己的经验来进行味觉酸、甜、苦、辣的色彩联想。作为一名设计师,要懂得人的这种条件反射带来的心理反应,在设计有关味觉的产品时,就会胸有成竹地去应对它。(图 4-77 和图 4-78)

2. 色彩的嗅觉

嗅觉也和味觉一样,是通过气味进行色彩联想的。这种联想也是基于人们长期经验的积累和生活的感受。如果是喝过咖啡的人,一闻到咖啡味,就会有一种苦涩感。当闻到茉莉花清香的味道时,就会联想到白色,当闻到甜香的香蕉味、柠檬味时,就会想到黄色,闻到酸味就会想到醋,闻到奶香的味道,就会想到乳白色,闻到臭豆腐的味道,就会想到深褐色和酱褐色等。这些通过嗅觉而想到的色彩也是一种条件反射。设计师了解了这些生理规律,就能随心所欲地运用色彩进行设计。(图 4-79 ~图 4-82)

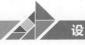

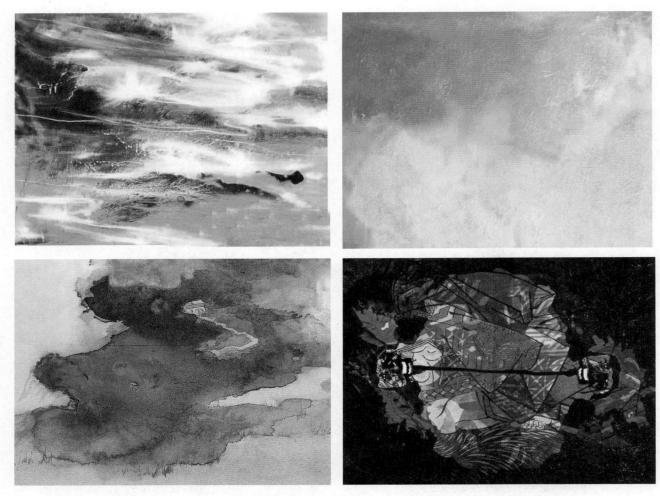

ና 图 4-77 色彩的"酸甜苦辣"味觉联想

❸ 图 4-78 色彩的"酸甜苦辣"联想在服装设计中的应用

甜香味

清香味

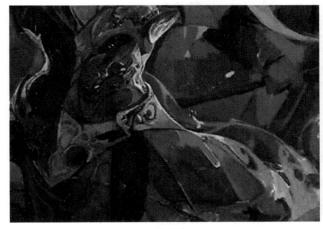

辣香味

异臭味

酚 图 4-79 色彩的嗅觉联想

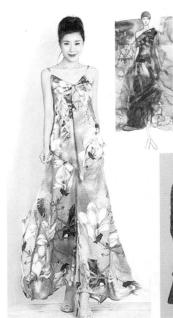

ஓ 图 4-80 服饰的幽香、暗香、辣香嗅觉色彩联想

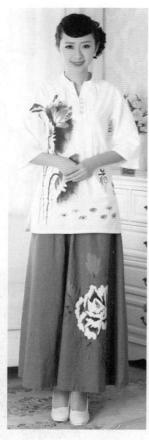

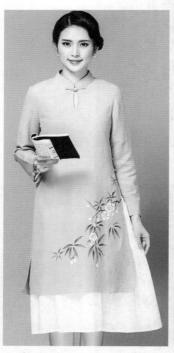

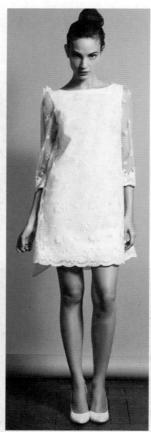

❸ 图 4-81 服饰的清香嗅觉色彩联想

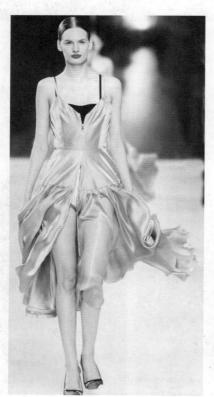

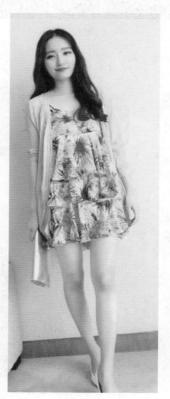

砂 图 4-82 服饰的芳香、甜香嗅觉色彩联想

4.3.3 色彩的形状联想

设计时有时用"形形色色"来表现各不相同的人,也表现各不相同的意念。这说明形与色是相辅相成的,构成了完整的设计作品。不同的形能使色彩产生或坚硬或柔和的感觉,在心理上,也会产生不同的感受。据约翰内斯·伊顿提出的色与形相关联的理论表明,当某一形状具有和某一色彩相同的心理作用时,它便是这一色最佳的基本形。他认为,红色有重量感、稳定感和不透明感,与正方形的稳定、庄重感相对应,黄色有明亮感、刺激感和轻量感,与正三角形的尖锐、冲动、积极、敏感相统一,而蓝色有宇宙、空气、水、轻快、流动、专注的感觉,与圆形的流动性相吻合。而三间色中,橙色有安稳感、敦厚感、不透明感,与正方形和三角形折中的梯形相对应,绿色有冷静、自然、清凉、希望之感,与三角形和圆

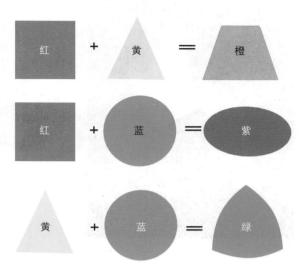

₩ 图 4-83 色彩与形状的关系

形折中的弧形、三角形相一致,紫色有柔和、女性、无尖锐、虚无、变幻之感受,可以圆形和正方形折中的椭圆形来表现。因此,设计师了解形与色的关系在设计中是非常有意义的,也是必需的。(图 4-83 ~图 4-86)

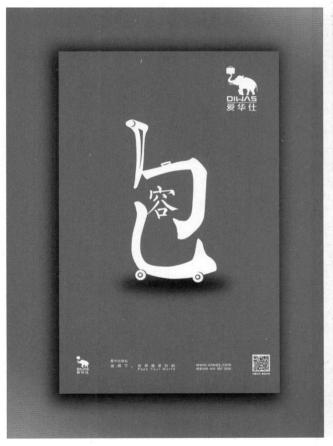

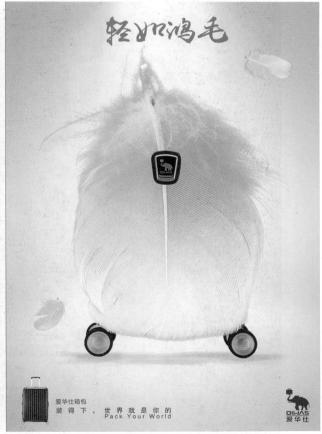

酚 图 4-84 平面设计中色彩与形状的体现 (1)

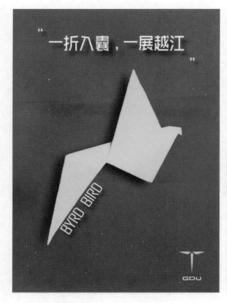

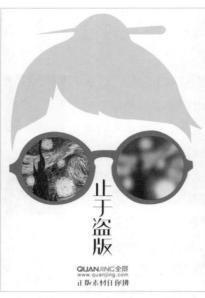

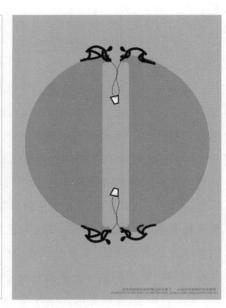

酚 图 4-85 平面设计中色彩与形状的体现 (2)

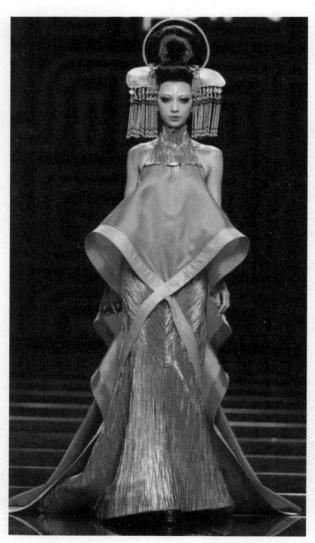

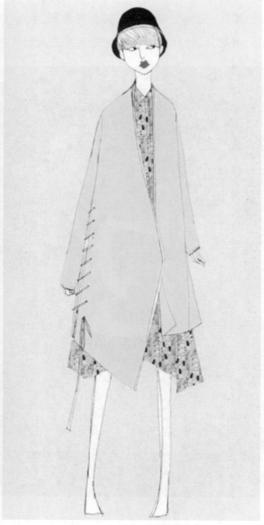

録 图 4-86 服装设计中色彩与形状的体现

情感

4.3.4 色彩的音乐联想

由于人们审美上的通感,色彩和听觉上就会有相互的联系。音乐是通过听觉来感受的,而色彩是用视觉来感受的,色彩中的调子就是从音乐的术语中来的,还有色彩的节奏和韵律等都与音乐有关,但在绘画中已通用。因此在设计色彩中,就应把色彩与音乐紧密地联系在一起,共同进行设计。英国心理学家贡布里希在他的《秩序感》中写道:"形状与色彩的结合也许可以相互替换,接连不断,以取得像音乐那样让人动情、促人思考的轻松愉快的效果。如果说真的存在和谐的色彩,那它们的结合形式比别的色彩更能取悦于人;如果说那在我们眼前缓慢经过的单调沉闷的图块让我们产生悲哀、忧伤情感,而色彩轻松、形式纤巧的窗花格则以其快活、愉悦的格调使我们欢欣鼓舞,那么只要把这些正在消失的印象巧妙地汇总起来,我们的身心便能获得比物体作用于视觉器官所产生的直接印象更大的快感……"这说明音乐对色彩的作用是非常大的。当色彩的情绪加上声音的配合,它能主宰人们情感,使我们陶醉。

一般认为,音乐中的音节与色彩的关系如表 4-7 所示。

色彩 音节 含义 红 1 (do) 热情高亢的声音,强烈、热情、浑厚,有不坚定感 橙 2 (re) 个性温和,带有浑厚与安定的特点 黄 3 (mi) 明快、活跃、积极、尖锐,有高亢感 灰 4 (fa) 低沉、浑厚、苦涩、温和,厚而不重,硬而不坚			
橙 2 (re) 个性温和,带有浑厚与安定的特点 黄 3 (mi) 明快、活跃、积极、尖锐,有高亢感	色彩	音 节	含 义
黄 3 (mi) 明快、活跃、积极、尖锐,有高亢感	红	1 (do)	热情高亢的声音,强烈、热情、浑厚,有不坚定感
	橙	2 (re)	个性温和,带有浑厚与安定的特点
灰 4 (fa) 低沉、浑厚、苦涩、温和,厚而不重,硬而不坚	黄	3 (mi)	明快、活跃、积极、尖锐,有高亢感
	灰	4 (fa)	低沉、浑厚、苦涩、温和,厚而不重,硬而不坚
绿 5 (so) 消闲、空旷、生机勃勃,声音适中,不刺激、不低沉	绿色。	5 (so)	消闲、空旷、生机勃勃,声音适中,不刺激、不低沉
蓝 6 (la) 忧郁、清冷、寂寞	蓝	6 (la)	忧郁、清冷、寂寞
紫 7 (si) 虚幻、梦想、迷离、猜疑、轻飘、虚无	紫	7 (si)	虚幻、梦想、迷离、猜疑、轻飘、虚无

表 4-7 色彩与音节的关系

表现派绘画名家康定斯基也指出:"一个特定的音响能引起人对一个与之相应的色彩的联想。如明亮的 黄色像刺耳的喇叭,淡蓝色类似长笛般的声音、深蓝色像低音的大提琴的声音,也与宽厚低沉的双重贝斯声相似,绿色接近小提琴纤弱的中间音,红色给人以强有力的击鼓印象,紫色相当于一组木管乐器发出的低沉音调……"从这些比喻中,我们可以看出色彩与音乐的关系,像有人比喻的"绘画是无声的诗,音乐是有声的画"一样,非常巧妙地将两者联系在一起,它们之间相互作用,感染着人们的心灵世界。(图 4-87~图 4-94)

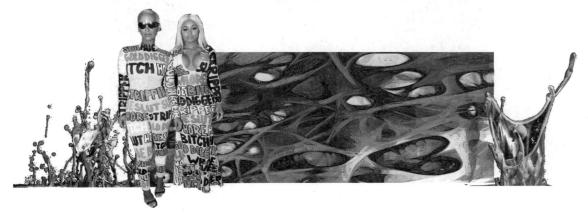

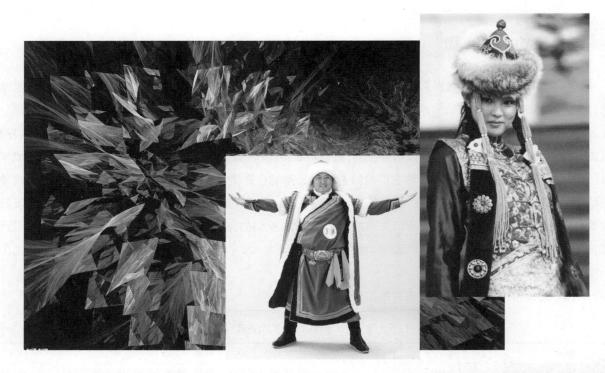

⑥ 图 4-89 色彩在爵士乐中的联想(爵士乐是黑人的劳动歌曲,主要流行于美国 20 世纪 20 年代,声音主要来自各种金属乐器的组合,比较清脆悦耳,而黄色正可以表示声音的高亢清脆)

録 图 4-90 色彩在轻音乐中的联想(既没有剧烈的节奏,又没有深刻的思想,却让人们感到欢快、轻松和自然)

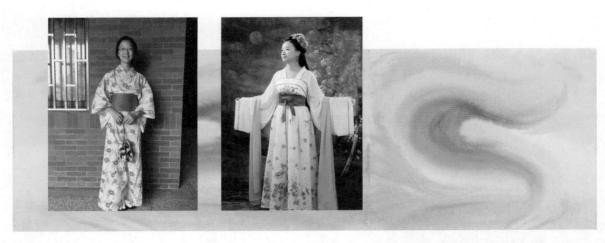

4.4 色彩的性格与象征

色彩的含义是人们赋予的,它本身并没有什么意思,只是一种物理现象。其情感、性格都是基于人们生活经验的积累而赋予它的。我们利用这种通感进行艺术色彩设计,以达到所要表达的目的。

4.4.1 色彩性格特征和象征的含义

设计色彩的性格是受到设计语言的影响,以形成符合设计表现特点的一些特定色彩含义。无论是有彩色还是无彩色都有自己的性格特征,它与明度、纯度共同作用并有机地组合在一起,用于表达一定的思想内容。

下面就对几种主要色彩的性格特征和象征意义作一介绍。(表 4-8)

表 4-8 几种主要色彩的性格特征和象征意义

色	彩	性 格 特 征	象 征 含 义
	纯色	温暖、刚烈、兴奋、激动、紧张、冲动	
/cT	加黄	热力、不安、躁动	表示血与火的色彩,热情、喜庆、活力、奔放,体现
红	加蓝	文雅、柔和	爱国主义精神,还代表恐怖、动乱、嫉妒、暴虐、恶
色	加白	温柔、含蓄、羞涩、娇嫩	魔,粉红色象征健康
加黑		沉稳、厚重、朴实	
	纯色	光明、温和、热情、豁达,充满生命力和扩张力	
17%	加红	健康、丰满	── ── 丰满、收获、健康、甜美、明朗、快乐、华丽、辉煌、
橙	加黄	甜美、亮丽、芳香	一 十两、以次、健康、如关、初め、区が、平間、件程、一 力量、成熟、芳香、自信
色	加白	焦躁、无力、细心、暖和、轻巧、慈祥	一 万里、风热、万省、日 后 —
	加黑	暗淡、古色古香、老朽、悲观	
	纯色	敏锐、高傲、冷漠、扩张、不安定感	
黄	加蓝	鲜嫩、平和、湿润	── ── 智慧、财富、权力、高贵、希望、光明、权威、思念、
色	加红	有分寸感,热情、温暖	──
E	加白	柔和、含蓄,易于接近	州行、瓜及、巴肖、在沙、千分、马耻
	加黑	有橄榄绿的印象,随和、成熟	
	纯色	平和、安稳、柔顺、恬静、满足、生命、优美	
43	加黄	活泼、友善,幼稚感	── ── 和平、生命、宁静、庄重、安全、健康、新鲜、大气、
绿	加蓝	严肃、深沉,有思虑感	→ が十、王卯、丁靜、圧重、女王、健康、別野、八 い → 成长、春天、青春、环保
色加白加黑		洁净、清爽、鲜嫩	, 以下、各人、自各、环 床
		庄重、老练、成熟	
	纯色	朴实、内向、冷静	
++	加红 高贵 袖秘		── 博大、宽广、理智、朴素、清高、永恒、稳重、冷静
蓝	加黄	深沉、凉爽	→ 科技、绝望、智慧
色	加白	高雅、轻柔、清淡	件汉、地重、自总
	加黑	沉重、孤僻、悲观	
	纯色	沉闷、神秘、高贵、庄严、孤独、消极	
IHE.	加红	压抑、威胁	── ──
紫加蓝		孤独、消极	一神秘
色	加白	优雅、娇气,女性化的魅力	744 1920
	加黑	沉闷、伤感、恐怖	
Ę	《 色	厚重、沉闷、严肃、沉默	死亡、永久、庄重、坚实
É	1色	朴素、纯洁、快乐、神秘	纯洁、神圣、高尚、光明
7	灭色	中庸、暧昧、柔和、被动、消极、消沉	朴素、稳重、谦逊、平和

4.4.2 色彩的寓意

色彩的寓意是人们在实践中将长期生活中的感受总结形成的一种观念和一种共识。是用比较含蓄的形式表现事物的本质,揭示事物的规律。我们了解了这些特征,在设计时就要用来表现自己的主观愿望,通过色彩语言传达情感。(图 4-95 ~图 4-97)

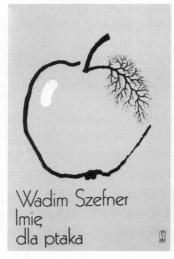

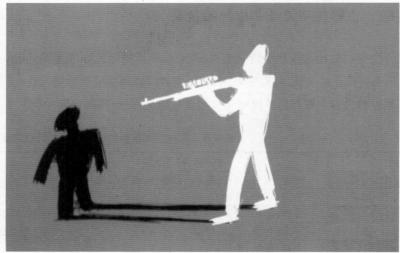

❸ 图 4-95 色彩的象征寓意(平面设计)

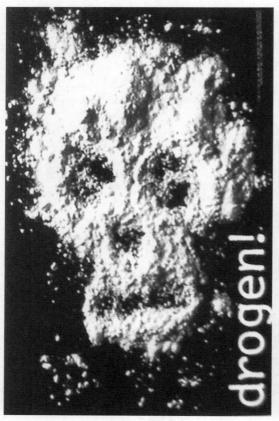

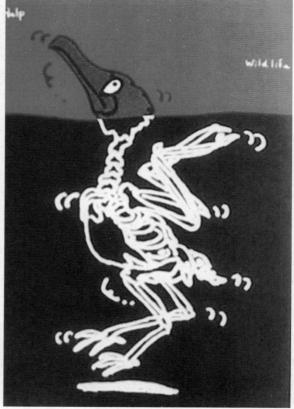

砂 图 4-96 色彩的象征寓意 (广告设计) (1)

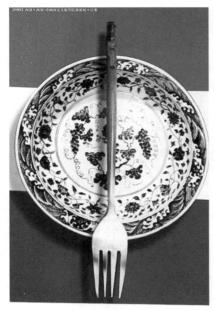

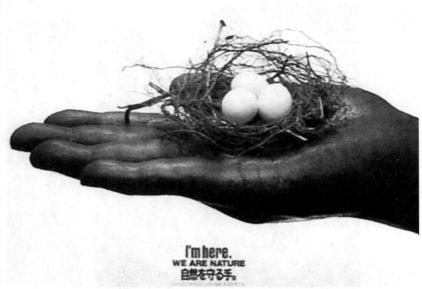

❸ 图 4-97 色彩的象征寓意(广告设计)(2)

4.5 色彩肌理

现实生活中,肌理无处不在,无时无刻不在影响着我们的心理感受,它是一种客观存在的物质表面形态。在设计当中,能使人产生多种多样的、可感知到的特殊的"意味"。有的粗糙,有的细腻,有的柔软,有的坚硬,有的可爱,有的好玩,有的喜欢,有的厌恶。特别在色彩方面,给我们的启发很大。这种感受并不是物体表面本身有的,而是人们的一种感受。久而久之,就会形成一种通感,甚至有一种象征含义。设计师应能充分应用在沙漠、海水、树皮、石纹、木纹或布料、墙纸等自然和人造形态中获得的肌理来设计,以取得出人意料的效果。(图 4-98 ~图 4-102)

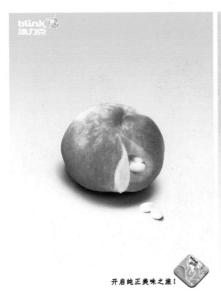

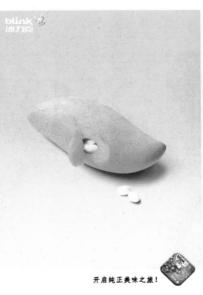

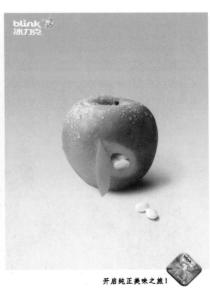

ஓ 图 4-98 色彩肌理应用 (大广赛作品)

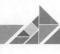

❸ 图 4-99 色彩肌理在服装设计中的应用

酚 图 4-100 色彩肌理应用(平面设计作品)

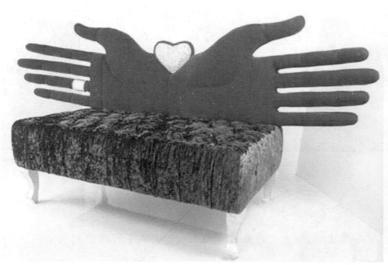

ᢙ 图 4-101 色彩肌理应用(产品设计作品)

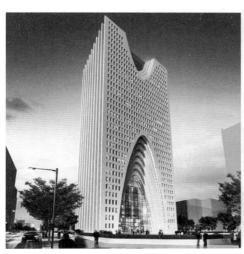

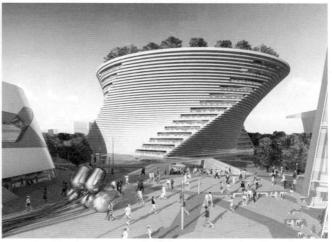

録 图 4-102 色彩肌理应用(建筑设计作品)

思考与练习

1. 应用色彩的心理现象,设计冷与暖色彩对比的平面设计作品两幅。

要求:冷暖色彩调性明确,用色要有针对性、设计性。用计算机设计,题材内容不限, 尺寸为 60cm×80cm。

2. 收集色彩的民族性特征,按自己的喜好设计广告画 3 幅。

要求:民族色彩表现浓郁,设计感要强。用计算机设计,题材内容不限,尺寸为 60cm×80cm。

- 3. 应用色彩寓意特征,设计宣传画两幅,尺寸为60cm×80cm。
- 4. 应用色彩肌理要素特征,设计一套包装盒。

要求: 肌理色彩真实漂亮,有针对性与设计感。用计算机设计,题材内容不限,尺寸为60cm×80cm。

第5章 设计色彩的应用

学习目标:通过学习,让学生们进入应用状态,逐渐与市场需求相结合,让学生们感受到简洁设计作品所带来的视觉冲击力。

学习重点:通过本章的学习,掌握色彩在设计专业中的应用方法,明白设计色彩转化成设计作品的关键,逐渐走向设计领域。

当今时代,设计无所不在,无论是一件产品、一个建筑物或者特指某样东西的时候,往往用色彩或者形状来描绘特征。因此,掌握色彩的应用是非常必要的。

5.1 色彩在平面设计中的应用

平面设计是指平面范畴的所有设计,如广告、包装、杂志、书籍、插画等,主要研究图形语言文字和色彩语言的传播效应。平面设计是一切设计的基础,因为一切设计都是从平面这个最初步骤开始的。色彩在平面设计中的应用是色彩现象和色彩艺术中最具有普遍性的,它能更好地表现设计师的设计意图。

5.1.1 色彩在插画中的应用

插画是一种艺术形式,是现代设计中的一种重要的视觉传达形式,色彩是重要的表达要素,以其直观的形象性、真实的生活感和美的感染力在现代设计中占有特定的地位,已广泛用于现代设计的多个领域,涉及文化活动、社会公共事业、商业活动、影视文化等方面。(图 5-1 ~图 5-4)

5.1.2 色彩在装帧中的应用

这里的装帧主要是指封面设计、版面设计。也是平面设计的一种视觉艺术形式,色彩是非常重要的传达 因素。封面设计一般是由文字和画面两部分组成的有机整体,既要表达书籍内容,又要有强烈的视觉效果。 (图 5-5 ~图 5-8)

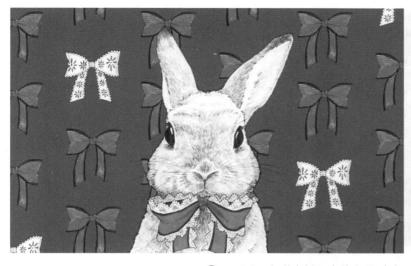

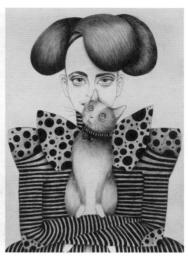

酚 图 5-1 色彩在插画中的应用(1)

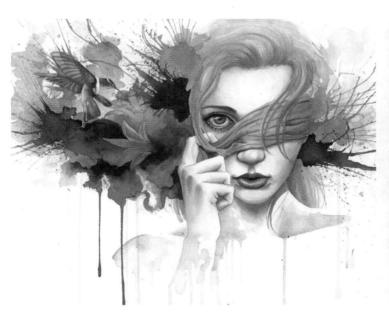

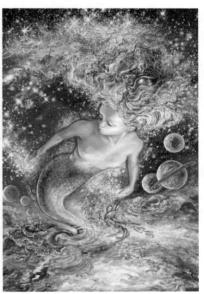

❸ 图 5-2 色彩在插画中的应用 (2)

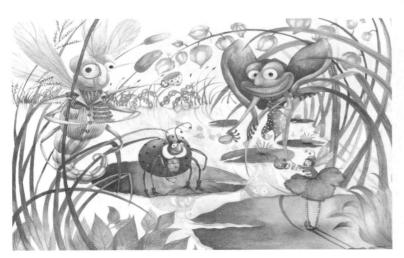

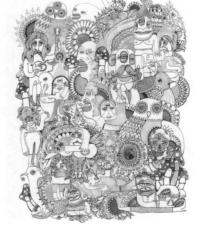

❸ 图 5-3 色彩在插画中的应用 (3)

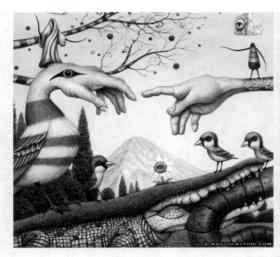

酚 图 5-4 色彩在插画中的应用 (4)

酚 图 5-5 色彩在装帧中的应用 (1)

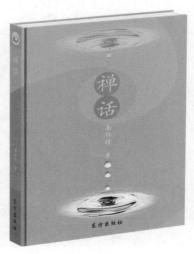

酚 图 5-6 色彩在装帧中的应用 (陈伟)

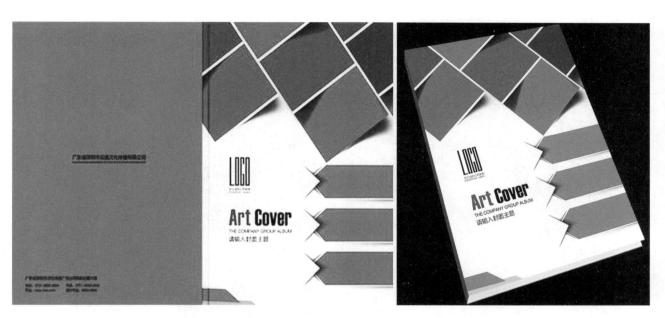

酚 图 5-7 色彩在装帧中的应用 (2)

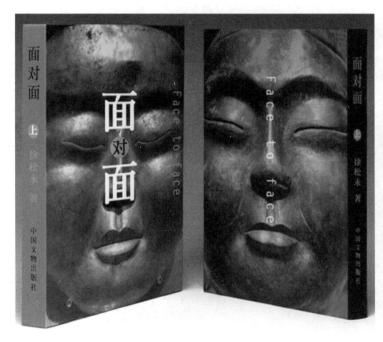

録 图 5-8 色彩在装帧和杂志中的应用

5.1.3 色彩在招贴中的应用

所谓招贴,又名海报或宣传画,分布于各处街道、影(剧)院、展览会、商业区、机场、码头、车站、公园等公共场所,在国外被称为"瞬间"的街头艺术,也是平面设计的一部分,有着不可替代的地位。招贴中色彩起着先声夺人的作用,有着强有力的视觉冲击力。(图 5-9~图 5-12)

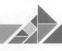

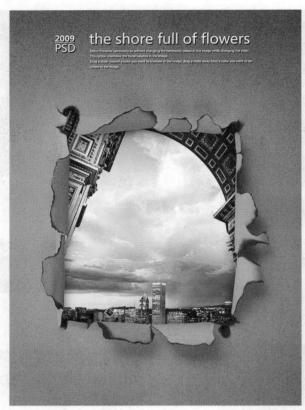

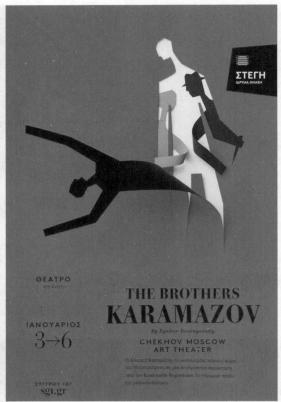

砂 图 5-9 色彩在招贴中的应用 (1)

砂 图 5-10 色彩在招贴中的应用 (2)

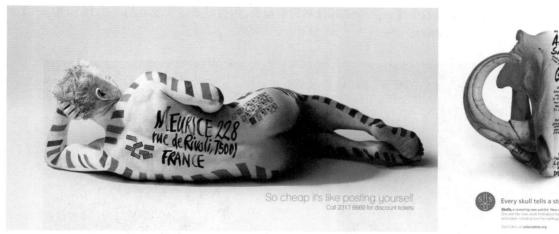

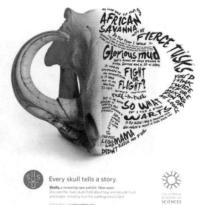

砂 图 5-11 色彩在招贴中的应用 (3)

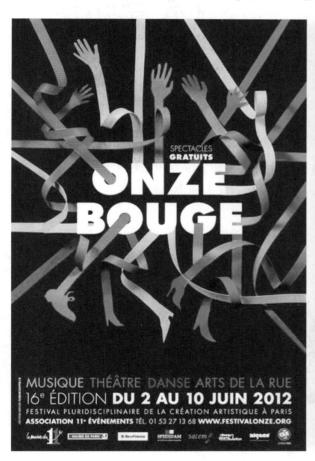

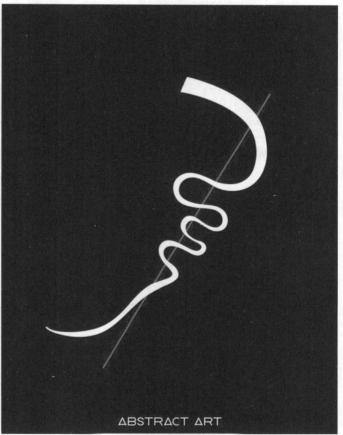

5.1.4 色彩在广告中的应用

广告顾名思义就是广而告之,即向社会广大公众告知某件事物,是平面设计的一大部分,就其含义来说有广 义和狭义之分。广义的广告是指不以盈利为目的的广告,如政府公告,政党、宗教、教育、文化、市政、社会团体等 方面的启事、声明等。狭义的广告是指以盈利为目的的广告,通常指的是商业广告,是以付费方式通过广告媒体

向消费者或用户传播商品或服务信息的手段。广告中的色彩特别重要,用得好能吸引观众的注意力。(图 5-13 ~ 图 5-17)

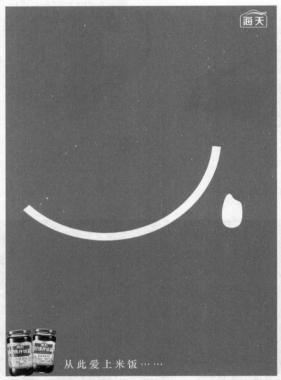

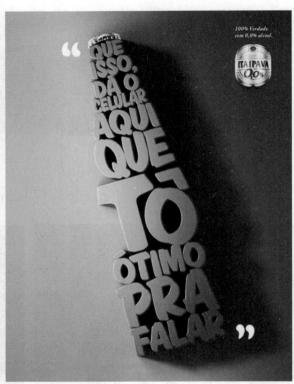

酚 图 5-13 色彩在广告中的应用 (1)

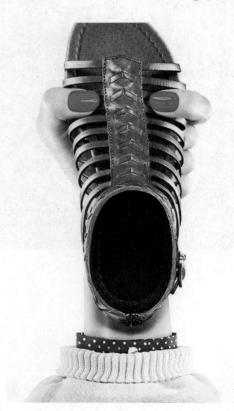

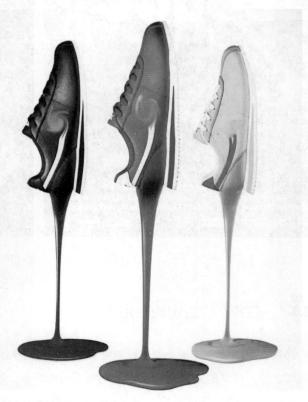

酚 图 5-14 色彩在广告中的应用 (2)

❸ 图 5-15 色彩在广告中的应用 (3)

酚 图 5-16 色彩在广告中的应用 (4)

❸ 图 5-17 色彩在广告中的应用 (5)

5.1.5 色彩在包装中的应用

包装是一切进入流通领域的拥有商业价值的事物的外部形式的总称。也称为商品在流通过程中的第二次广告。保护产品是其第一功能;对物品进行修饰并最大限度地进行推广,获得受众的青睐是其第二功能。因此,色彩也是设计的重要因素。(图 5-18 ~图 5-21)

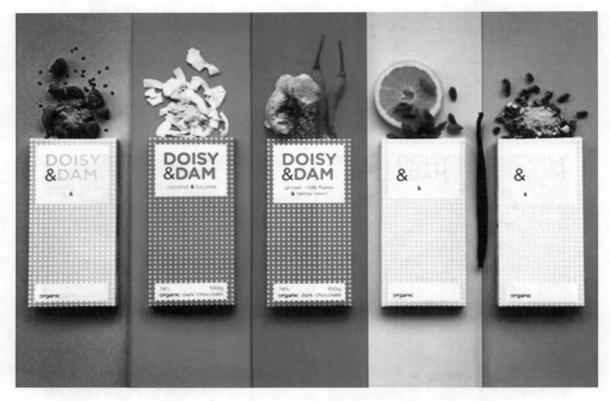

❸ 图 5-18 色彩在包装中的应用 (1)

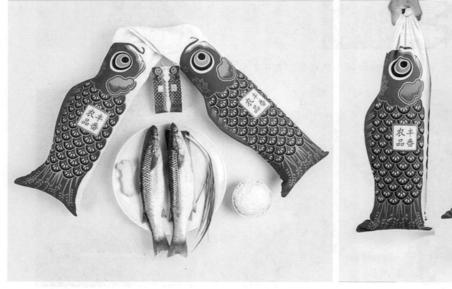

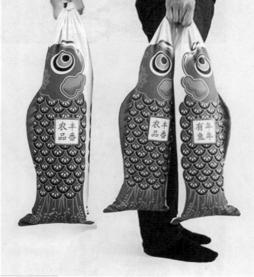

砂 图 5-19 色彩在包装中的应用 (2)

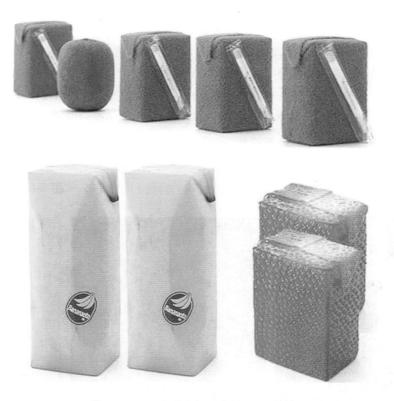

酚 图 5-20 色彩在包装中的应用 (3)

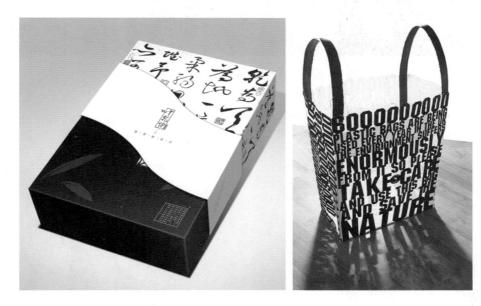

份 图 5-21 色彩在包装中的应用 (4)

5.2 色彩在动漫设计中的应用

动漫是动画和漫画的合称。而动画的概念不同于一般意义上的动画片,动画是一种综合艺术,它是集绘画、音乐、文学等众多艺术种类于一身的艺术表现形式。最早发源于 19 世纪上半叶的英国,兴盛于美国,中国动画起源于 20 世纪 20 年代。动画艺术经过了 100 多年的发展,已经有了较为完善的理论体系和产业体系,并以其

独特的艺术魅力深受人们的喜爱。漫画是一种艺术形式,是用简单而夸张的手法来描绘生活或时事的图画。一般运用变形、比拟、象征、暗示、影射的方法去讽刺、批评或歌颂某些人和事,具有较强的社会性,也有较强的娱乐性。色彩在动画角色设计中非常重要,而不同的色彩组合能形成色调,正是由于不同的色调才能组合成不同的气氛,表现出不同的情感。只有合理的色彩搭配才能表现出独特的审美价值和审美效果。比如,美国动画电影《僵尸新娘》中的整体色调,表现活着的人及人间环境时,色调使用了低明度和低纯度而形成的灰褐色的色调,人们穿着的衣服也是冷色居多,使得营造的气氛死气沉沉,虽然角色都出着一口气,但都没有一点生气和活力,有的只是僵死的教条。而相反的死去的人及地狱,却是一些暖色调,呈现的角色活泼可爱,气氛热闹,尤其是可爱的女主人公僵尸新娘,更是美丽大方、秀气十足,与人间形成鲜明的对比。(图 5-22~图 5-30)

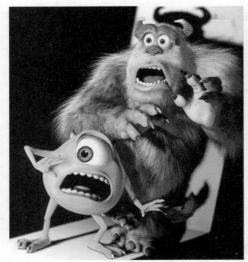

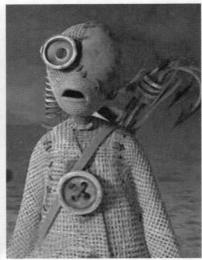

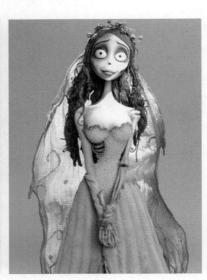

酚 图 5-22 色彩在动画角色中的应用 (1)

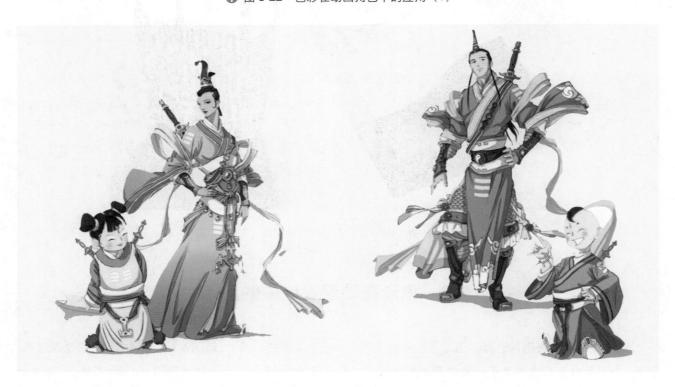

№ 图 5-23 色彩在动画角色中的应用 (2)

酚 图 5-24 色彩在动画角色中的应用 (3)

❸ 图 5-25 色彩在动画角色中的应用 (4)

❸ 图 5-26 色彩在动画角色中的应用 (5)

ᢙ 图 5-27 讽刺漫画(中国漫画大师丁聪的漫画作品)

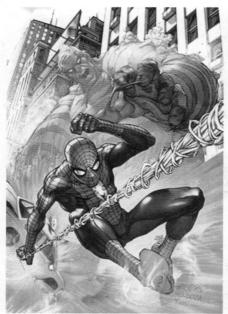

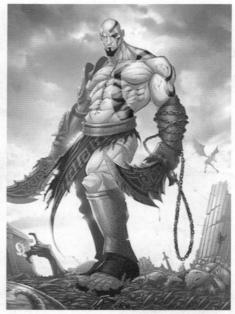

酚 图 5-28 色彩在漫画中的应用

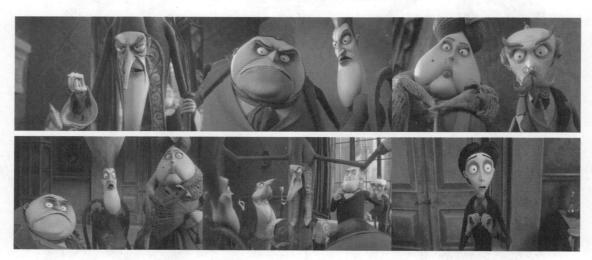

砂 图 5-29 色彩在动画电影《僵尸新娘》中的应用 (1)

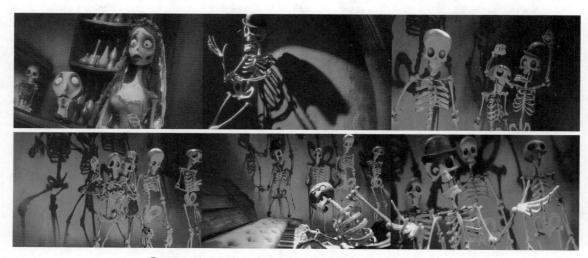

砂 图 5-30 色彩在动画电影《僵尸新娘》中的应用 (2)

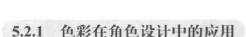

动画角色色彩的应用,要根据动画片整体美术风格的定位和角色的性格特征来考虑,根据故事情节和每个镜 头背景的色调来调整,使角色的表现在观众心目中留下美好的印象。每一种类型的动画片都有不同的表现形式 和方法,其审美趋向和色彩风格都要高度统一,不能出现不协调的现象。如动画、漫画角色造型中,往往采用较 夸张的手法,使其符号化。色彩同样也鲜明独特,趋向于单纯化。但要在色调上有所区别,使主次分明,有效地 区分主角与配角的特点。如国产动画片《大闹天宫》中主角孙悟空的形象,整个色调是暖色的,橙色的上衣, 褐色的兽皮围裙,红色的下衣,黄色的帽子,还有手拿金光闪闪的如意金箍棒,威风凛凛,几乎成了家喻户晓的 传奇人物,表现出孙悟空造型的程式化特征。而七仙女的形象和装饰,都是以敦煌莫高窟壁画中飞天的形象为 原型,表现出婀娜、飘逸的艺术效果。但七仙女中大多数色调是冷色的或是灰色的,形成统一的模式,与孙悟空 的形象形成鲜明的对比。在写实动画片中角色的色彩搭配较接近于真实自然,以客观性的标准进行归纳和运 用。但艺术的真实并不等同于现实的真实,写实风格的色彩设定,同样也加入了设计者对色彩表现力的理解和 创造性的应用。如国产动画片《蝴蝶泉》是以写实为主的,角色色彩的表现也是在自然光下展开的,是来自客 观生活当中,但也加入了导演及创作者的一些主观色彩。苗家姑娘朴素的蓝色民族服饰,并没有现实中苗女的 装束华丽,可体现出一种内在的善良、朴实,为故事的展开起到了很好的铺垫。像装饰类动画片角色的色彩处 理同样体现了其特有的特色,角色表现并不太依赖光源和现实当中的色彩,而是采用散点式的装饰效果。根据 主观感受去描绘表现,突出作品的装饰美。色彩的应用常常打破常规,加强夸张、对比、浪漫的色彩处理,体现 更加单纯的意境与朴实的审美情趣。如国产动画片《九色鹿》中的色彩应用。故事是采用佛教题材"鹿王本 生故事",形式手法是以原始敦煌莫高窟壁画为原型。影片整体风格是装饰性的,采用散点构图的形式,色彩 单纯,层次分明,九色鹿显出灵性的华丽神奇,体现出色彩的魔力,让人在激动之余又有所回味,感受人性的洗 礼。(图 5-31 ~图 5-35)

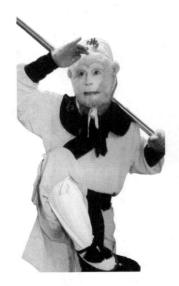

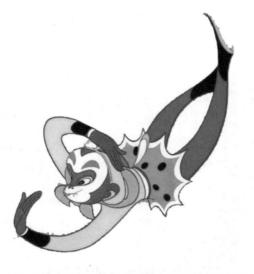

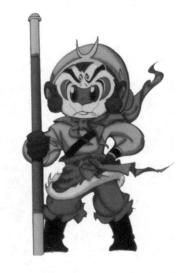

♠ 图 5-31 色彩在动画角色孙悟空中的应用

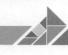

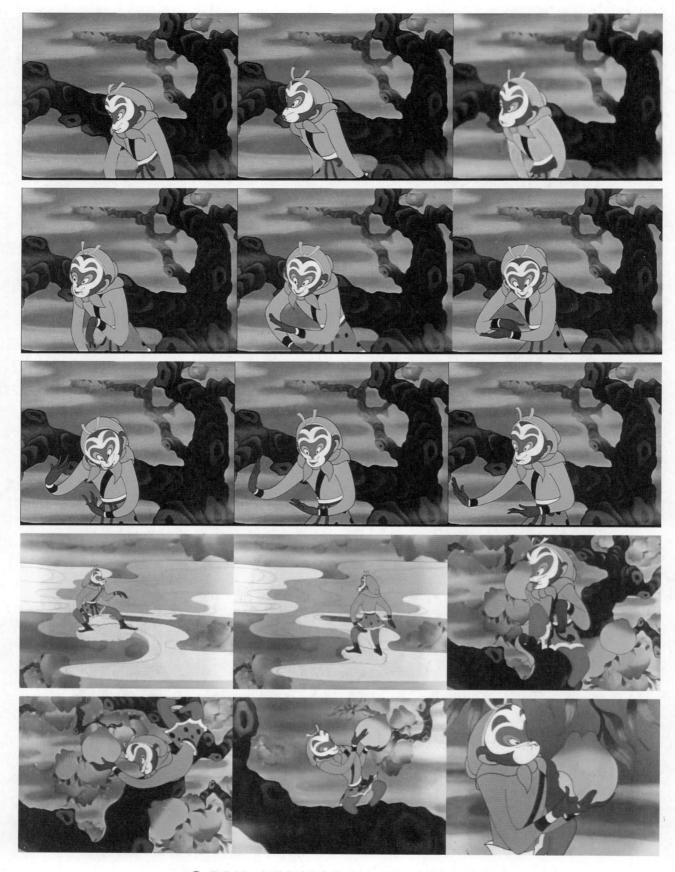

砂 图 5-32 色彩在动画电影《大闹天宫》中的应用(1)

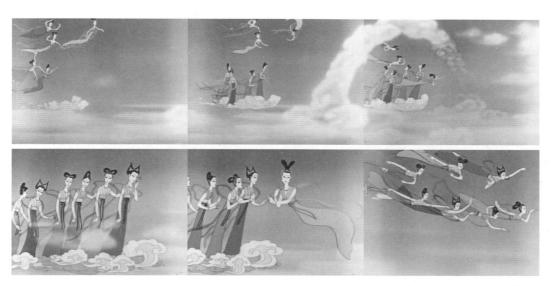

份 图 5-33 色彩在动画电影《大闹天宫》中的应用(2)

❸ 图 5-34 色彩在动画电影《蝴蝶泉》中的应用

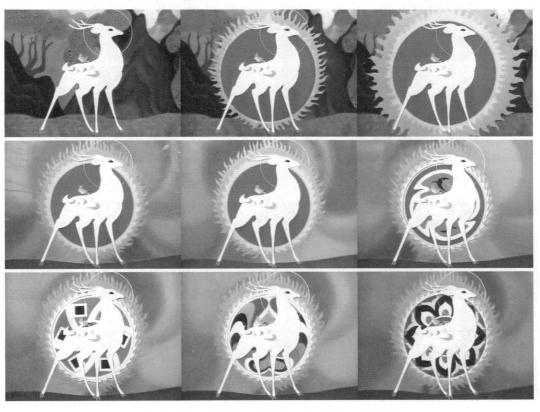

酚 图 5-35 色彩在动画电影《九色鹿》中的应用

5.2.2 色彩在场景设计中的应用

影视动画中只有把形象设计和背景设计完美地结合在一起才能构成视觉上的完整。在完成人物动态及动作的时候也必须对其周围的环境加以了解,处理好人物场景与人物动作的关系。动画中角色的动作是根据角色的性格因素和情节发展的需要而产生的,也是其内心活动的外在表现,是人物与人物之间或人物与环境之间关系的反映。一般情况下,场景的设计要充分考虑到主体角色的活动空间,不能因为背景的需要而影响了主体形象的刻画,要给角色的表演留有足够的空间和余地,场景设计的目的是要充分照顾角色在其中运动变化的位置,不能喧宾夺主。因此,需要应用色彩调式营造环境气氛,强化风光类型。通常只要主场景的色调定下来了,就基本上决定了整部动画片的基调,每一处分场景和背景的色调都要遵循主场景的色彩关系,包括所有细节。但是无论如何应用色彩,都要遵循一定的规律,符合观众的审美心理,还要考虑到剧情的发展需要以及个人爱好和审美取向。如美国动画电影《狮子王》中的主场景"荣耀石"以及周围环境,大量的场景和镜头都出现在这里。开始时优美和谐的色彩、万兽朝贺的场面,表现了木法沙国王统治时期的繁荣景象以及辛巴和娜娜偶尔相遇时的美丽景象,到最后正反两派势力的交锋都发生在这里。木法沙国王的儿子辛巴战胜叔叔刀疤,荣耀石的色调由冷调变为暖调、由灰调变为鲜调,恢复到美丽和谐的色调当中,暗示出由黑暗走向光明的寓意。在刀疤利用卑鄙的手段夺得王位,统治整个荣耀国的场面中,其基调是蓝灰色、紫红色的,还有乌云密布的天空,表现出万象萧条的景色,以及在夺得王位后营造出的邪恶的红色调。还有日本动画电影《风之谷》中神秘的蓝色调场景,以及美国动画电影《阿凡达》中神奇的、与爱交融的紫色调,这些色调能强烈地营造气氛,体现出内在的精神空间,让观众去思考。(图 5-36 ~图 5-40)

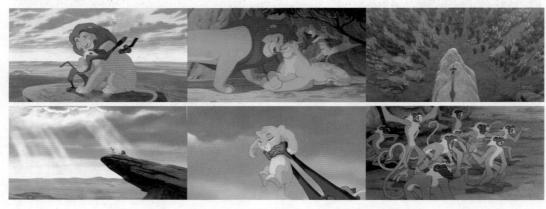

酚 图 5-36 美国动画电影《狮子王》中营造的和谐气氛

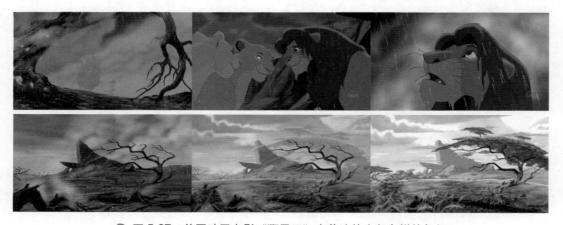

↔ 图 5-37 美国动画电影《狮子王》中营造的由灰变鲜的气氛

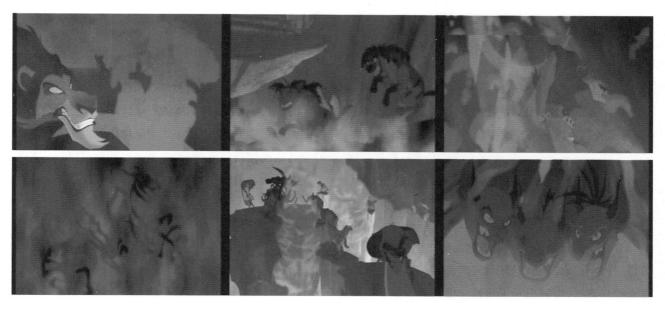

↔ 图 5-38 美国动画电影《狮子王》中营造的邪恶气氛

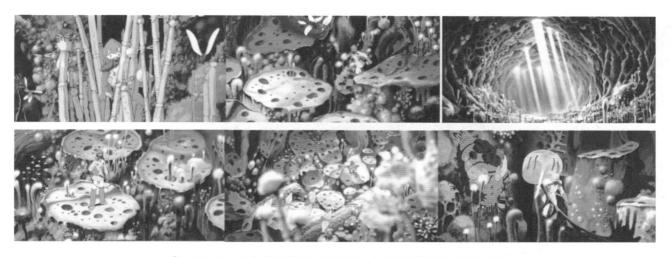

砂 图 5-39 日本动画电影《风之谷》中特定环境下的场景气氛

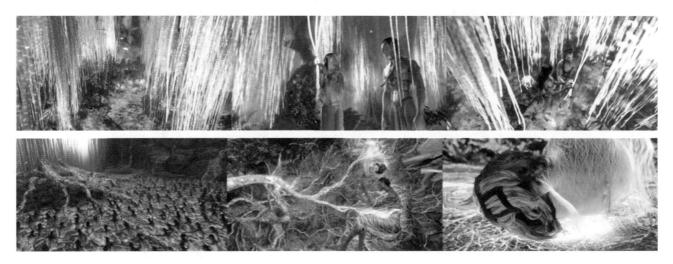

❸ 图 5-40 美国动画电影《阿凡达》中特定环境下的场景

5.2.3 色彩在道具设计中的应用

道具是指演出戏剧或拍摄电影时所用的器物,在动画创作中同样适用,一部动画片的成功,不仅仅是编剧、导演、角色的成功,也是道具、场景等辅助因素的成功。在大动画的概念中,动画片的成功只是大动画中一部分的成功,后面的衍生产品的开发,有很大一部分是对道具的开发,能带来可观的商业回报,这与在动画创作中对道具的成功设计是分不开的。道具为了满足剧情的需要,其色彩的设计也是非常重要的,必须遵循全剧的整体格调和色调,其色彩就是加强和营造气氛。

1. 各种交通工具

交通工具是动画片中常见的道具之一,也有以交通工具作为角色在动画片中出现的,并赋予交通工具拟人的思想、行为等。如动画电影《汽车总动员》中,各种汽车都以主要或重要角色出现在其中,尤其是色彩更是引起观众的好奇心,也增强了可观性。但大多数情况下交通工具只是对角色起辅助作用。角色设计师在道具设计上一定要别出心裁,特别在色彩的设计上应使其既符合剧本和导演的意图,又符合观者的审美和孩子们的喜好。(图 5-41~图 5-44)

砂 图 5-41 动画片中交通工具的设计色彩

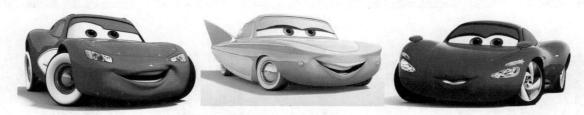

₩ 图 5-42 动画电影《汽车总动员》中汽车的设计色彩

酚 图 5-43 动画片中飞机的设计色彩

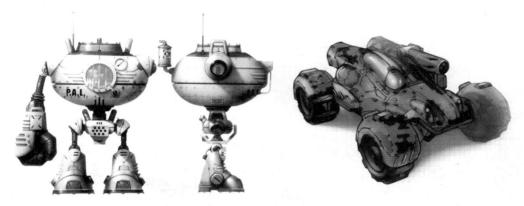

❸ 图 5-44 动画片中道具的设计色彩

2. 各种用具

"用具"所涉及的面比较广,只要是人类日常生活中所用到的物体都是用具。在动画创作中,各种用具的设计必须是根据剧情的发展需要来安排具体内容。我们要想营造出很有特色的生活环境,各种用具就会起到相当重要的作用。一个家里的陈设能体现出主人公的不同身份和爱好,也从侧面体现出一个角色的性格特点。科幻类、魔幻类题材中涉及的各种道具是通过嫁接、组合、变异、引申等手段,使原有的道具呈现出很多神奇的造型,这最能吸引孩子们的眼球,产生强大的吸引力。因此,设计师在设计时,应充分利用这些特点来给动画增色,为后续开发打下坚实的基础。(图 5-45 ~图 5-47)

酚 图 5-45 各种用具的设计 (1)

酚 图 5-46 各种用具的设计(2)

⑥ 图 5-47 各种用具的设计 (3)

3. 各种家具

家具陈设也是道具中的重要部分,一个环境的表现,陈设的家具能无形地体现不同的时代背景、文化气息以及角色的身份、地位、爱好、性格等特征。因为家具设计及色彩能很好地体现这些特点,有力地增强角色的个性。如卧室的设计,办公室的设计,教室、食堂等的设计,其中的家具都能有针对性地体现这种场所的功能以及角色的喜好。(图 5-48~图 5-50)

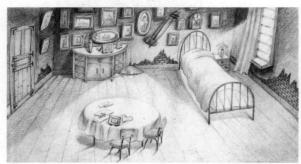

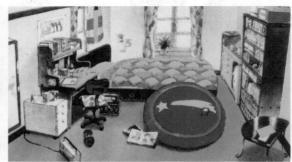

酚 图 5-48 动画片中家具的设计色彩 (1)

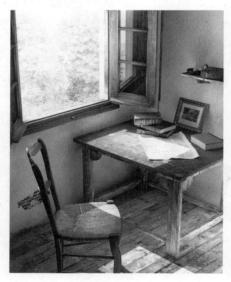

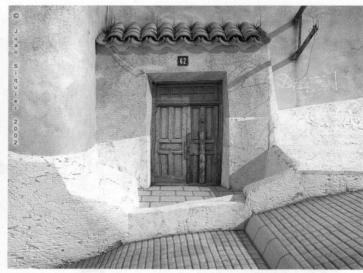

砂 图 5-49 漫画中家具的设计色彩

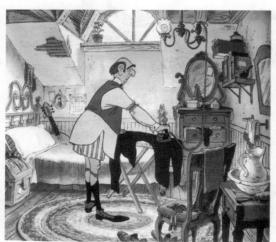

酚 图 5-50 动画片中家具的设计色彩 (2)

4. 各种玩具

玩具的设计也能体现角色的喜好和身份,同时也更接近后期的开发。对于一个角色的塑造,尤其是小孩或角色的童年回忆等,玩具将会起到一种引导的作用,使所塑造的角色更加丰满,更能引起观者的注意。虽然玩具设计在动画片中出现的概率较小,但导演应抓住这种细节很好地丰富角色、刻画角色,这也是导演表现影片的功力所在。(图 5-51 ~图 5-54)

⑥ 图 5-51 儿时玩具的色彩 (1)

酚 图 5-52 儿时玩具的色彩 (2)

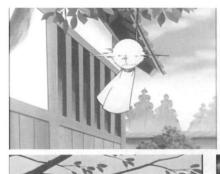

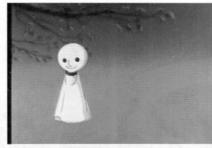

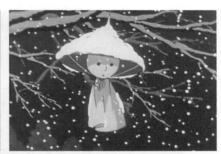

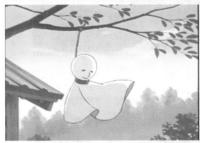

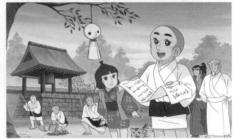

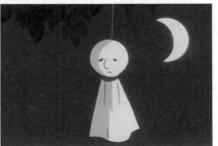

酚 图 5-53 日本动画系列片《聪明的一休》里的道具色彩

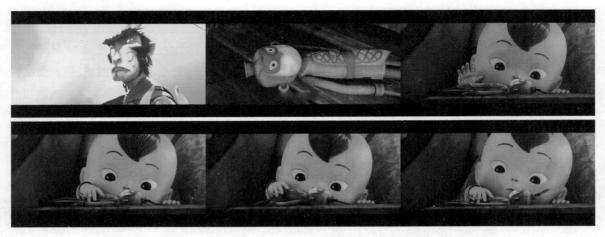

酚 图 5-54 中国动画电影《大圣归来》中的孙悟空道具色彩

5.3 色彩在环境艺术设计中的应用

环境是空间艺术。空间设计包括建筑、桥梁、道路、室内与室外环境以及景观等。由于空间设计所涉及的内容较庞大,存在时间比较长久,而且不得不进入人们的公众视野。因此设计师对空间的设计都持有一种小心、谨慎的态度,首先要考虑的就是必须与周围环境融为一体。但现在设计师们还保持着以灰色为主调的传统保守观念。(图 5-55~图 5-60)

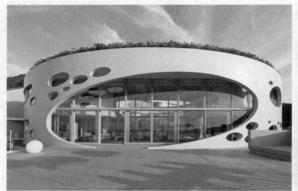

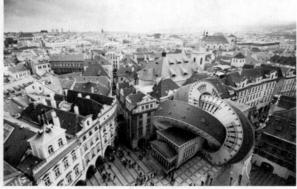

酚 图 5-55 建筑色彩的应用

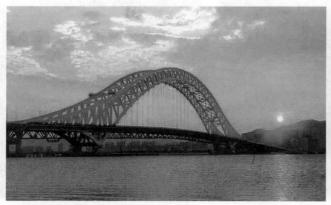

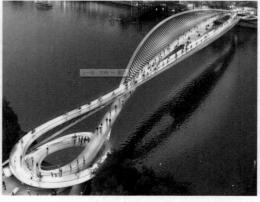

酚 图 5-56 桥梁色彩的应用

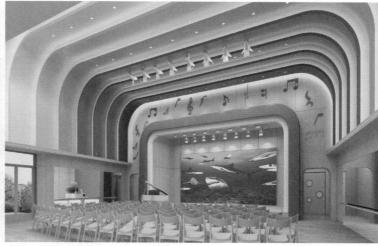

❸ 图 5-57 室内色彩的应用

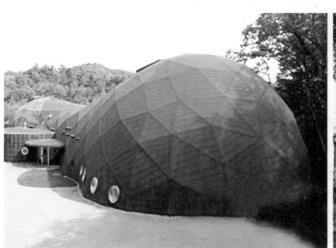

酚 图 5-58 室外色彩的应用

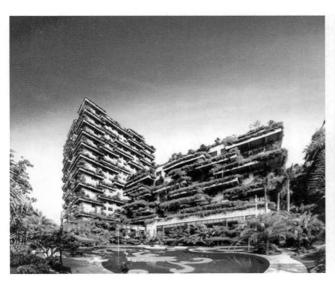

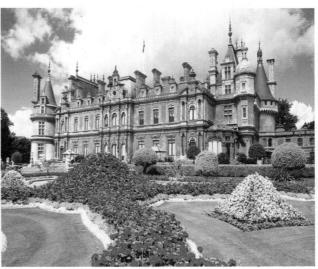

酚 图 5-59 景观色彩的应用

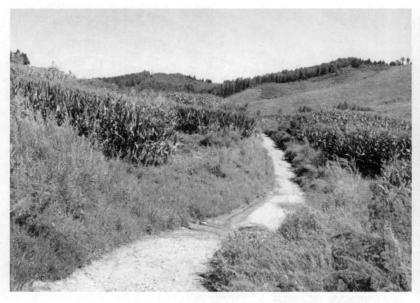

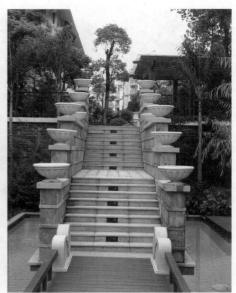

砂 图 5-60 道路色彩的应用

5.3.1 色彩在室内环境设计中的应用

在通常情况下,室内是人类停留时间最长的地方,在成长方面对我们有很大的影响。从房间里不同功能的空间看,室内环境的色彩关系尤为重要。孩子爱动,需要多色彩对比较强的空间环境,老人喜静,需要淡灰色色彩较浅的空间环境。客厅、厨房、卫生间、书房要与整体房间的色调相一致,但也要突出其个性,住的房间要令人舒服。房间里的各种用品和饰品要由产品设计师根据不同条件一件一件地把产品精心设计出来,让消费者能根据自己不同的室内环境对色彩进行重组。色彩是有感情的,那么室内设计色彩必须因个性而变动,有的需要安静,有的需要活跃,有的需要个性等,总之在统一色调中要表现出个性和谐的效果,给人以丰富而宽容之感。(图 5-61 ~图 5-64)

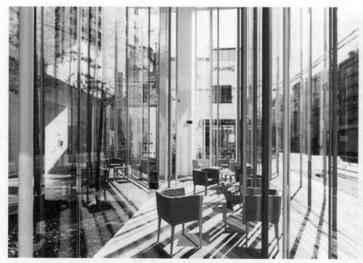

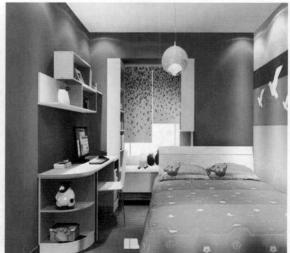

酚 图 5-61 室内冷调色彩的应用

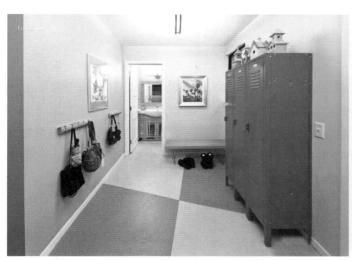

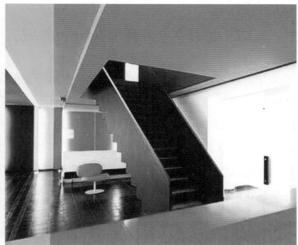

❸ 图 5-62 室内暖调色彩的应用

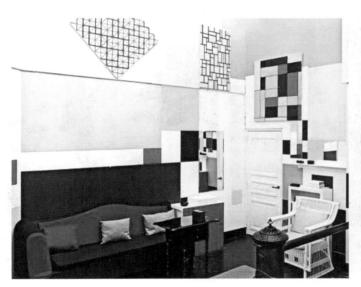

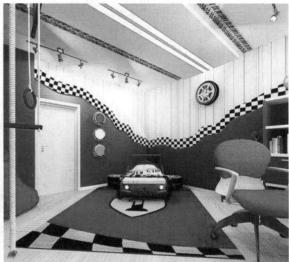

酚 图 5-63 室内空混色彩的应用

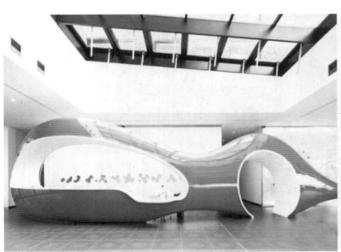

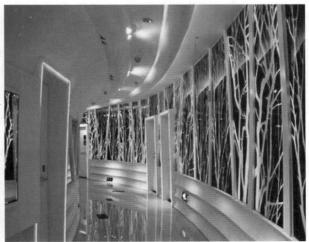

酚 图 5-64 室内紫调色彩的应用

5.3.2 色彩在室外环境设计中的应用

室外环境与室内环境是相对立的,包括的空间范围更大、更广。人类和周围环境有着多元的互动联系。室外环境设计主要以建筑为主,建筑空间是立体的,有多维的特点,从四面八方都能看到。这要比平面设计师考虑的因素更全面。建筑是人类艺术设计领域的一个重要范畴,在人类生活中占有相当重要的比重。建筑设计师面对环境设计是非常谨慎的,因为建筑色彩要与周围环境融为一体,在整个大环境中要创造出一个个奇迹,色彩的设计就像变魔术一样神奇。还有室外环境是公用的,在装饰自己建筑物的时候一定不要忘了你的周围邻居,因为你的建筑也是整个环境的一部分,要给整个城市环境带来生气。(图 5-65~图 5-69)

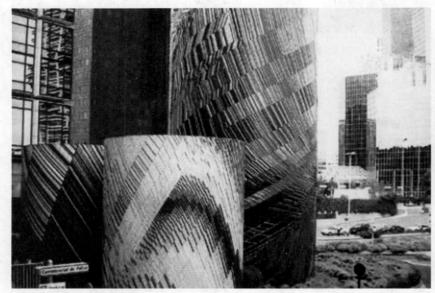

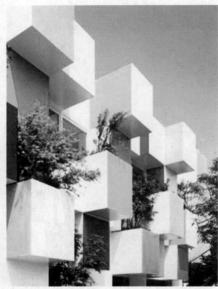

砂 图 5-65 室外环境的暖色色彩的应用 (1)

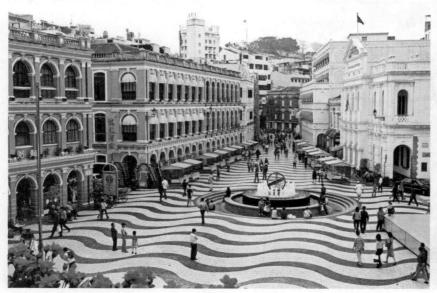

酚 图 5-66 室外环境的暖色色彩的应用 (2)

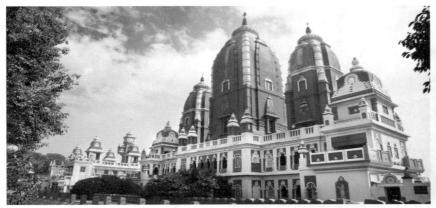

酚 图 5-67 室外环境的建筑色彩的应用(1)

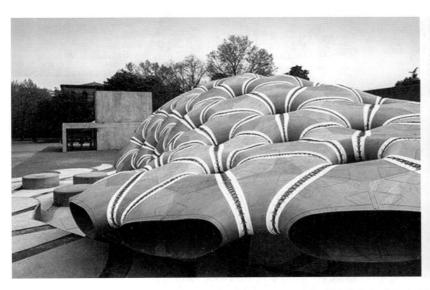

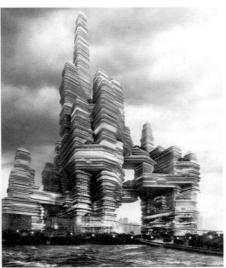

酚 图 5-68 室外环境的建筑色彩的应用(2)

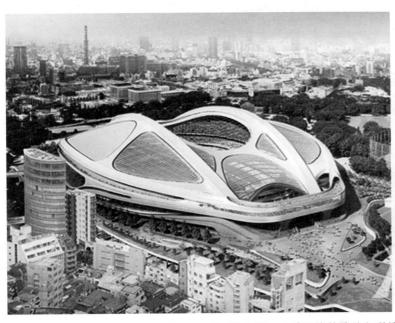

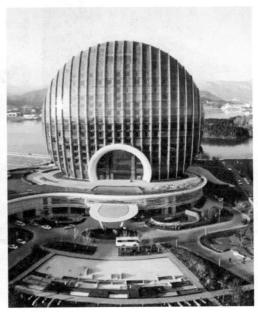

酚 图 5-69 室外环境的建筑色彩的应用 (3)

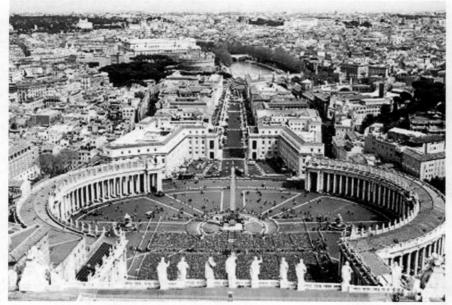

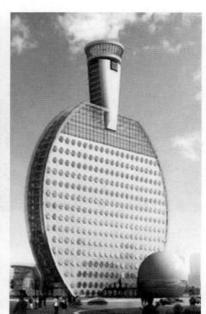

録 图 5-70 室外环境的广场和建筑色彩的应用

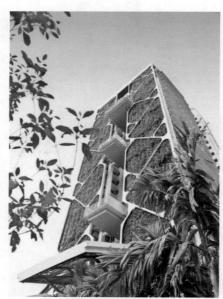

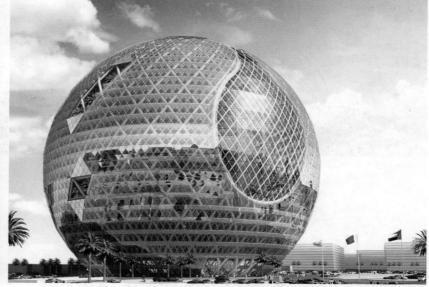

録 图 5-71 室外环境的建筑色彩的应用 (4)

5.3.3 色彩在景观环境设计中的应用

景观环境设计是指风景与园林的规划设计,它的要素包括自然景观要素和人工景观要素。景观环境设计主要服务于城市(城市广场、商业街、办公环境等)、居住区、城市公园、滨水绿地、旅游度假区以及风景区等地。所用的色彩更要与周围环境融为一体,为人们提供舒适的环境。景观是人所向往的美的自然,是人类的栖居地,是反映社会伦理、道德和价值观念的意识形态。因此景观设计的好与坏直接反映一个地区甚至一个国家的审美文化水准和道德水准。(图 5-72 ~图 5-77)

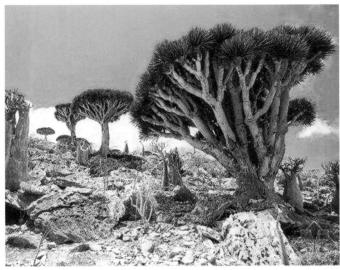

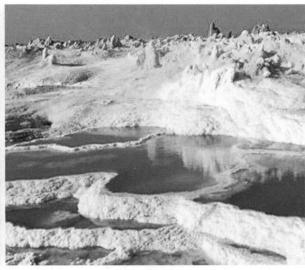

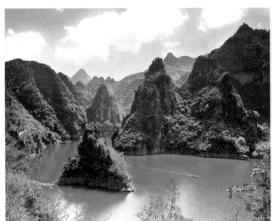

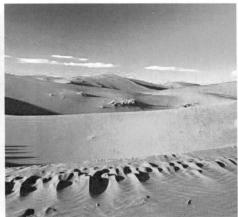

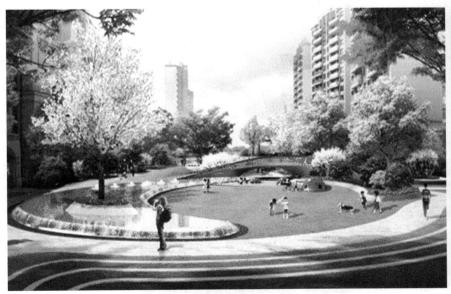

砂 图 5-74 人工景观色彩的应用(1)

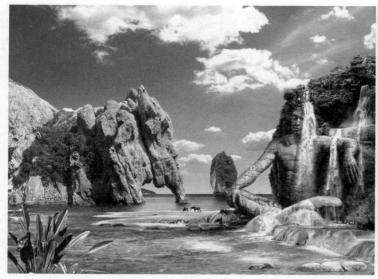

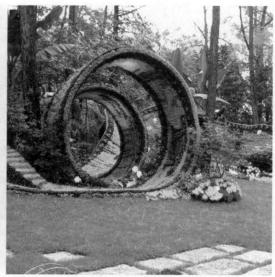

酚 图 5-75 人工景观色彩的应用 (2)

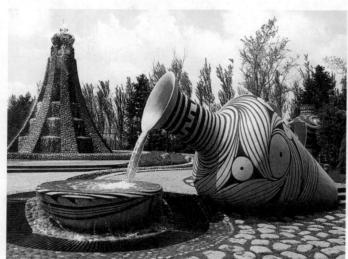

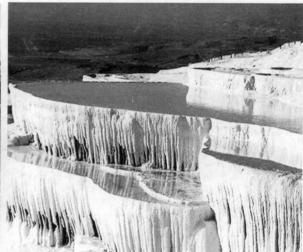

❸ 图 5-76 人工景观水系色彩的应用

❸ 图 5-77 人工景观色彩的应用 (3)

5.4 色彩在工业产品设计中的应用

工业产品是指工业企业生产活动所创造的、符合于原定生产目的和用途的生产成果。在物质产品中,除实际用途外,设计色彩的应用也是必不可少的因素。工业设计色彩的最大特点就是它的立体性。无论是交通工具、陈设家具、电器用品还是文化用品,都是以立体的形式存在于空间之中。因此设计色彩必须考虑到多面视觉的变化效果,可以满足人们在移动状态下所能观察到的色彩变化。当今社会经济越增长,人们的需求水平就越高,对设计的需求也就越高。(图 5-78 ~图 5-82)

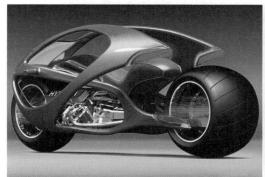

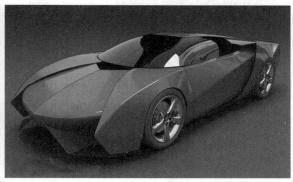

録 图 5-78 交通工具中色彩的应用

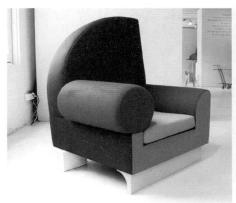

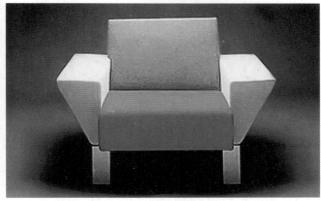

酚 图 5-79 家具中色彩的应用

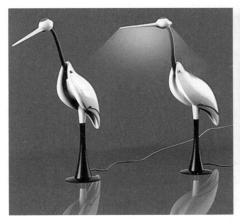

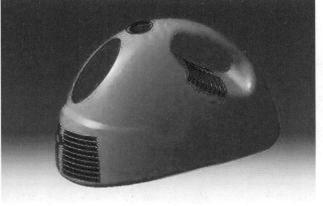

备 图 5-80 电器中色彩的应用

酚 图 5-81 用品中色彩的应用

酚 图 5-82 文化用品中色彩的应用

5.4.1 色彩在交通工具中的应用

交通工具是现代人生活中不可缺少的一个部分。随着时代的变化和科学技术的进步,我们周围的交通工具越来越多,给每个人的生活都带来了极大的方便。无论是汽车、轮船还是飞机,在实用性的基础上,色彩也起到了很重要的作用,不仅有明显的提示,更是满足了人们的心理需求。如汽车设计方面,设计师设计色彩时总是非常谨慎,他们喜欢把统一的色调应用在汽车上,不仅是出于安全上的考虑,同时也为了满足消费者对色彩的心理需求,这对设计师来说是一个很大的挑战,既要保持色彩的单纯又要有创新。因此,基本上会采用一些大众化的色彩,如红色、黄色、黑色、白色、银色等,对其他颜色的应用则较谨慎。(图 5-83 ~图 5-90)

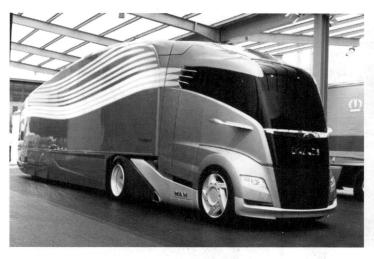

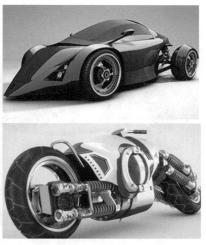

❸ 图 5-83 公共汽车和摩托车中色彩的应用

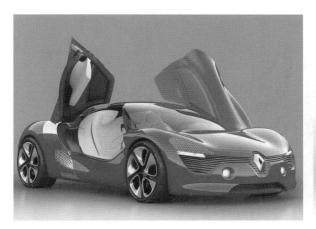

酚 图 5-84 汽车中色彩的应用(1)

酚 图 5-85 脚踏车中色彩的应用

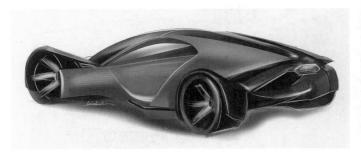

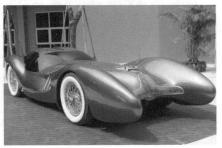

酚 图 5-86 汽车中色彩的应用 (2)

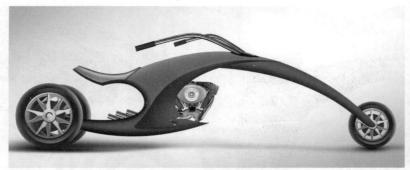

❸ 图 5-87 电动车、自行车设计中色彩的应用

❸ 图 5-88 汽车中色彩的应用 (3)

❸ 图 5-89 汽车中色彩的应用 (4)

酚 图 5-90 汽车中色彩的应用 (5)

5.4.2 色彩在陈设家具中的应用

陈设又称为摆设、装饰。一般理解为摆设品、装饰品,也可理解为对物品的摆设布置,其在整个家居设计中起着画龙点睛的作用。陈设的设计原则之一就是要与室内风格相一致,尤其是陈设品的色彩选择应与室内环境色彩相协调,不能喧宾夺主。而家具是指人们维持正常生活、从事生产实践和开展社会活动必不可少的器具设施,随时代发展而不断创新。家具具有两方面的特点,既是物质产品,又是艺术创作。随着人们的审美需求的不断增长,出现了大众化的色彩流行组合,即黑、白、灰组合,可以营造出强烈的视觉效果,而流行的灰色融入其中,缓和了黑与白的视觉冲突感觉,从而营造出另外一种不同的风味。3种颜色搭配出来的空间中,充满了冷调的现代感与未来感。在这种色彩情境中,会由简单而产生出理性、秩序与专业感、自然色彩组合,就是近几年流行的"禅"风格,表现原色,注重环保,用无色彩的配色方法表现麻、纱、椰织等材质的天然感觉,是非常现代派的自然质朴风格,蓝色、橘色系组合,表现出现代与传统、古与今的交汇,碰撞出兼具超现实与复古风味的视觉感受。蓝色与橘色对比强烈,但能给予空间一种新的"生命力",蓝色和白色的浪漫温情组合,其调性既活泼又冷静,为大众所喜欢。(图 5-91~图 5-102)

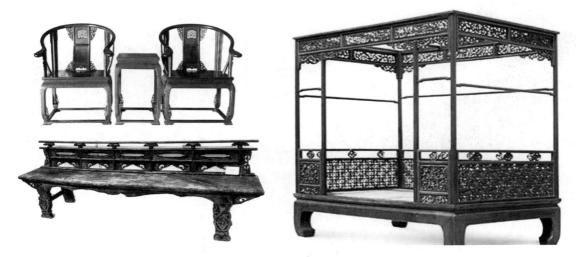

酚 图 5-91 明式家具中色彩的应用

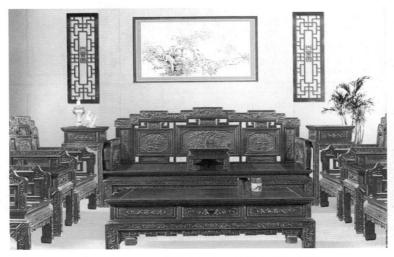

₩ 图 5-92 传统中式红木家具的色彩和布局

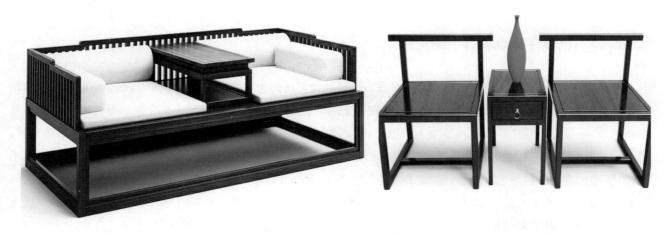

❸ 图 5-93 现代家具中色彩的应用

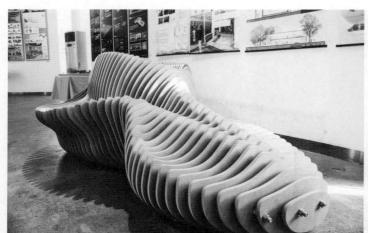

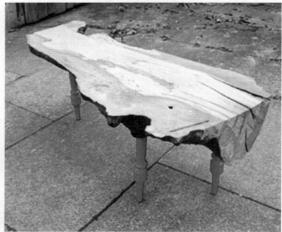

❸ 图 5-94 家具中色彩的应用

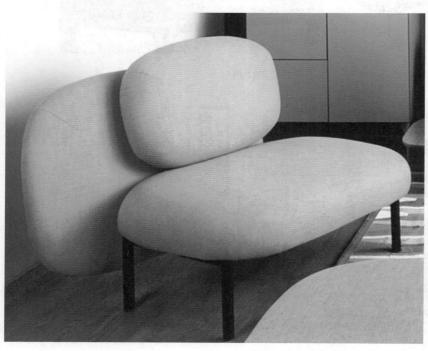

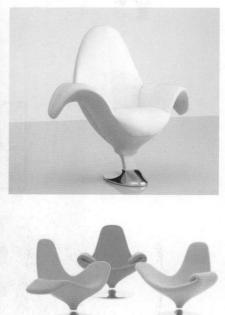

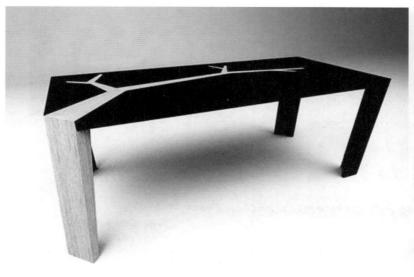

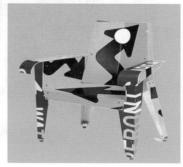

酚 图 5-96 桌子与椅子中色彩的应用

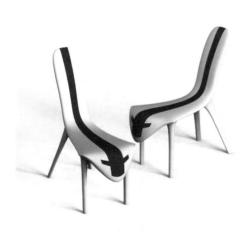

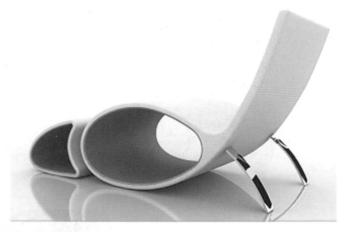

酚 图 5-97 椅子中色彩的应用 (2)

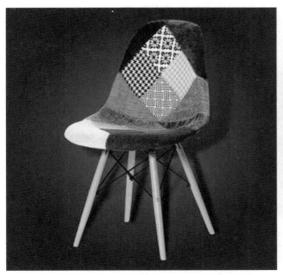

份 图 5-98 椅子中色彩的应用 (3)

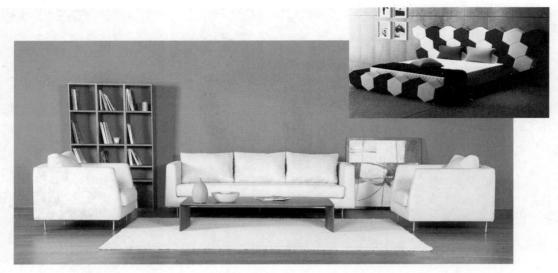

酚 图 5-99 黑、白、灰组合中色彩的应用

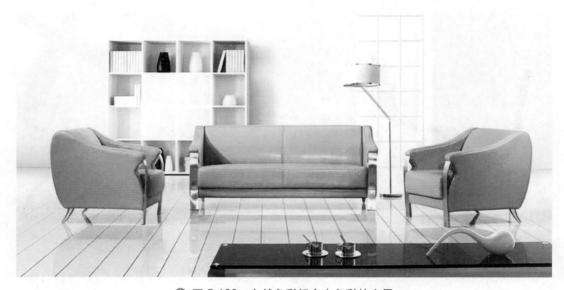

❸ 图 5-100 自然色彩组合中色彩的应用

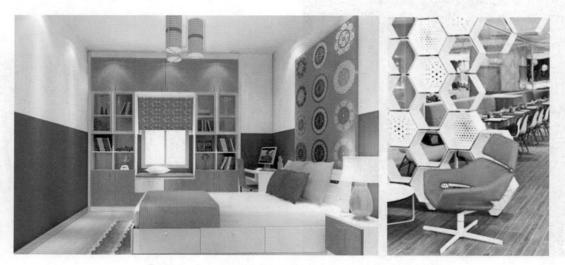

❸ 图 5-101 "蓝橘"和"蓝白"组合中色彩的应用

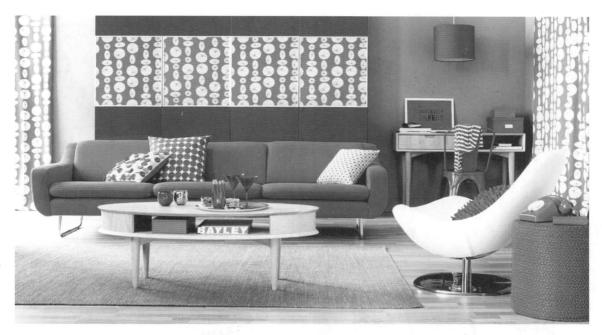

酚 图 5-102 红色组合中色彩的应用

5.4.3 色彩在电器用品中的应用

电器泛指所有用电的器具。在生活中,主要是指家庭常用的一些提供便利的用电设备,如电视机、空调、冰箱、洗衣机以及各种小家电等。电器用品与人们的日常生活息息相关,在使用时不仅对其功能有要求,更对其色彩比较挑剔。设计师在电器用品的色彩设计上也是非常谨慎的。他们考虑到家用电器是家居装饰的必不可少的色彩点缀品,因此喜欢用一些统一的色彩,对多色彩的组合在使用上显得较小心,而且对色彩的选择也趋于大众化,多使用单色和黑色、白色、灰色等无彩色系,以使其能与不同的家居色调相配合。(图 5-103~图 5-107)

酚 图 5-103 冰箱、洗衣机中色彩的应用

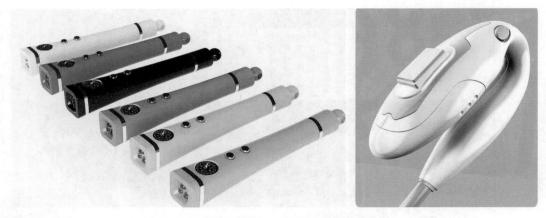

酚 图 5-104 小家电设计中色彩的应用 (1)

❸ 图 5-105 小家电设计中色彩的应用 (2)

酚 图 5-106 家电中色彩的应用

❸ 图 5-107 计算机中色彩的应用

5.4.4 色彩在文化用品中的应用

文化用品是指日常工作学习管理的基本工具,包括学习用品、办公用品及一些收纳用品和高科技的机器产品等。在多元化的社会环境下,消费者对文化用品的个性化设计要求不断提高,包括个性化的色彩以及多功能属性。设计者为了满足和迎合消费者需求的变化,就要不断地设计出既实用又美观的文化用品。(图 5-108 ~ 图 5-112)

録 图 5-108 文具用品中色彩的应用

份 图 5-109 学习用品中色彩的应用

份 图 5-110 办公用品中色彩的应用 (1)

酚 图 5-111 办公用品中色彩的应用 (2)

酚 图 5-112 收纳用品中色彩的应用

5.5 色彩在服饰设计中的应用

服饰一般和时尚连在一起,是服装与配饰的合称。服饰在人们日常生活中的地位十分重要,色彩在服饰设计中起着视觉情感的作用,具有较强的时代感和前瞻性。不同环境与文化时代的人们对服饰的要求会有所不同。设计师要根据具体因素来考虑文化环境审美和潮流的影响,对着装的要求体现在美观、舒适、卫生、时尚、个性和整体协调方面,鞋帽饰品等服装配件一定要围绕着服装主体的特点来搭配。(图 5-113 ~图 5-116)

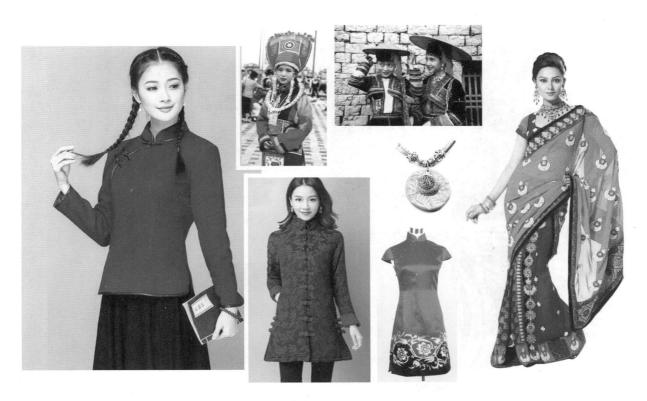

酚 图 5-113 传统民族服饰中色彩的应用

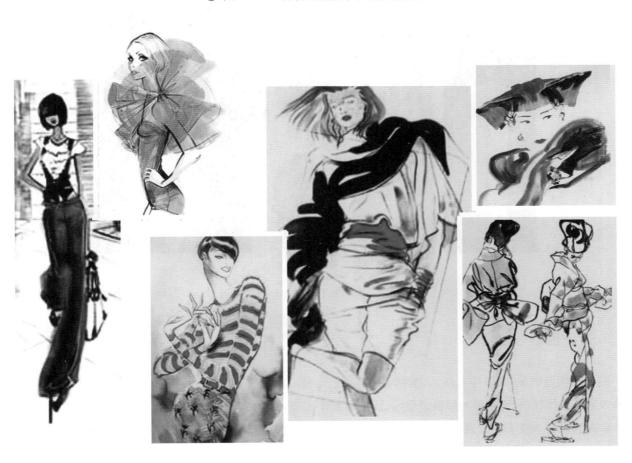

砂 图 5-114 服饰效果图中色彩的应用

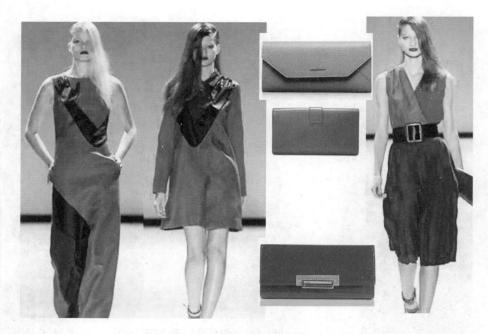

酚 图 5-115 服饰中互补色彩的应用

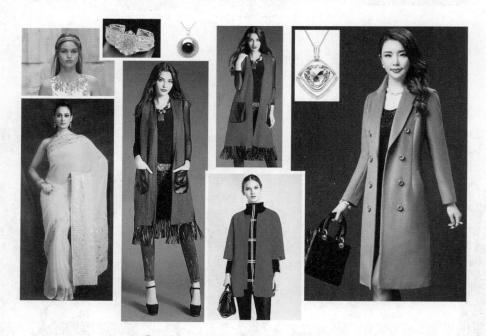

酚 图 5-116 现代服饰中色彩的应用

5.5.1 色彩与服装

服装是指服饰装束,多指衣服,人类社会早期就已出现。服装设计是设计服装款式的一种行业,根据不同的工作内容及工作性质,可以分为服装造型设计、结构设计、工艺设计等几种类型。随着科学与文明的进步,人类的艺术审美和设计也在不断发展。各种新奇、诡谲、抽象的视觉形象和极端的色彩出现在令人诧异的对比中,于是服装艺术就成为今天网络时代中的"眼球之战",色彩应用首当其冲。设计师设计出来的衣服要在日常生活中穿着,应该既要美观时尚,又要低调优雅,同时兼具很强的审美观和价值观。(图 5-117 ~图 5-121)

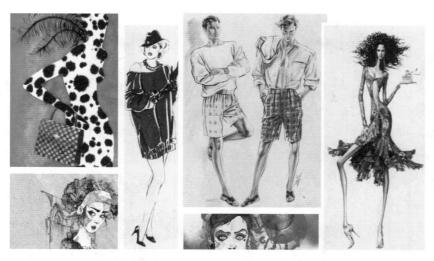

砂 图 5-117 服装效果图中色彩的应用

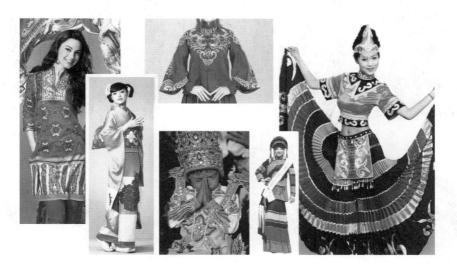

ஓ 图 5-118 民族服装中色彩的应用

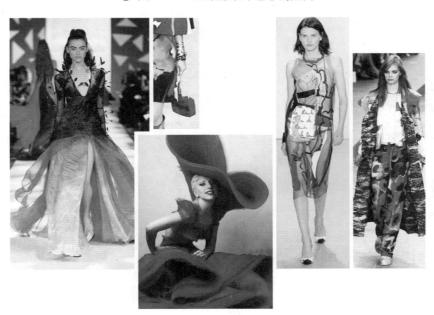

份 图 5-119 现代服装中色彩的应用(1)

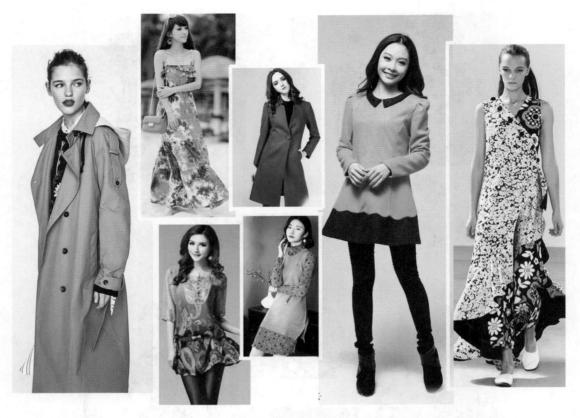

酚 图 5-120 现代服装中色彩的应用 (2)

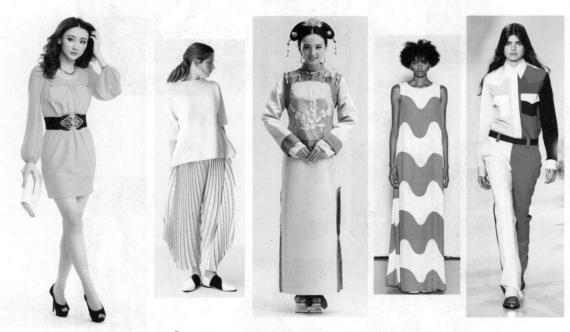

酚 图 5-121 现代服装中色彩的应用 (3)

5.5.2 色彩与服饰

服饰是人类生活的要素、文明的标志。服饰中"饰"是为了增加人们形貌的华美,其中的色彩设计必不可少。 在不同时代,不同民族都有各不相同的服饰。我国素有"衣冠王国"的称号。自夏、商起,开始出现冠服制度,到

西周时,已基本完善。战国期间,诸子兴起,思想活跃,服饰日新月异。隋唐时期,经济繁荣,服饰日益华丽,形制开放,甚至有袒胸露臂的女服。宋明以后,强调封建伦理纲常,服饰渐趋保守。清代末叶,西洋文化逐渐被吸收,服饰日趋变得适体、简便。现代服饰搭配已经不再仅仅是两件配饰而已,而是整体的一种美观,每年都有流行服饰引领世界服饰的搭配潮流。(图 5-122 ~图 5-128)

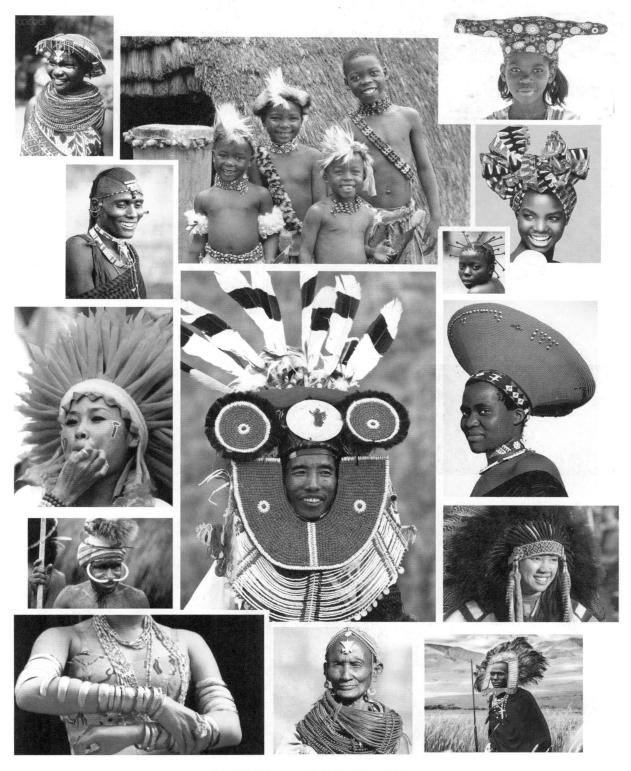

份 图 5-122 多姿多彩的民族服饰色彩

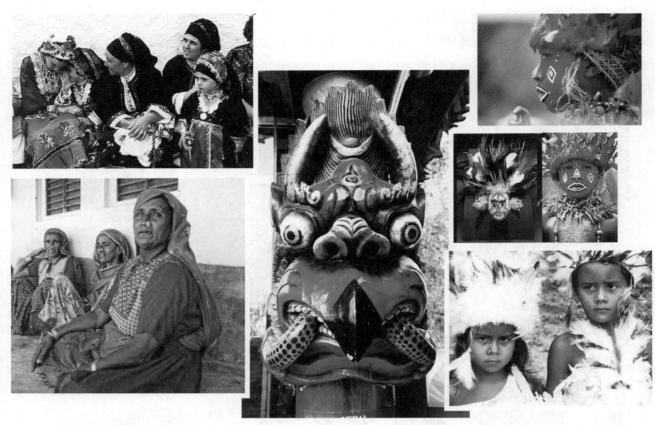

録 图 5-123 艳丽的民族服饰色彩

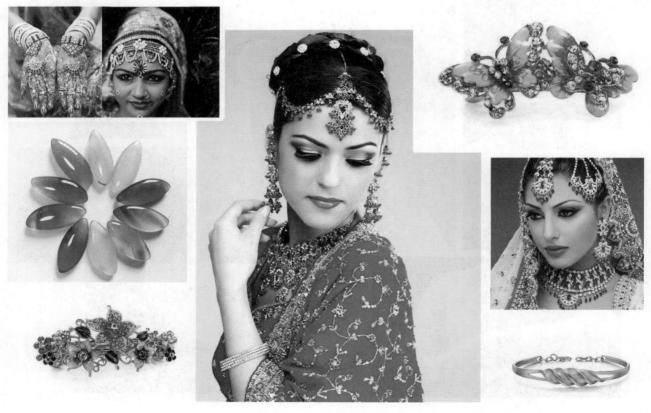

酚 图 5-124 华贵的印度服饰色彩

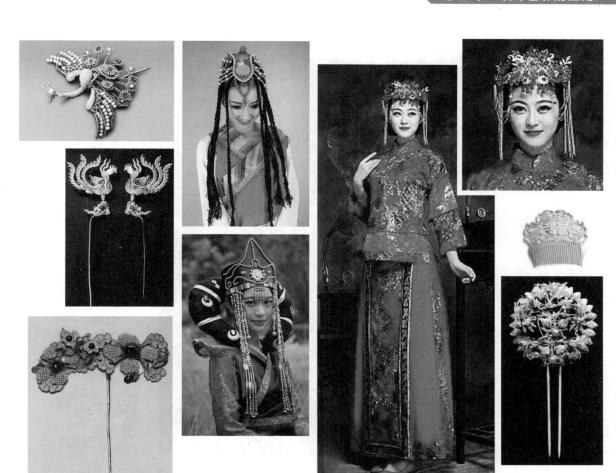

酚 图 5-125 庄重的汉族及少数民族服饰色彩

❸ 图 5-127 现代服饰色彩 (2)

思考与练习

1. 应用设计色彩的针对性,设计平面设计作品两幅。

要求: 色彩简洁明了,用色具有针对性、设计感。用计算机设计,题材内容不限,尺寸为 60cm×80cm。

2. 应用设计色彩的特性,设计漫画作品3幅。

要求: 色彩的针对性强,漫画特点鲜明,夸张到位。用手工绘制,题材内容不限,尺寸为 21cm×29cm。

3. 应用设计色彩的特性,设计室内环境和室外环境作品两幅。

要求: 色彩要有个性,注意与环境的统一协调。用计算机设计,题材内容自选,尺寸为 60cm×80cm。

4. 应用设计色彩的表现性,设计工业产品效果图一幅。

要求:工业产品突出色彩表现,既符合产品功能的设计感又要有视觉表现力。手工绘制产品效果图,尺寸为 21cm×29cm。

5. 应用设计色彩规律,绘制服装设计效果图 3 幅。

要求: 色彩简洁大方,用色具有个性和设计感。用手工绘制,尺寸为 21cm × 29cm。

第6章 优秀设计色彩作品赏析

学习目标:通过对优秀设计色彩作品的赏析,让学生们通过实践与批评相结合,认识到设计的前沿走向,学习名家的经验,从而提高自己的设计能力和水平。

学习重点:通过本章的学习,掌握各个领域名家在作品中对设计色彩的具体应用,通过成功的案例让学生明白设计色彩要与设计作品相联系,并为以后进入设计领域打下扎实的基础。

学生要想提高设计水平,就必须认真学习和借鉴当今在各个领域的设计名家的优秀作品。只有开阔眼界才能放开思路,抓住时代的脉搏,设计出合乎时代感或超时代的作品。

6.1 中国设计色彩大师作品赏析

6.1.1 戴帆的设计世界

戴帆在现代设计界被誉为"设计鬼才"。曾担任过 2008 年奥运会的开幕式视频影像设计艺术指导,是共振设计的创始人和艺术总监。他的作品从题材到表现方式都引起了极大的争议,被认为是 2015 福布斯中国最具潜力的设计师。《空谷幽兰——中国山西大同造园》是他的代表作之一,曾参加法国里昂的建筑设计展。在代表作品中,他将前卫的建筑结构观念与神奇的幻想缝合在一起,色彩单纯、大胆、冲击,模糊了现实与梦境的界限。他相信伟大的建筑是一种基于个体经验之上的超凡脱俗的境界,要体现心灵世界的多样性和神秘性,与其对应的是建筑"意象"的多样性与丰富性。他认为造园意味着构造一个内心世界,这个内心世界与人类的实体世界进行沟通,依靠的是具有生命力的、永恒性的一种异乎寻常的力量。(图 6-1 ~图 6-4)

6.1.2 梁景华的建筑设计

梁景华 1956 年出生,加拿大籍华人,毕业于香港理工大学设计系,于 1994 年创办 PAL 设计事务所有限公司。他的作品曾获得多达 50 多个国际奖项,其中最突出的是具有世界权威的国际室内设计师联盟颁发的 "IFI 卓越设计大奖"。梁景华博士的室内设计作品追求永恒、创意,以简约精巧见长,擅长融合东西方文化之精华,创造出和谐、舒适和不受时空限制的空间,务求优化生活环境,改善人类的生活质素。色彩简约大方,绿色环保。(图 6-5 和图 6-6)

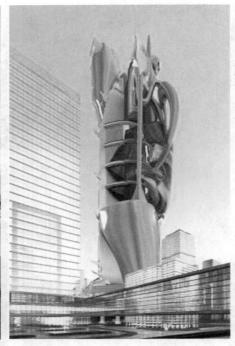

酚 图 6-1 美国得克萨斯州环球贸易中心

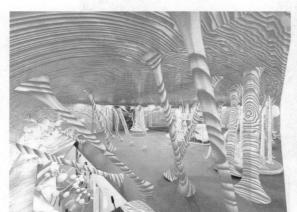

❸ 图 6-2 作品:《进化批判》和《宇宙宣言》

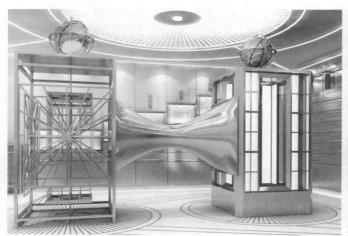

ᢙ 图 6-3 作品:《名人堂》

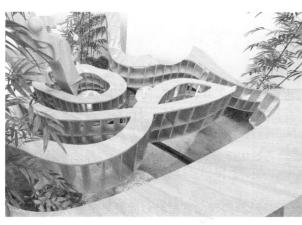

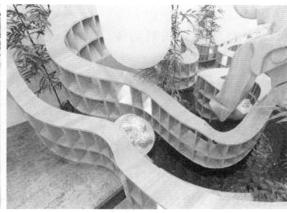

❸ 图 6-4 作品:《空谷幽兰——中国山西大同造园》

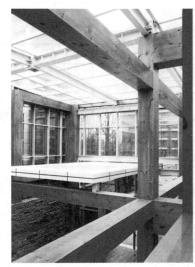

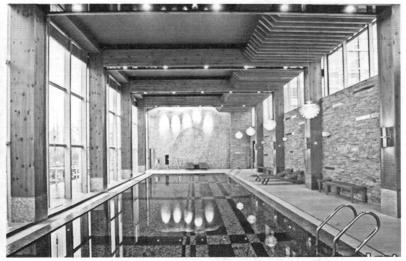

酚 图 6-5 作品:《鹭岛国际会所》(1)

酚 图 6-6 作品:《鹭岛国际会所》(2)

6.1.3 服装设计师刘清扬

刘清扬生在北京,长在我国香港,18岁留学英国,就读于英国圣马丁艺术设计学院。2007年创立了 Chictopia 品牌,不仅提供一种表里如一、富于创意的美学主张,更提供了一种忠于自我、轻松幽默的新女性生活方式。她的服装设计风格优雅而前卫,注重服装设计的原创精神,明快、大胆、新鲜又古灵精怪的印花图案正是 Chictopia 重要的品牌标识。她将复古元素和现代简约设计巧妙地结合在一起,创造出一种精致并且经典的设计风格。用色大胆而简约,整体而富有变化,复古而不守旧。她认为面料是影响服装设计的关键所在,因此对面料的运用有着独特的见解,而每一季由她亲自操刀设计的另类印花面料,更是品牌的一大特点,在众多时装品牌中显得独一无二。(图 6-7~图 6-10)

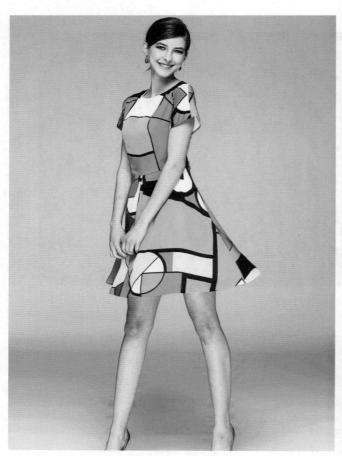

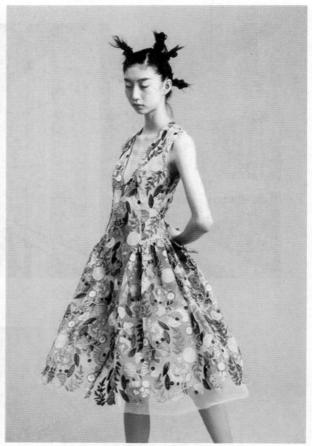

6.1.4 陶艺怪才邢良坤

1955年出生于山东、长于辽宁的邢良坤,一生与陶瓷结下不解之缘。在科研、教育、艺术、理论、慈善、鉴藏等领域均有所建树。他收藏的 1300 余件日本陶瓷艺术精品捐给了国家博物馆,专利多达 20 余项。中国故宫博物院史无前例地收藏他的现代陶瓷艺术作品,其艺术成就蜚声中外。在制陶工艺方面,他独创了火焰定位、悬空无接面陶塑、泥条多层连接、多层转心瓶、多层吊球、立体开片等高难度的现代制陶技艺,色彩艳丽光照、五彩缤纷,为中国陶艺的创新和发展做出了巨大的贡献。(图 6-11 ~图 6-15)

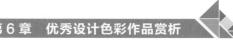

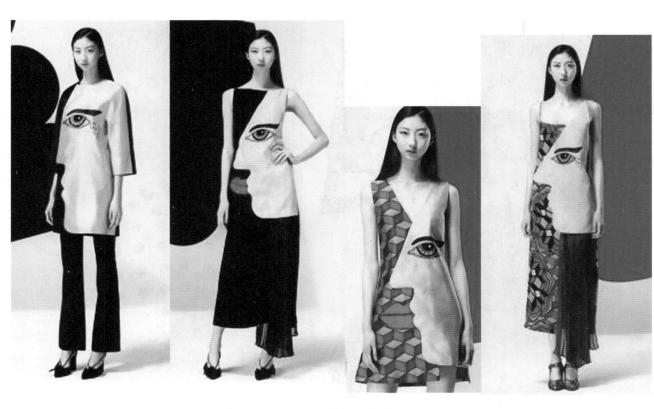

酚 图 6-8 服装设计作品(刘清扬)(2)

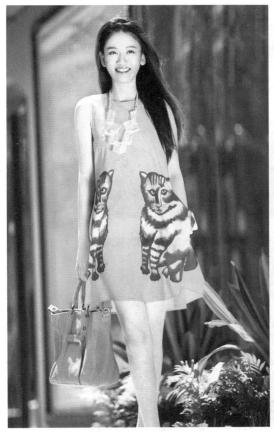

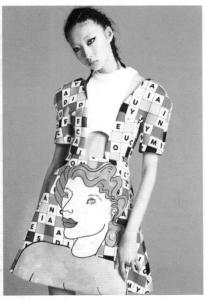

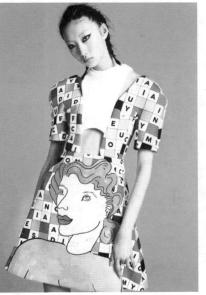

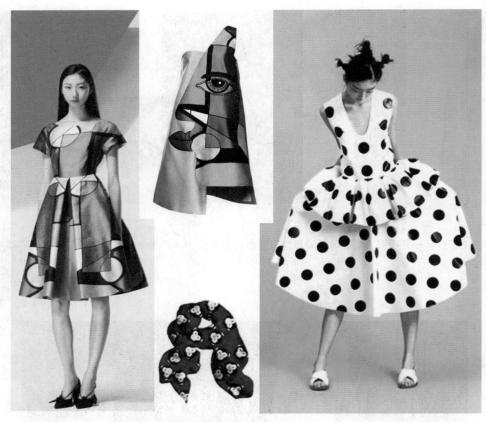

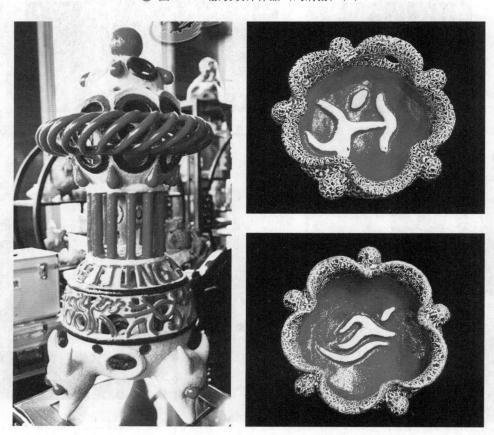

→ 图 6-11 陶艺设计作品 (邢良坤) (1)

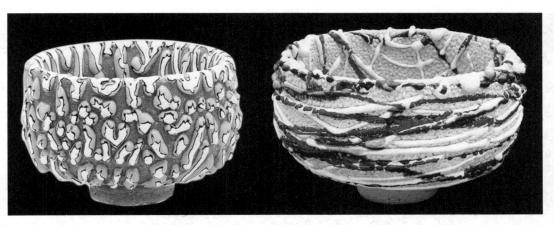

❸ 图 6-12 陶艺设计作品 (邢良坤) (2)

酚 图 6-13 陶艺设计作品 (邢良坤) (3)

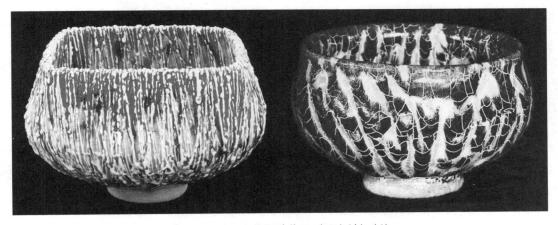

酚 图 6-14 陶艺设计作品 (邢良坤) (4)

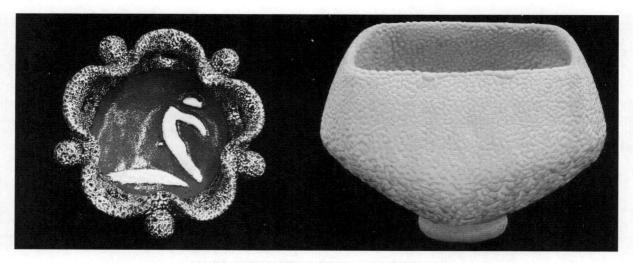

酚 图 6-15 陶艺设计作品 (邢良坤) (5)

6.2 外国设计色彩大师作品赏析

6.2.1 艾莉克莎·汉普顿的室内设计

美国著名室内设计师艾莉克莎·汉普顿(Alexa Hampton)(1940—1998年)是美国最具影响力的女设计师之一,是古典主义的崇尚者与继承人,也是美国设计界的传奇人物,她曾主持过白宫的室内设计。其设计风格古典、现代、简约,被美国媒体誉为当代的"闪亮之光",也被授予"美国精神奖"。她的传统建筑设计线条严谨、比例协调、细节精致且色彩柔美,并加入了适宜现代生活的新诠释,呈现出永恒的经典韵味,并带给家居生活一股温暖与和谐。(图 6-16 和图 6-17)

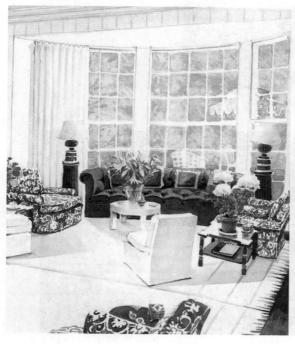

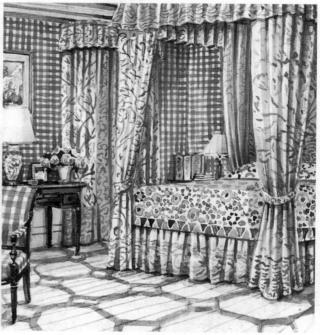

砂 图 6-16 室内设计作品(艾莉克莎·汉普顿)(1)

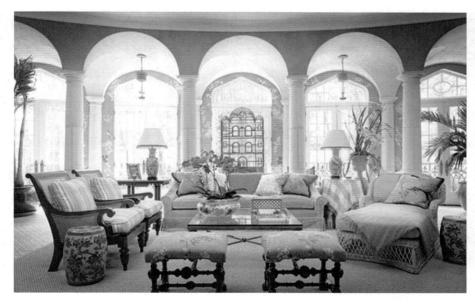

砂 图 6-17 室内设计作品(艾莉克莎·汉普顿)(2)

6.2.2 詹姆斯·斯特林的建筑设计

詹姆斯·斯特林(James Stirling)(1926—1992年)生于格拉斯哥,毕业于利物浦大学,开业于伦敦,是英国著名建筑师,1981年第三届普利兹克奖得主。他去世后,英国皇家建筑学会设立了以他名字命名的斯特林奖。他的建筑颜色明亮,其代表作是对德国斯图加特新州立美术馆的设计,结合古典主义与几何抽象的后现代派的风格,成为当时独具一格的建筑。他在设计中对空间、形体客体以及感知,反馈主体之间的把握是十分恰当得体的,在其中参观漫步,就像是欣赏由建筑师为你撰写的建筑诗篇,而这样的诗篇所叙述的每一页轻重缓急正是我们想要听到的一样。这也许就是对"建筑师凝固的音乐"的最好解释。(图 6-18 和图 6-19)

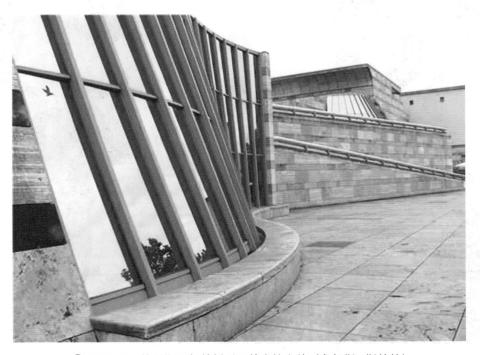

☆ 图 6-18 德国斯图加特新州立美术馆室外(詹姆斯·斯特林)

砂 图 6-19 德国斯图加特新州立美术馆室内(詹姆斯·斯特林)

6.2.3 卡尔·拉格斐的服装设计

卡尔·拉格斐 1933 年 9 月 10 日出生于德国汉堡市,是德国著名服装设计师,人称"时装界的恺撒大帝"或"老佛爷",是 Chanel 的艺术总监。他永远精力旺盛,情迷传统而又憧憬未来,被传媒封为"当代文艺复兴的代表"。卡尔·拉格菲尔德品牌时装具有合身、窄肩、窄袖的向外顺裁线条,使穿着者显得修长有形的特色。卡尔·拉格菲尔德品牌裁制精良,既优雅,又别致,他把古典风范与街头情趣结合起来,形成了诸多创新之处,色彩对比强烈,沉着稳重,大方耐看。(图 6-20 和图 6-21)

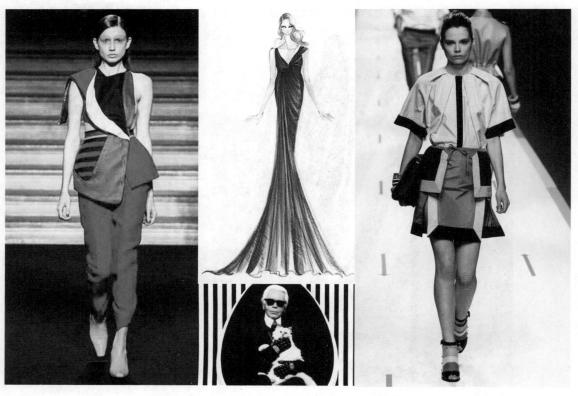

砂 图 6-20 服装设计作品(卡尔·拉格斐)(1)

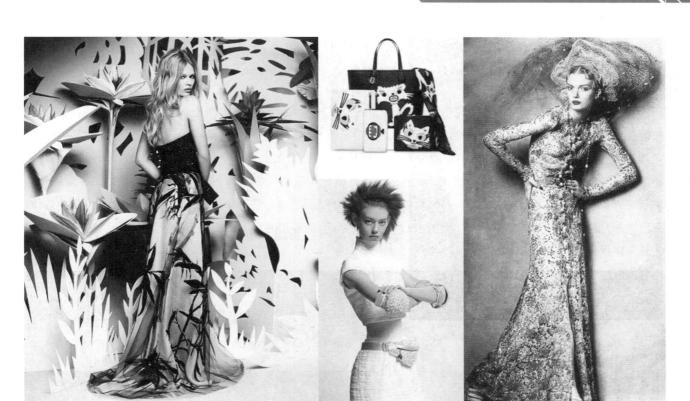

酚 图 6-21 服装设计作品(卡尔·拉格斐)(2)

6.2.4 八木一夫的陶艺设计

八木一夫于 1918 年 7 月 4 日生于岐阜县,是陶艺家八木一草的长子。他不但是日本陶艺界划时代的巨匠,而且在世界陶艺发展史上也具有举足轻重的地位。他不断地将自己融入黏土之中,倾听黏土的声音,感知黏土与生命深处的渊源。他要表现和把握那更本源、更直接的陶艺之美。于是他尝试低温烧制作品和无釉陶器,最终找到了黑陶。创作了《偶像》《风月》《示》《教义》等一批黑陶作品。黑陶的黑色是用松叶、树枝等熏烧之后,烟黑吸附在坯体上面产生的颜色,与黑釉不同,它有一种沉默的吸引力,将他的情感融进并封闭在自己的作品里,让人感到如宗教符咒般的昭示。(图 6-22 和图 6-23)

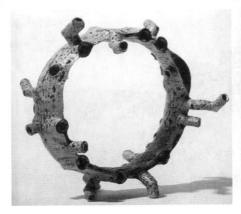

⑥ 图 6-22 陶艺设计作品(八木一夫)(1)

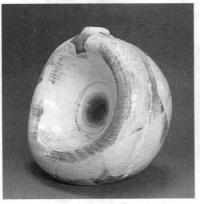

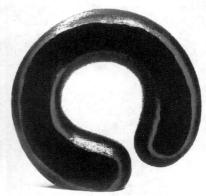

酚 图 6-23 陶艺设计作品 (八木一夫) (2)

6.2.5 温·黑格比的陶艺设计

温·黑格比 1943 年生于科罗拉多市,1966 年在科罗拉多大学获得美学学士学位,1968 年在密歇根大学获得美学硕士学位。从 1973 年开始,他在纽约艾尔弗雷德大学的纽约州立陶瓷学院任教。他的作品具有抒情、文儒的风格,乐烧工艺在他的作品中记载着童年的深刻记忆,他的出生地科罗拉多,山脉高耸入云,断崖陡壁,峡谷河流,森林草原,白雪流云,正是故乡的大自然给了黑格比无限的才情和长久的创作源泉。黑格比用陶瓷作品来表现大自然,表现湖光山色的科罗拉多迷人风光。黑格比的器皿作品并不关注功能方面,而是作为意象的载体,突出光、时间与空间的相互作用。努力营造一种宁静的空间,在那里包含了有限与无限、亲密与巨大的交叉,陶艺色彩凝重而艳丽。(图 6-24~图 6-27)

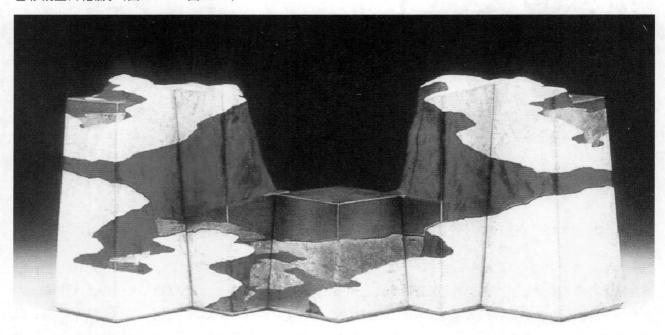

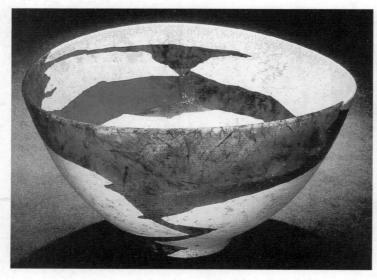

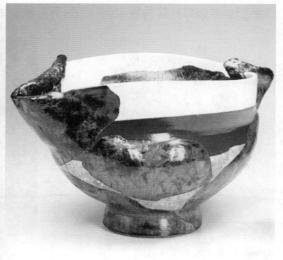

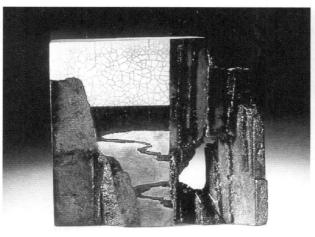

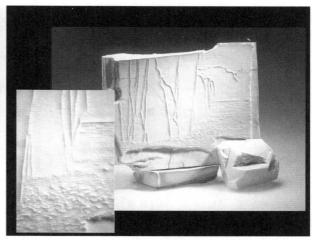

砂 图 6-26 陶艺设计作品(温·黑格比)(3)

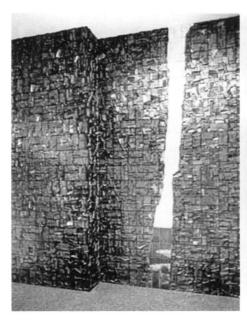

思考与练习

- 1. 学习借鉴中外环艺设计名家的优秀作品,思考如何提高自己的设计水平。
- 2. 学习借鉴中外服装设计名家的优秀作品,思考如何提高自己专业上的技能。
- 3. 学习借鉴中外工业产品设计名家的优秀作品,思考如何提高工业产品设计专业的 水平和技能。
- 4. 学习借鉴中外平面设计名家的优秀作品,思考如何提高平面设计专业的水平和技能。
- 5. 学习借鉴中外动漫设计名家的优秀作品,思考如何提高动漫设计专业的水平和技能。

参考文献

- [1] 张林. 环境艺术设计图集 [M]. 北京: 中国建筑工业出版社, 1999.
- [2] 爱娃·海勒.色彩的文化 [M]. 吴彤,译.北京:中央编译出版社,2004.
- [3] 曹方. 色彩 [M]. 南京: 江苏美术出版社, 1994.
- [4] 庞绮.服装色彩基础 [M]. 北京:北京工艺美术出版社,2002.
- [5] 关金国. 动画角色设计 [M]. 上海: 上海交通大学出版社, 2009.
- [6] 周至禹. 设计色彩 [M]. 北京: 高等教育出版社, 2011.
- [7] 林家阳.设计色彩教学 [M].上海:东方出版中心,2014.
- [8] 王羿. 服装设计与表现 [M]. 沈阳: 辽宁美术出版社, 2014.
- [9] 林家阳. 设计色彩 [M]. 北京: 高等教育出版社, 2017.